美術實技 16

화실을 떠나는

석 고 데 생

— 인체소묘 · 정물소묘 · 정밀묘사 —

김 해 곤 저

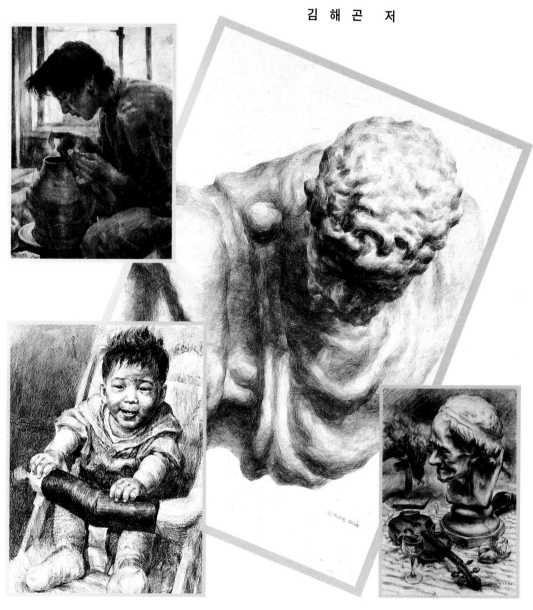

도서
출판 오람

화실을 떠나는 석고데생을 펴내며...

소묘란 회화나 조각, 건축물의 제작에 있어서 전초적인 작업으로 색과 관계없이 선으로 형태를 묘사하거나 초벌 그림 또는 초안을 펜이나 연필, 목탄, 콘테 등의 단색으로 그려내는 것이다. 또한 소묘는 작품의 구상이 떠올랐을 때 순간의 영감을 기록해 두는 것이기도 하다.

"소묘는 대상의 외관을 모방하여 재현하는 예술이다. 선과 그림자에 따라서 자연 혹은 인공물체의 형태나 외관을 포용하는 것이다. 또한 마음속에 안고 있는 구상과 도안 같은 것을 베껴내는 예술이다. 이들의 표현 행위는 수학적인 도움을 빌리지 않고 행해진다."

18세기 「가이드북」 (Guide Book)-

이 말은 눈에 보이는 어떤 대상부터 상상의 대상까지 모두 포함하여 작가의 어떤 느낌까지도 포용한다는 의미이다. 과거에는 소묘의 한계선과 재료에 있어서도 연필이나 목탄이 일반적이었으나 최근에 와서는 회화의 한 양식으로 인정되면서 적극적인 미의 추구와 더불어 재료에서도 콘테, 파스텔, 크레용, 색연필 등 다양하게 개발되고 있다. 그리고 현대의 회화에 있어서 소묘는 대상을 재현하는 의미 뿐 아니라 상상이나 생각, 느낌 또는 이상을 순수하고 자유롭게, 직접적으로 표현하는 가장 원초적인 방법이라고 인정하여 새롭게 탐구되고 있다.

다시 말해서 소묘는 고대, 그리이스, 로마, 중세, 르네상스를 거쳐 현대에 이르기까지 시대적으로 중요한 의미로 여겨져 오고 있다. 가시적인 대상을 재현하는 의미에서부터 상상, 느낌, 영감의 이미지 영역까지 발전되어 현대에서는 하나의 단순한 기초적 표현이 아닌 미술의 한 영역으로 자리하게 되었으며, 재료에 있어서도 연필, 목탄에서 부터 파스텔, 콘테, 수채화 물감, 아크릴 물감까지 다양한 재료의 변화를 가져오게 되었다.

본 저서는 광범위하고 다양한 방법과 재료 등을 이용하여 보다 전문적이며 포괄적인 것까지 모두 보여주지는 못했지만 한국에서 소묘를 공부하고 있는 모든 이들에게 조금이나마 도움이 되었으면 하는 바람이다.

이 저서는 석고데생, 인체데생, 정물데생, 연필 정밀묘사, 색채 정밀묘사와 기타 몇 점의 파스텔화와 드로잉으로 구성되어 있다. 마지막으로 이 책을 내는데 도와주신 춘천 영원한 미소 원장 임규형 선생님과 작가 정동암 선생님, 그리고 도서출판 우람의 손진하 사장님께 감사 드린다.

1995년 김해근

차 례

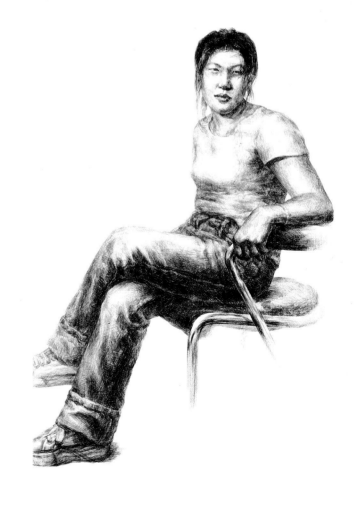

소묘의 시대적 변천사

소묘의 역사는 선사시대부터 시작되며 이집트, 그리이스, 로마, 중세, 그리고 르네상스, 근대 인상파, 입체파, 20세기 초·중엽을 거슬러 현대에 이르기까지 시대적 양식과 함께 꾸준히 변화되어 오고 있다. 그에 따르는 소묘의 시대적 특성과 변화되어지는 과정을 짧고 간략하게 설명하고 이 책의 성격상 입체파 미술까지만 이야기 하겠다.

기원전 4000년전부터 수천 년전까지 계속 되어지는 석기시대의 미술은 동굴벽화나 동물의 뼈, 가죽의 흔적 등으로 추측해 볼 수 있다. 잘 알려져 있는 스페인의 알타미라 동굴벽화나 프랑스의 라스코 등 많은 미술행위들은 일면 주술적 차원으로도. 해석할 수 있는데, 단조로운 황토빛 색조와 검은선 만으로 이루어졌지만 매우 생명감이 넘친다. 기원전 1000년전의 그림으로 추측되는 몬테펠레그라노(팔레르모)의 아다우라 동굴 암각화는 사람의 형태가 구체적이며 함축적인 구사능력이 보인다. 이 시기의 표현 매체는 주로 새의 깃털

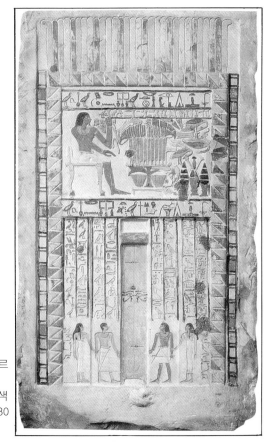

고관 네페르유의 석비, 석회암 채색 기원전 2280 ～2052

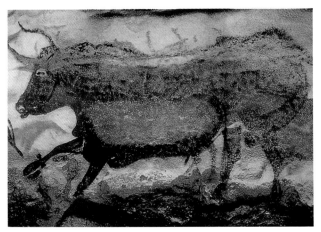

도르도뉴의 라스코 들소들(암소)

이나 짐승의 털을 모아 만든 붓과 날카로운 돌 조각들이었으며 암벽이나 짐승의 가죽, 나무껍질 등에 그렸다.

그리이스 미술에서는 이집트의 단순화된 부호적인 느낌들을 한층 더 부드럽고 세련된 미감의 세계로 순화하려는 노력을 보여주며, 장식적 취미를 느끼게 해주고 있다. 이러한 양식은 로마시대의 회화적인 양식이 탄생하기까지 큰 주류를 이룬다. 대체적으로 표현 매체는 아라비아 고무와 물로 섞은 목탄 가루를 이용한 잉크 등 식물(특히 야자나 종려잎)을 사용하였다. 그러나 이 때까지는 소묘가 회화의 독립된 형태로서 의미를 갖지 못하고 표현의 기초 수단이자 그 자체가 표현의 전부였다.

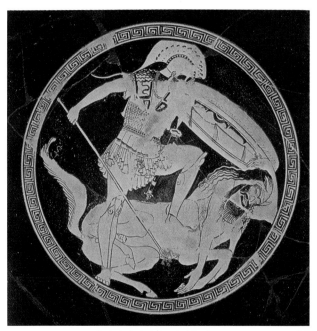

「라피타이인과 켄타우라스」 B.C 490～80년경

중세에는 소묘에 대한 관심과 개념이 달라지게 되고, 공방의 설치와 함께 화공이 늘어나게 된다. 하지만 그들의 학습방법은 규범을 마련하여 모델링하는 답습이 엄격히 행해지면서 지극히 관념화 되었다. 그리고 기하학에 기초적인 관심

5

「선한 사마리아인의 잠언」
아담과 이브의
이야기, 1220
년경

을 갖는 것이 일반적인 현상으로 번져 나갔다. 그러나 고딕이 지나면서 중세 후기의 소묘는 자유로움과 개성적인 조짐으로 변화되며 보다 더 실질적인 휴머니즘이 선보이기 시작한다.

르네상스 시대는 건축과 조각, 회화의 전 분야뿐 아니라 소묘의 향방이 전적으로 확산되어져 나갔던 전성기이다. 중

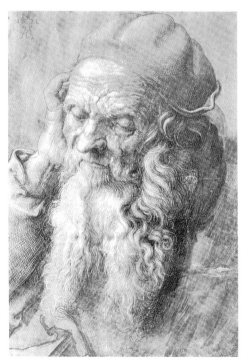

「93세의 노인
초상」 뒤러 (독
일,1471∼1528)
묵, 붓

세의 규범보다 근육과 자태가 꿈틀거리며 거대한 역작들을 완성시키기 위한 최대의 수단으로 소묘는 절대적인 역할을 하였다. 미술의 수직적 신분의 지위나 인식에 대한 커다란 변화와 종교에 부속된 회화적 가치를 자기언어 영역으로 환원시키며 단순한 장식성과 기록적 의미로부터 회화의 본질을 다시한번 확인시켜 준 시대이다. 르네상스 미술은 철저하고 집요한 검증과 분석, 투시학적 인식 등 철저한 운동감과 긴장감, 그리고 지극히 과학적이리 만큼 세밀한 해부연구가 뒷받침하고 있다. 또 르네상스 시대 소묘의 가장 중요한 특성은 명암과 투시법의 입체적 조명이며 그에 따르는 입체 기하학적 형태와 건축, 인체구조에 연결되어지는 원근법의 법칙 등이다. 그리고 목판과 조판의 흥성과 함께 소묘 양식이 건축

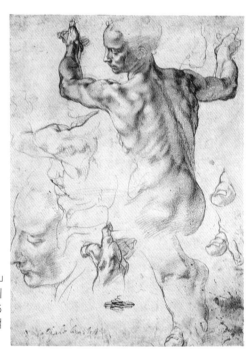

「최후의 심판」
미켈란젤로(이
탈리아 1475
∼1564) 적색
쵸크

물의 투시나 조각 작품들의 에스키스 등에 이미 그 자체로서의 쟝르를 독립시킬만큼 세분화 되었다. 레오나르도 다빈치, 미켈란젤로, 라파엘로, 타치아노, 알브레히트 뒤러 등이 당대의 화단을 이끌었던 거성들이며, 동시에 회화나 조각, 그 자체로서의 소묘를 가능케 했던 사람들이다.

신고전주의와 낭만주의를 지나 인상파 화가들은 소묘의 역사에 또 한번 커다란 변혁을 가져온다. 그것은 선묘의 독립된 화면에 색채를 넣어 소묘의 영역을 한결 더 다채롭고 풍성하게 해주는데 「소묘는 형태가 아닌 형태를 보는 방법이다」 또 하나, 「소묘와 색채는 분리될 수 없으며 색채의 조화로움과 풍성해짐에 따라 소묘는 정확하고 충실해진다」라는 의미로 인상파의 모든 것을 이해 해 본다. 그들은 표현매

체에서도 간편한 용구로 서민적 소재를 다루고 있으며 작품 속에 충만한 빛과 색으로 환상적인 형태에 도달한 조형적인 형태와 자연이 주는 순간적인 인상을 포착하여 여러 기묘로서 이를 그대로 표현하려고 했다. 또한 지각대상인 자연에 근거하지 않고 물체의 빛의 작용을 나타냈으며, 고유색을 부정하고 명암과 원근법이 무시되었고, 윤곽선이 없으며 반사

광이 중요시 되었다. 인상파는 가벼운 스케치나 하나의 밑그림의 과정으로써 그리는 유형과 많은 차이점을 지니며 개성적인 시각으로 또 다른 영향을 낳게 했다. 드가의 감미로운

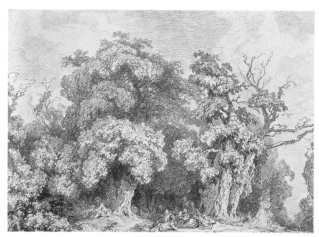

「풍경」 프라고날 (프랑스 1732~1806)

「데생」 푸생 (프랑스) 종이, 목탄

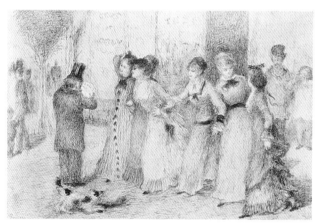

상기누, 르느와르(프랑스 1841~1919) 담채

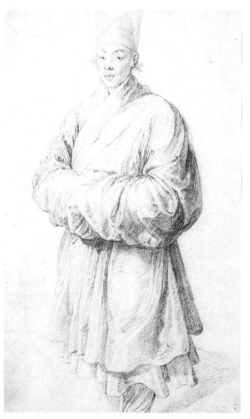

「한복을 입은 남자」 루벤스 (벨기에) 종이, 목탄 담채

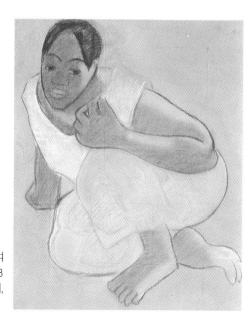

「타히티의 여인」 고갱(1848 ~1903) 종이, 크레용, 목탄

텃치나 모네의 시적인 자연성, 고호의 개성적인 선만으로의 독립적인 가치, 고갱의 극도로 단순화된 상징적 이미지 등 그들이 추구하는 소묘의 개념은 세잔느와 함께 르네상스 이후 커다란 변혁을 주었다.

술의 등장과 함께 재현기술은 새로운 과제로 의미를 부여해야만 했고, 소묘 역시 새로운 의식으로의 전환이 요구 되었다.

세잔느 이후 마티스나 칸딘스키는 이와 같은 시기에 결정적인 역할을 했던 작가들이었는데 그들의 드로잉은 유파적 개별성까지 가능케 했으며, 어떠한 현상을 재현 할 수 있는 극치의 한계를 보여 주고 형태를 파괴하고, 일그러뜨려 보려는 충동까지 표현하고자 했다. 즉, 모종의 형태를 예술가의 욕구와 합치시켜 보려는 시도였다.

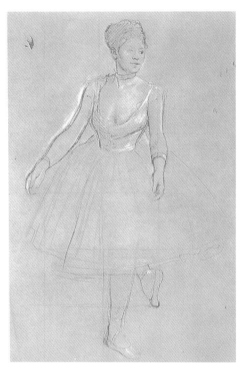

「무용수」 드가 (1834~1917)종이, 크레용, 쵸크

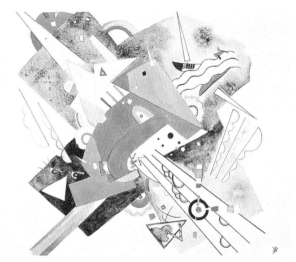

「액센트가 있는 多角形」 칸딘스키(소련 1866~1944) 수채

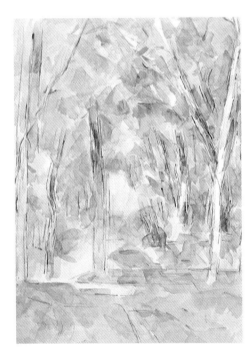

「나무」 1906, 세잔느(1839~1906) 종이, 연필, 수채

큐비즘은 이런 내면적 고민을 풀어주는 중요한 역할을 하게 되는데 세잔느의 지적 조형성 (자연을 원통, 원추, 구로

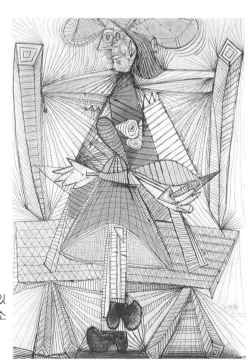

「의자에 앉아있는 여인」피카소 (1881~1973) 잉크, 파스텔

19세기 후반의 미술사조는 어떤 의미에서 보면 가장 중요시 되었던 사실성에 대한 의식이 붕괴되고 있으며 동시에 또 다른 세계로의 출발을 예견해 준다. 산업혁명 이후 사진

다루고 있다)에 기초를 두는 주지적 경향이며 그 차원의 화면적 공간은 그 자체가 자연적인 공간과는 다른 독특한 공간형태라고 생각하였다. 초기 큐비즘은 세잔느의 회화론에 의한 자연형태로 가급적 단순화시켰으며, 과학적·분석적 큐비즘은 자연형태의 해체, 재조직을 통하여 현실의 시각에서 완전히 벗어나 지성에 의해 해체한 각 면을 자유로이 연결시키면서 새로운 미의 정진에 발전시킨다. 그리고 종합적 큐비즘은 위의 작업이 종합되어 화면에 다시 사실적 요소가 도입되며 초기의 냉담한 색조가 밝게 되었다. 이러한 철저한 양식을 바탕으로 표현매체 역시 목탄, 잉크, 연필 등이 아닌 각종 꼴라쥬, 오브제의 수용까지 정신세계의 내면적 드로잉이 이루어지고 있다. 1907년「아비뇽의 연인들」이후로 피카소, 브라크, 레제 등 그들만의 방법으로 형태를 해부하고 재구성하여 분해작업을 가능케 하였다. 큐비스트들은 형태나 색채, 그리고 명암법을 강조하기 보다는 하나의 부호로써 유추되어졌다.

「미로」(스페인 1893〜) 잉크,목탄,파스텔, 과슈, 수채

20세기에 와서는 소묘가 단지 에스키스만으로의 가치를 뛰어넘는 새로운 장을 열게 되었으며, 현대에 이르기까지 수많은 변화와 가치를 부여하면서 꾸준히 연구, 변화되어 오고 있다.

「화가의 부인」 1917 에공쉴레(오스트리아 1890〜1918) 연필, 과슈

「門」1981 크리스토(불가리아 1935〜) 파스텔, 목탄, 연필,사진지도

이중섭 (한국 1916~56) 「물고기와 게와 두 어린이」

Ⅰ. 소묘와 입시

그림을 그리는데 가장 중요한 것은 대상을 잘 그린다. 또는 "그대로 재현해 낸다"라는 의미도 포함 될 수 있지만 대상을 볼 때 느껴지는 감정을 솔직하게 화면에 옮겨내는 것이 무엇보다 중요하다.

그러나 대부분의 제작자들은 사물의 재현과 세련된 테크닉에만 몰두하는 것 같다. 물론 입시 준비생들에게는 르네상스 시대의 소묘적 개념을 크게 벗어나서는 안 되는 한국의 입시 제도 현상도 고려하지 않을 수 만은 없다.

한국의 입시 소묘는 르네상스 시대 부터 인상파 미술과 그밖의 또 다른 시대 미술의 합성속에서 생겨난 하나의 표현방법이라고도 할 수 있다.

그러나 일부 대학에서는 이러한 고정관념적인 소묘의 입시를 탈피하고자 노력하며 새로운 방법을 시도하고 있다는 사실과 함께 저자 역시 이 점에 동감한다.

대입을 준비하는 학생들에게 가장 중요한 미감은 풍요로운 상상력과 자유로운 정신세계가 아닌가 싶다.

그래서 대학을 들어가면 거기에서 철저한 기초연마 및 미술학도로서의 개성을 살려 다양하고 풍요로운 화가들이 될 수 있도록 해야 할 것이다. 그런 점에서 틀에 박힌 석고데생을 화실에서 보내야 한다. 입시 소묘의 표현매체 역시 다양하게 사용했으면 한다.

하루 빨리 이렇게 되길 바라면서 마지막으로 당부하고 싶은 말은 대상의 똑같은 재현(사진처럼)이나 지나친 테크닉(묘사)에만 치우치지 말고 자기적 감정(개성)으로 그림을 그려줄 것을 강조하고 싶다.

기초 소묘의 이해
연필 톤(TONE) 단계

연필의 굵기, 진하기

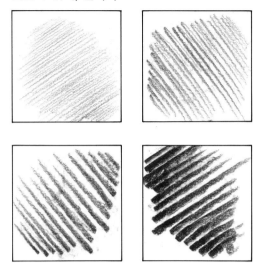

표현방법

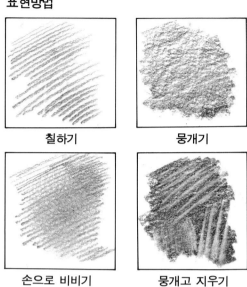

칠하기　　　　뭉개기

손으로 비비기　　　　뭉개고 지우기

톤 10단계 : 톤을 흰색부터 어두운색까지 10단계 구분시킨다.

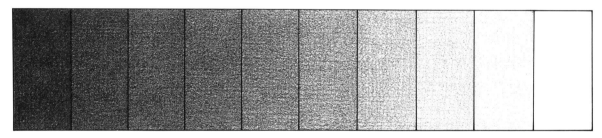

톤을 응용해서 병풍을 그려 보았다.

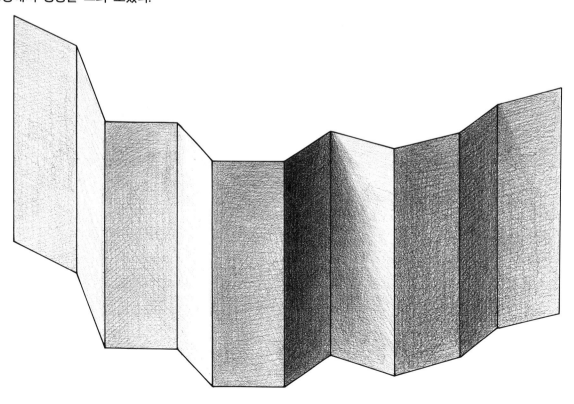

목탄 톤 단계

재료 사용법

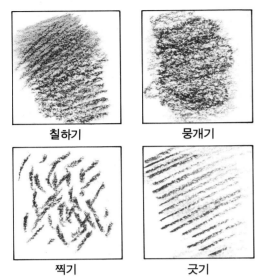

칠하기	뭉개기
찍기	긋기

표현방법

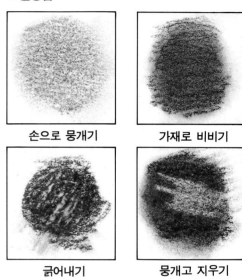

손으로 뭉개기	가재로 비비기
긁어내기	뭉개고 지우기

톤 10단계 : 음악의 음계처럼 소묘에서는 톤의 명암 단계가 필요하다.

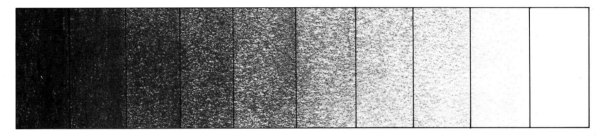

톤의 단계를 이용해서 병풍을 그려 보았다.

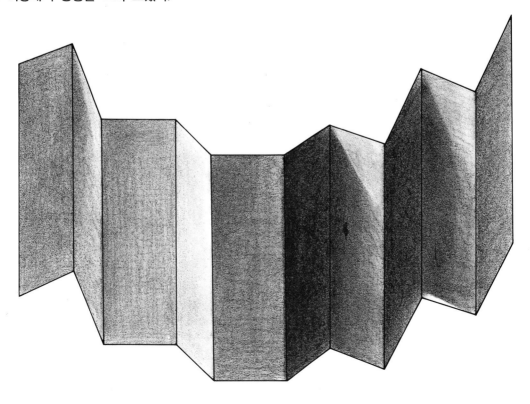

원 (구)

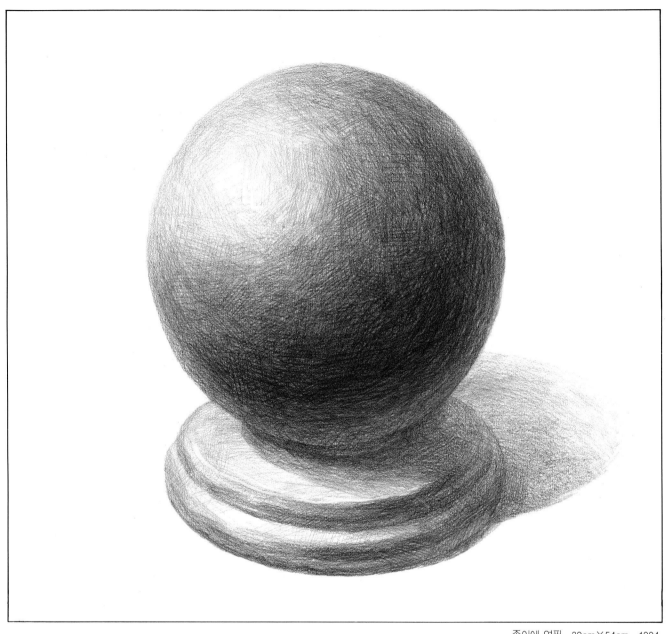

종이에 연필　39cm×54cm　1994.

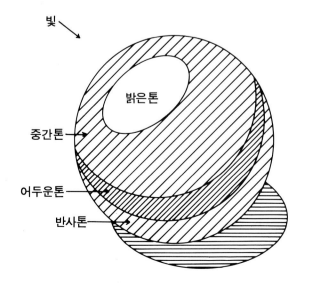

□ 모든 사물의 골격은 원(구)과 원기둥, 육면체와 삼각뿔로 구성되어 있다.

　소묘는 윤곽선 위에 톤을 넣어 올바른 입체감을 만드는 것이다. 입체로 만드는 데에는 반드시 4가지톤이 필요하다. 그것은 밝은톤, 중간톤, 어두운톤, 반사톤이다. 빛의 방향을 정확히 파악하면 이 4가지톤을 볼 수 있으며, 구는 둥글기 때문에 빛의 방향에 따라서 톤들이 둥글게 휘어져 있음을 알 수 있을 것이다. 이 톤(명암의 단계)의 단계가 정확하게 처리될 때 구는 찌그러지지 않고 팽창감 있는 입체로 만들어진다.

실물에서 구가 되는 과정

실물(인물)

사실적인 묘사

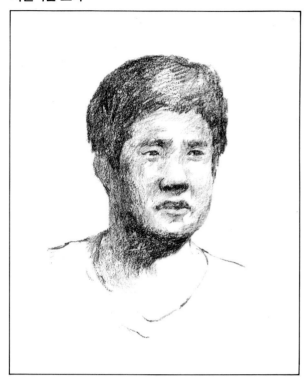

묘사의 단순화

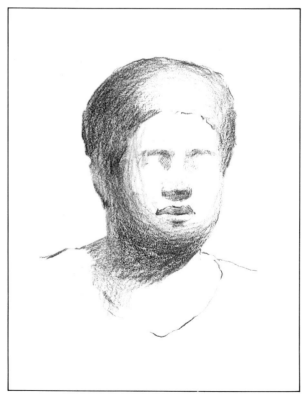

실물의 입체화(구)

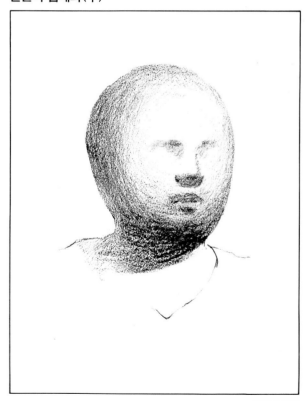

재료 : 연필

□ 실물(대상)이 입체화 되기까지의 과정이다. 모든 사물들이 이런 기하학적 입체에 의하여 응용되어 진다.

원기둥

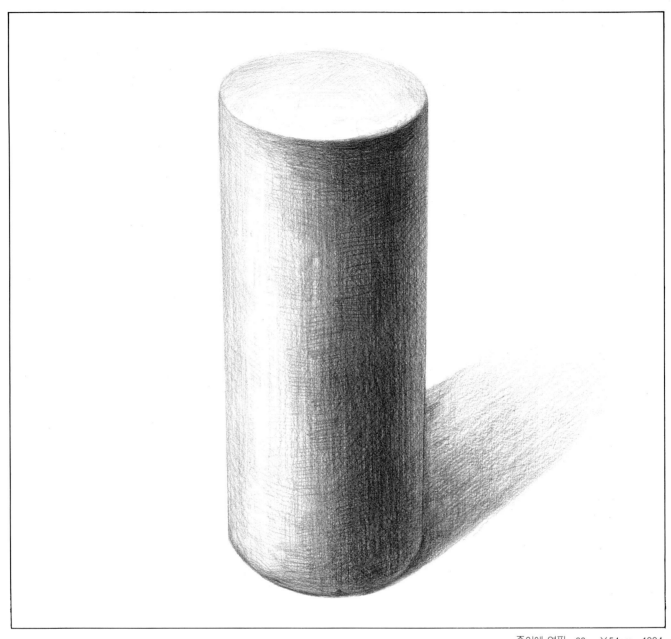

<div align="right">종이에 연필 39cm×54cm 1994.</div>

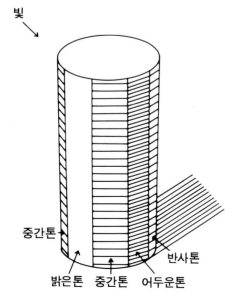

빛

중간톤
밝은톤 중간톤 어두운톤 반사톤

□ 원기둥에서는 무엇보다 중요한 것이 빛의 4단계이다.

　원(구)보다 톤의 단계가 쉽고 간결하다. 빛의 방향을 정확히 파악하면 지금의 그림처럼 톤이 구분되는데 원(구)과 마찬가지로 톤의 단계를 정확히 그려냄 으로써 팽창감을 보여 줄 수 있는 것이다. 톤은 음악에서 음계와 같은 것이다. 톤을 만들어 나가는데 얼마만큼 정확하게 관찰하느냐와 얼마만큼 바르게 옮기느냐가 중요하다.

　그림자는 어두운 흐름이 시작되는 부분에서 생기며 멀리 가면서 그림자가 소멸된다.

실물에서 원기둥이 되는 과정

실물(나무)

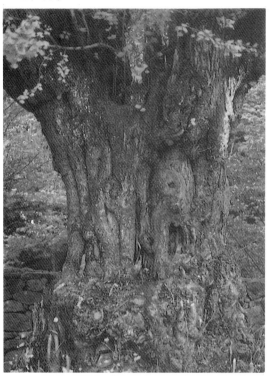

사실적인 묘사

묘사의 단순화

실물의 입체화(원기둥)

재료 : 수채 색연필

□ 나무가 원기둥이 되기까지의 역술적 과정이다. 원기둥이라는 기하모형 안에서 나무의 질감과 양감 및 나무의 특성을 살려
 보여 주고 있다.

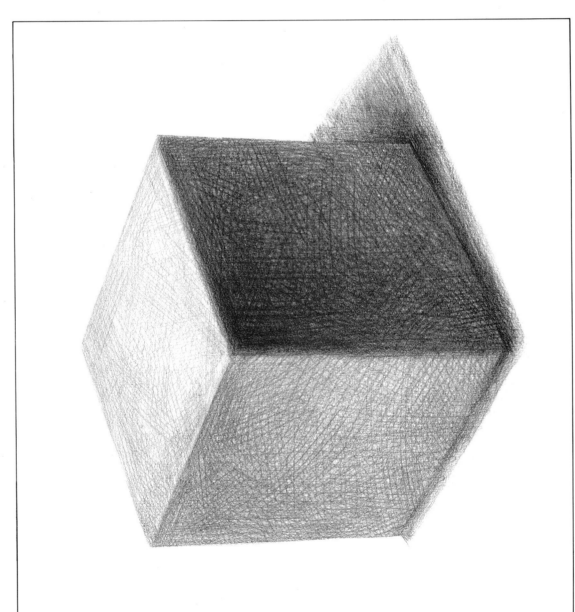

종이에 연필 39cm×54cm 1994.

빛 →

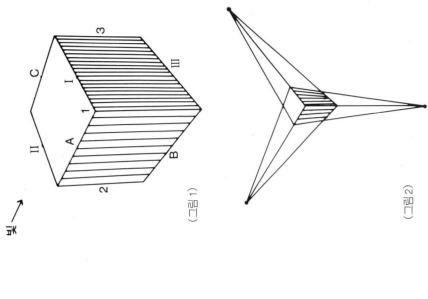

(그림 1)

(그림 2)

□ 육면체에는 입체감도 중요시 되지만 형태에서 주는 이미는 더욱 크다. 기차의 선로나 고속도로 그리고, 고층빌딩을 보았을 때 멀어지면서 한 점에서 만날듯한 형상을 보았을 것이다. 이것은 사람들이 시각과 감각에서 주는 착시 현상이라고 볼 수 있다. 즉, 눈에 가까운 부분은 크기나 길게 보이고 멀어지면서 작게 또는 짧게 보이는 것이다. (그림 1)에서 보여주듯 1부분은 2, 3부분보다 실제 길이가 길다. A역시 B, C보다 길고 Ⅰ역시 Ⅱ, Ⅲ보다 길게 보이는 것이다. 그래서 (그림 2)처럼 육면체는 3점 소실점을 갖고 있다. 이것은 투시도법에 의한 원근법이라고도 한다. 형태에서 주는 원근법으로 육면체의 원리를 잘 이해해야 올바른 형태와 원근감이 나올 수 있다.

18

재료 : 아크릴 육면체

생활에서 입체제가 되는 과정

사실적인 묘사

실물의 입체화 (육면체)

실물 (종이상자)

묘사의 단순화

□ 종이상자를 통해 육면체가 되기까지의 과정이다.

원추

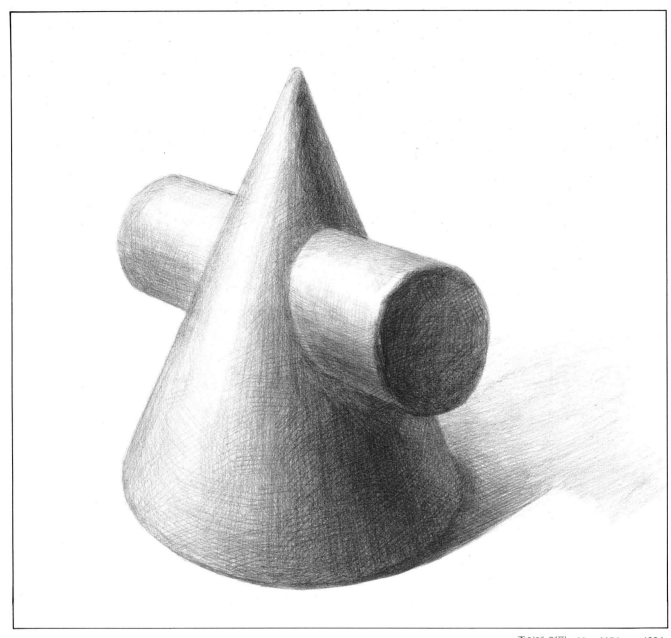

종이에 연필 39cm×54cm 1994.

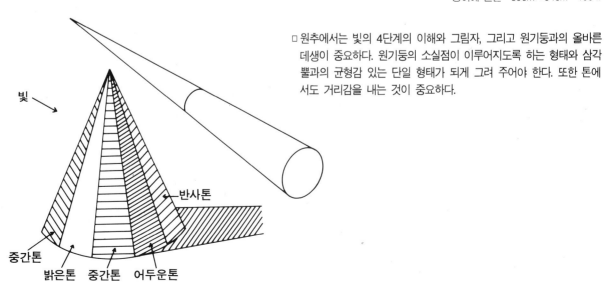

□ 원추에서는 빛의 4단계의 이해와 그림자, 그리고 원기둥과의 올바른 데생이 중요하다. 원기둥의 소실점이 이루어지도록 하는 형태와 삼각 뿔과의 균형감 있는 단일 형태가 되게 그려 주어야 한다. 또한 톤에서도 거리감을 내는 것이 중요하다.

빛

반사톤

중간톤

밝은톤 중간톤 어두운톤

실물에서 원추가 되는 과정

실물(산)

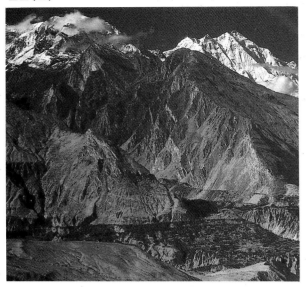

사실적인 묘사

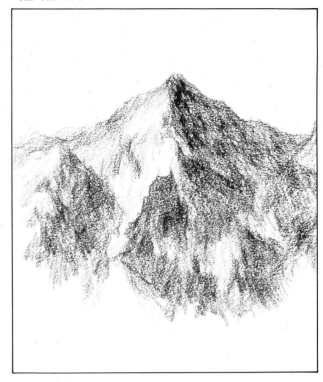

묘사의 단순화

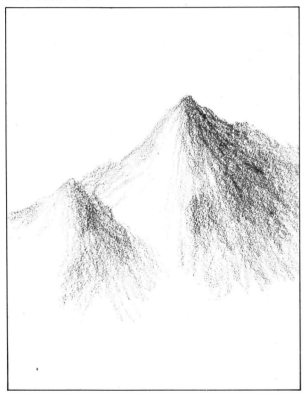

실물의 입체화(원추)

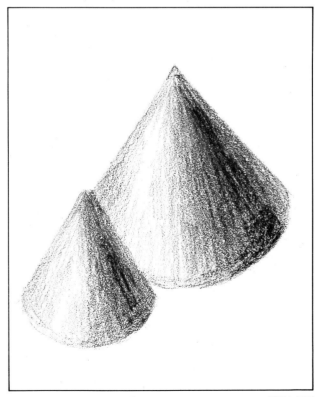

재료 : 콘테

□ 산을 원추화 시켜가는 단계를 보여주고 있다.

21

II. 석고소묘

　석고상은 동물이나 인물, 꽃 등과 같이 움직이거나 변할 염려가 없어 오랜 시간동안 그릴 수 있는 것이 장점이다. 따라서 석고상을 통해 배울 수 있는 것은 정확성을 기초로 할 수 있다는 점이다.

　회화의 경우 대상을 정확하게 재현하는게 생명은 아니지만 가급적 이 정묘한 감각의 정확한 과정을 겪어야 하며, 그런 후에야 표현의 자율성에 맞는 바탕이 생겨날 수 있다.

　석고상들은 대부분 그리이스, 로마, 르네상스 시대의 역사적으로 유명한 사람들의 초상으로써 개성이나 의상 등이 독특하여 사물의 재현을 답습하거나 데생력을 키우는 데 도움이 될 수 있다. 석고데생을 하기 위해서는 먼저 대상의 이미지를 정확히 관찰해야 한다.

　특히 구도와 형태는 매우 중요하다. 형태가 다 그려지고 나면 빛의 각도를 정확하게 이해하여야 한다. 빛은 모든 사물에 색을 주고 형태를 구별시켜 주기 때문이다. 빛의 반대편에 생겨진 어두움의 흐름을 구분하여 명암의 정도에 따라 색의 단계를 찾아 입체감이 나도록 그려주면 된다.

　그리고 석고상이 지니고 있는 이미지와 동세(動勢), 즉 움직임을 잘 포착해서 묘사해 나가면 된다. 석고 데생을 하는 데 있어서 외워서 익혀 나가거나 지나치게 테크닉에만 치우쳐 표현력의 자율성만 키워나가도 문제가 된다. 그래서 석고데생을 너무 많이 하면 나타나는 단점이 어느것을 그리던지 생명이 없는-마치 석고같은-그림이 된다는 것이다. 석고의 생명은 대상이 가지고 있는 정확한 이미지를 표현해내는 데에 가장 중요한 의미를 가져야 한다.

1. 석고소묘의 이론
두경부의 뼈

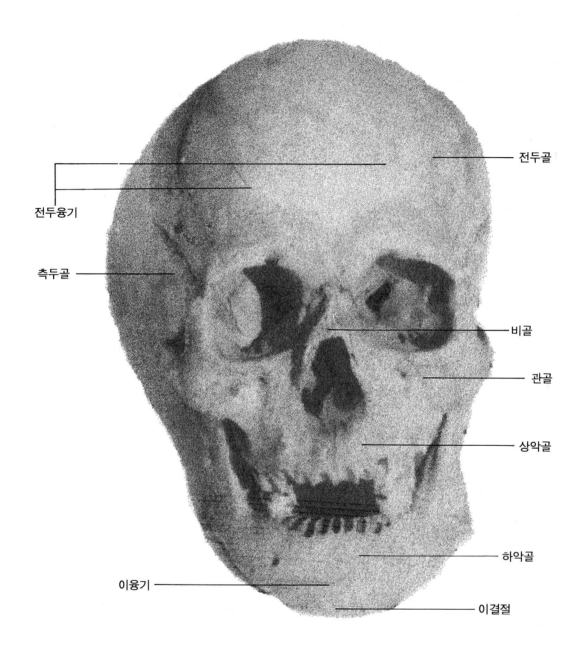

전두융기

측두골

전두골

비골

관골

상악골

하악골

이융기

이결절

두경부란 머리와 목 부분으로써 사람의 머리 형태는 두개골의 형태로 좌우한다. 사람마다, 동물마다 연령에 따라 형태가 달라 보이는 것은 모두 두개골의 형태가 다른 것에서 부터 기인한 것이다.

두경부의 근

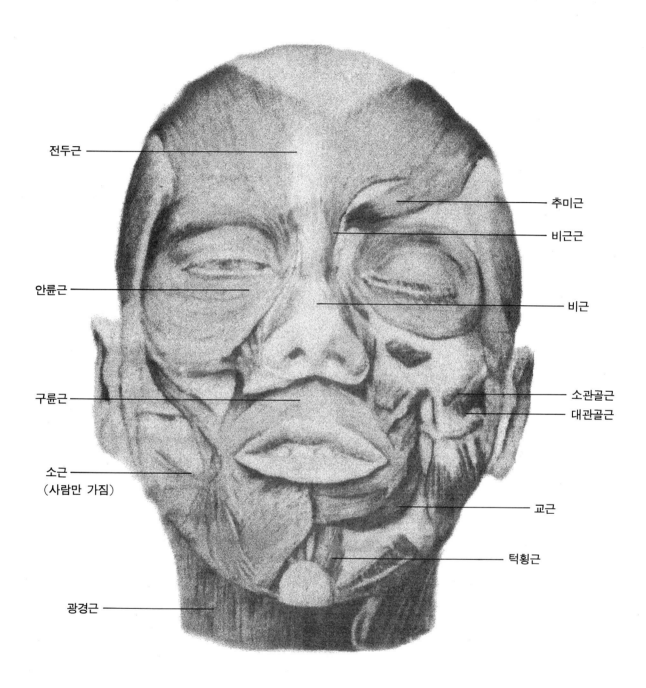

전두근

추미근

비근근

안륜근

비근

구륜근

소관골근
대관골근

소근
(사람만 가짐)

교근

턱횡근

광경근

안면은 여러 종류의 근육이 좌우 1쌍으로 있어서 여러 표정을 만든다. 안면에 있는 근육은 대부분 두 개골의 어느 한 부분에서 시작하여 얼굴 피부에 종지하기 때문에 피근이라고도 한다. 이밖에 음식물을 씹 는데 관계하는 근육도 턱과 얼굴 측면에 4쌍 정도 있다.

두경부의 뼈와 근육

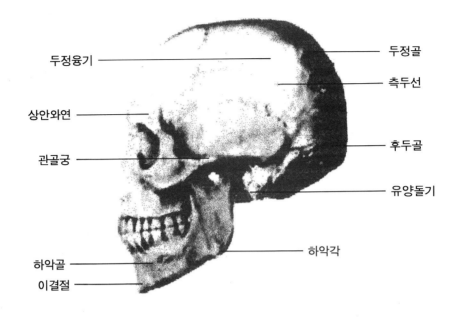

두정융기 ——————————— 두정골

———— 측두선

상안와연 ————

관골궁 ————

———— 후두골

———— 유양돌기

———— 하악각

하악골 ————
이결절 ————

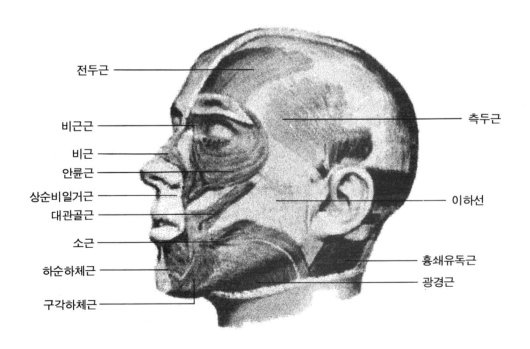

전두근 ————

비근근 ————
비근 ————
안륜근 ————
상순비일거근 ————
대관골근 ————
소근 ————
하순하체근 ————
구각하체근 ————

———— 측두근

———— 이하선

———— 흉쇄유독근
———— 광경근

뼈와 근육을 서로 잘 살펴 보면서 관찰해 볼 필요가 있다.

해부학적 부위별 용어(각상 정면)

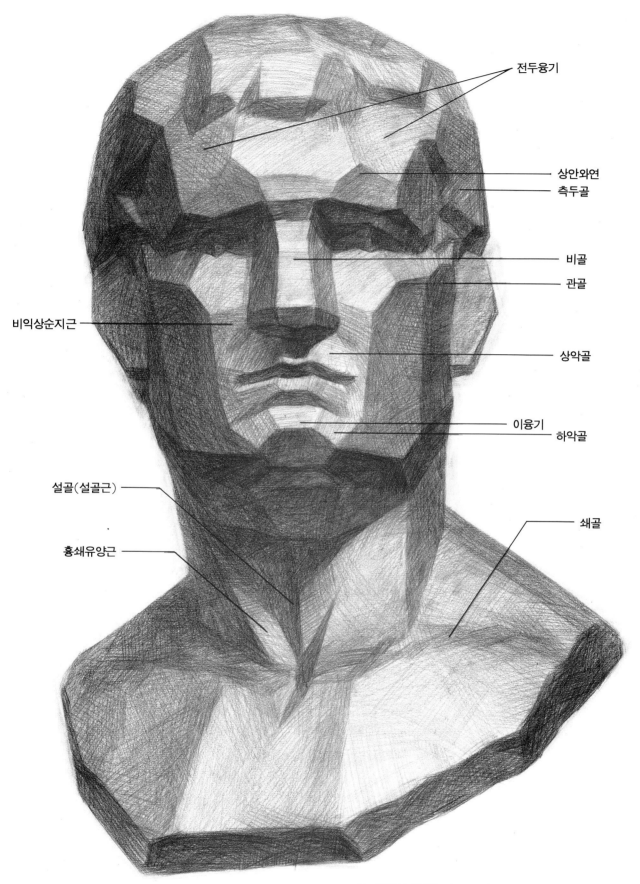

전두융기

상안와연
측두골

비골
관골

비익상순지근

상악골

이융기
하악골

설골(설골근)

쇄골

흉쇄유양근

□ 아그립파의 실물을 해부학적 분석으로 면처리화시켜 보여주고 있다.

각상 측면

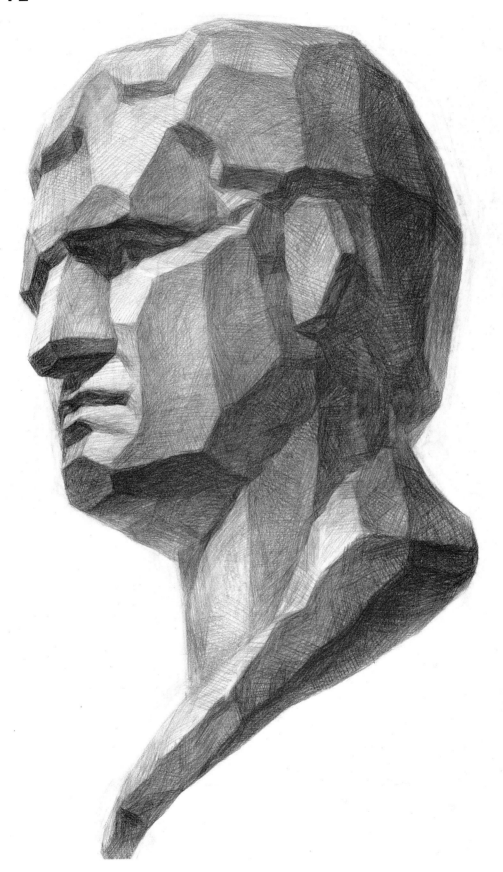

□아그립파의 측면을 뼈와 골격의 구조에 맞게 면처리화 시켰다.

그리는 순서 (아그립파 측면 → 해부도 → 각상 → 환)

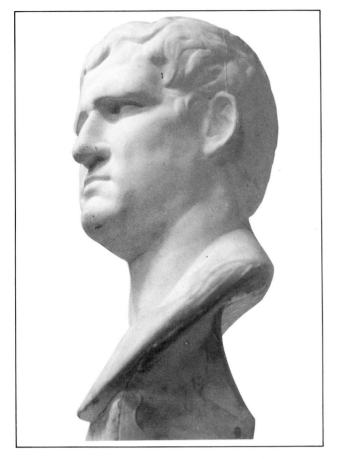

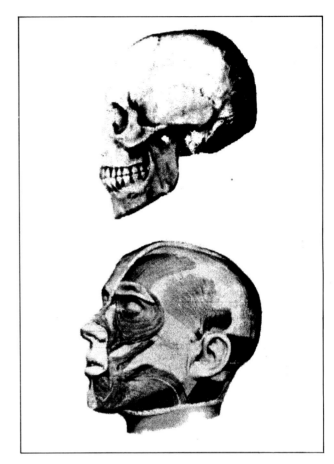

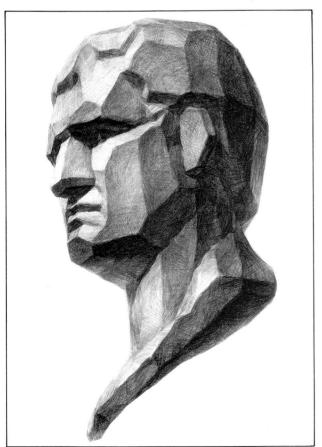

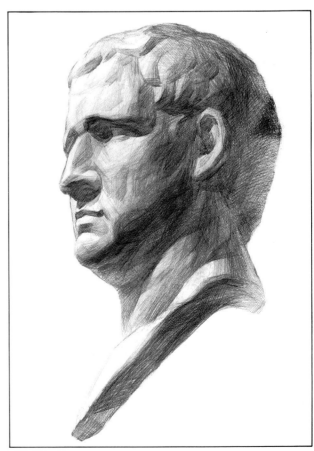

□ 아그립파를 해부학적 근거로 크게 면 처리화 시키면서 다시 실물화 시켜가는 과정이다.

2. 석고소묘의 과정
아그립파 과정1 _ 형태

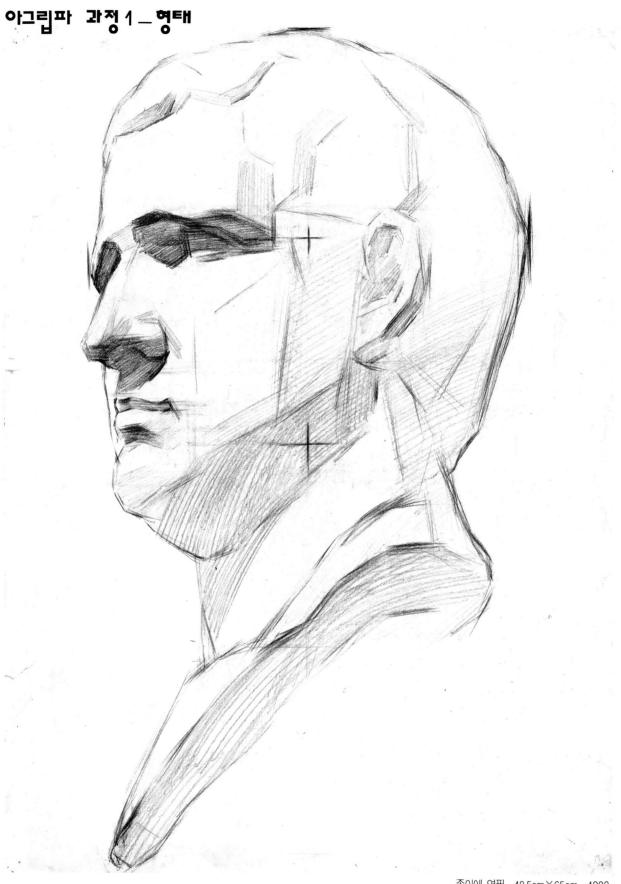

종이에 연필 48.5cm×65cm 1992.

□ 그림을 그리는 데에는 중요한 것들이 많다. 그 중 가장 먼저 해야 할 일은 대상의 특징을 정확히 파악하는 것이다. 석고상의
운동감이나 표정에서 주는 인상, 그리고 특징이 될만한 부위, 빛의 흐름 등 여러가지가 있다. 특징이 파악되면 구도를 생
각하며 형태를 잡는다.

과정 2 — 흐름 파악

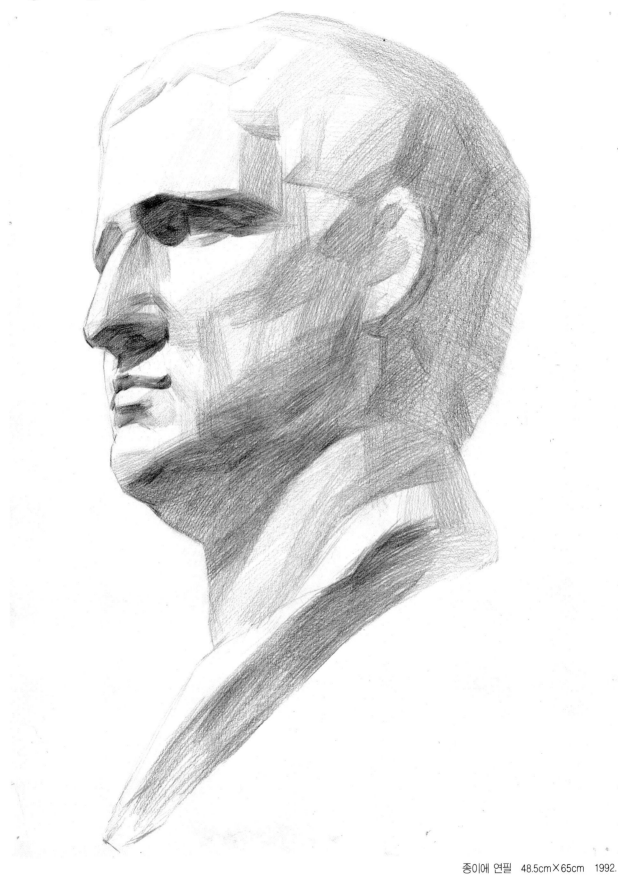

종이에 연필 48.5cm×65cm 1992.

□ 형태를 그린 후 해야 할 일은 명암을 넣어 입체(덩어리)를 만들어 주는 것이다. 그러기 위해서는 빛의 4단계를 바르게 파악하는 것이 중요하며 그 중 가장 신경을 써야 할 단계는 어둠의 파악이다. 즉, 흐름을 파악하는 것이 입체를 만드는데 중추적인 역할을 한다. 밑바탕을 칠하면서 덩어리와 큰 면을 파악하고 인상도 가급적 정확히 그린다.

과정 3 — 톤(명암)

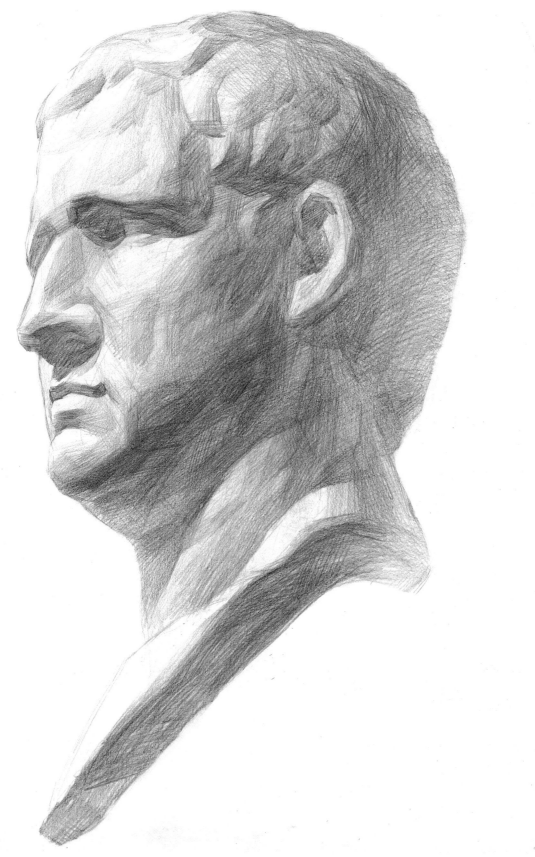

종이에 연필 48.5cm×65cm 1992.

□ 흐름을 파악한 후 덩어리와 큰 면을 중심으로 어두운 부분부터 그린다. 그리고 가급적 톤의 단계가 충분하고 입체가 정확
하게 드러날 때까지 그려준다. 톤은 큰 덩어리를 중심으로 칠하면서 얼굴, 이마, 목, 가슴의 골격과 근육을 손으로 만져
나가듯 찾아 주어야 한다.

완성

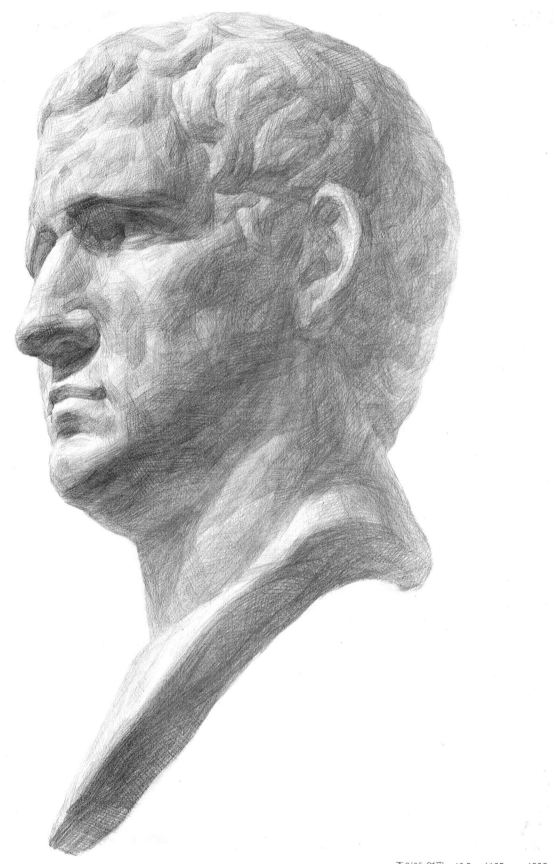

종이에 연필 48.5cm×65cm 1992.

□ 해부학적 분석으로 근육과 골격을 찾은후 묘사를 시작해준다. 묘사란 아주 작은면, 머리카락, 그리고 머리카락의 방향, 옷 자락 등 대상의 특징을 정확히 알려주는 외형이다. 묘사는 가급적 중요한 부분이나 꼭 필요한 부분, 가까이 있는 부분부터 그려주는 것이 좋으며, 어둠속에서나 외곽 부분에서는 지나치게 강조하여 오히려 작품속에서 리듬이 깨지는 일이 없도록 해야 한다. 완성이 된 후의 작품은 입체감이 있어야 하며, 대상의 이미지와 일치해야 한다.

카라칼라 과정1_형태

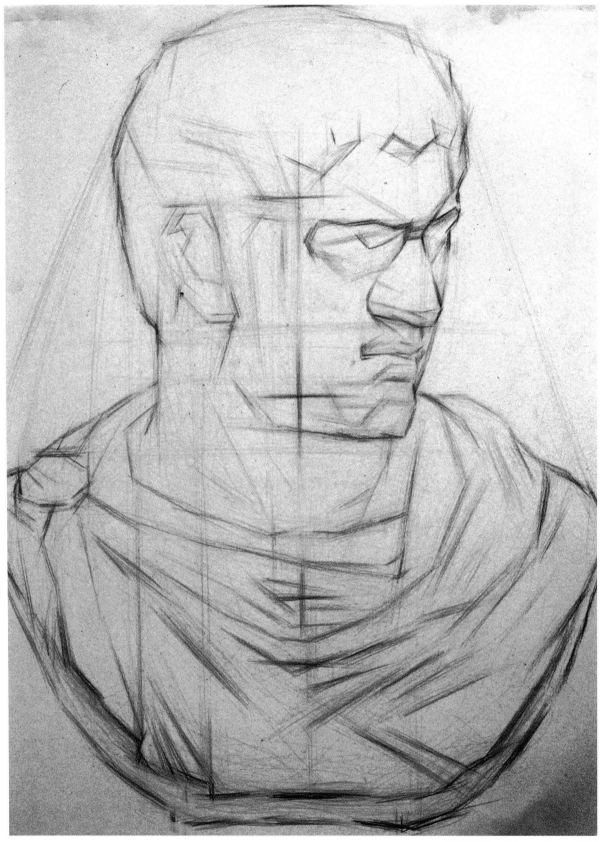

종이에 연필 48.5cm×65cm 1994.

ㅁ 석고의 특징을 파악한 후 구도와 형태를 잡는다. 기본비례가 틀리지 않게 유의하고 윤곽을 정확히 잡기 위해서 수직과 수평을 적절히 이용한다. 이목구비의 위치 및 망토의 위치 선정을 분명하게 해준다. 그것은 얼굴과 가슴의 기준점이 되기 때문이다.

과정 2 — 흐름 파악

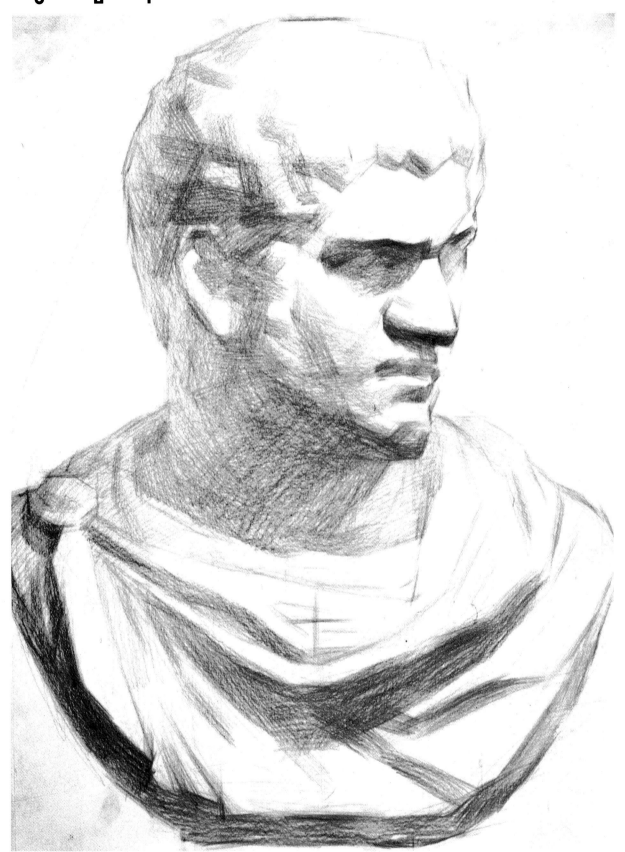

종이에 연필 48.5cm×65cm 1994.

□ 빛의 방향을 이해하면서 명암의 흐름을 정확히 구분한다. 가장 많이 나온 부분과 중요한 부분, 그리고 어두운 부분의 순으로 그린다.

과정 3 – 톤(명암)

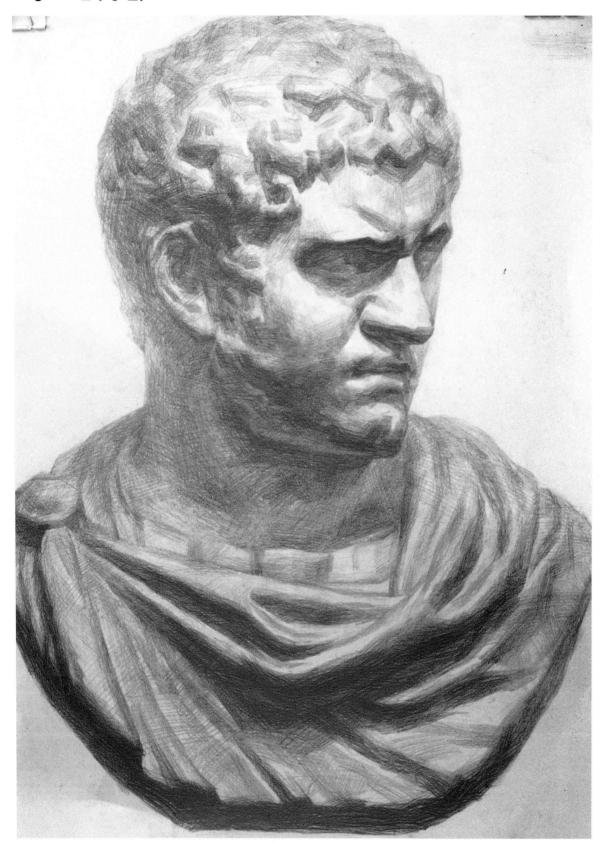

종이에 연필 48.5cm×65cm 1994.

□ 어두운 부분이 적당히 표현되면 중간톤과 밝은톤도 표현하게 되는데 반드시 질서(입체)가 깨지지 않도록 해야 한다. 밑
바탕(tone)은 묘사가 없는 톤만으로도 완성이 되어 보여야 한다.

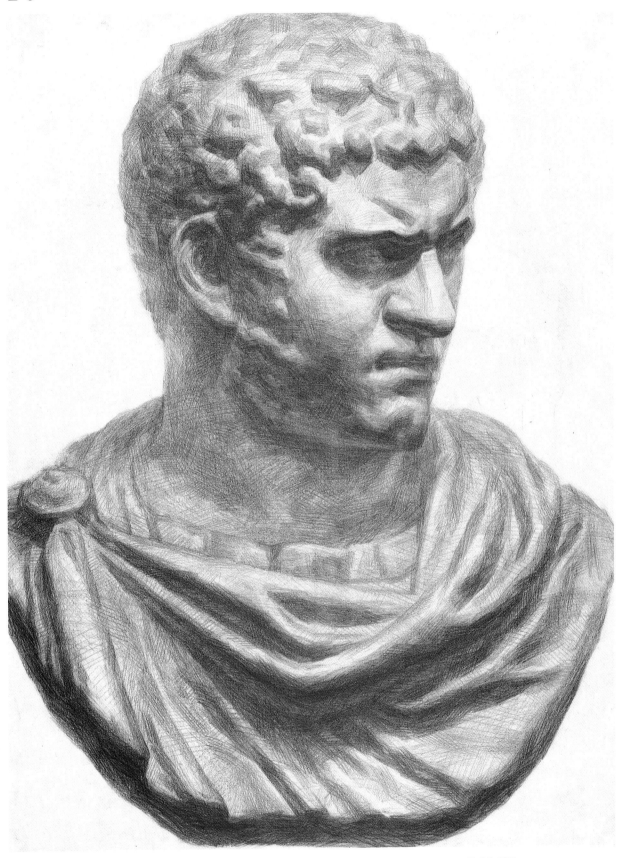

종이에 연필 48.5cm×65cm 1994.

□ 정확한 톤과 입체 덩어리를 위주로 묘사를 한다. 묘사를 마치면 큰 볼륨과 더불어 대상의 이미지가 정확히 표현되어야 한다.

3. 석고소묘의 각 작품과 평
아그립파

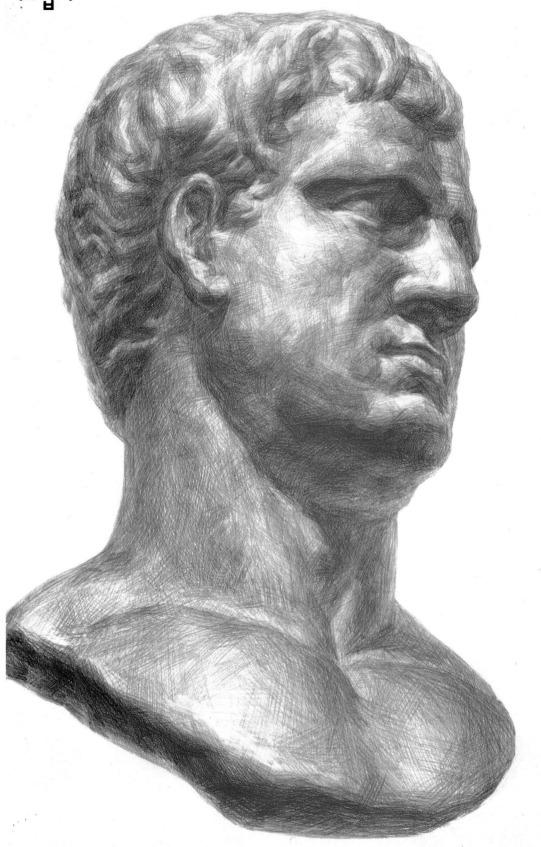

종이에 연필 54.5cm×78.5cm 1994.

▫ 이 작품은 어두워진 것이 흠이 되며, 귀의 뒷부분이 좀 더 차분하게 묘사되었으면 한다. 머리카락의 묘사가 강조되면서 전체적인 입체감을 잃고 있는 것이 흠이다. 그 외 석고의 특징이나 이미지 파악은 매우 좋다.

아그립파 인상부위

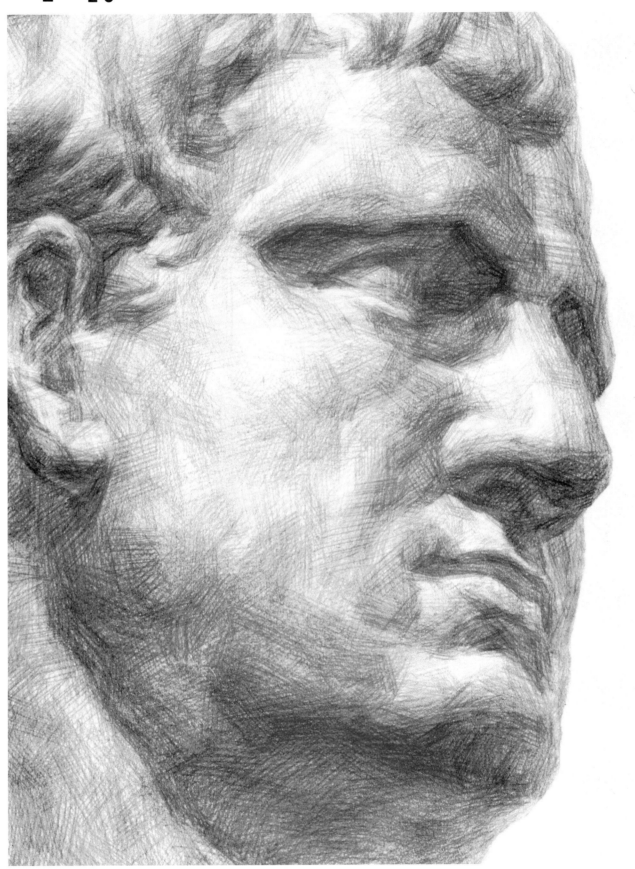

□ 인상부위를 크게 확대시켜 보았다. 석고의 특징 파악 및 표현처리를 생각하면서 보았으면 한다.

아그립파

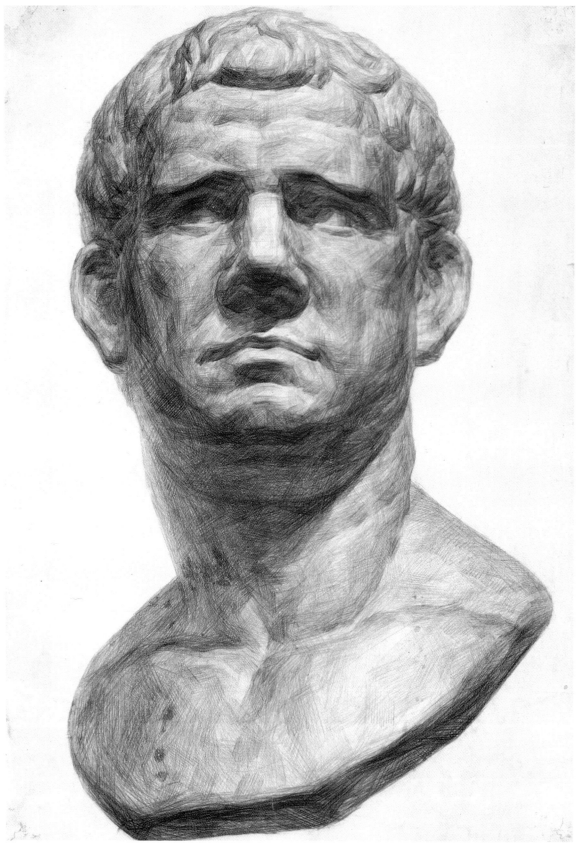

종이에 연필 54.5cm×78.5cm 1991.

□ 전체적으로 이미지 파악에만 신경을 써서 오히려 딱딱한 느낌을 준다.

쥴리앙

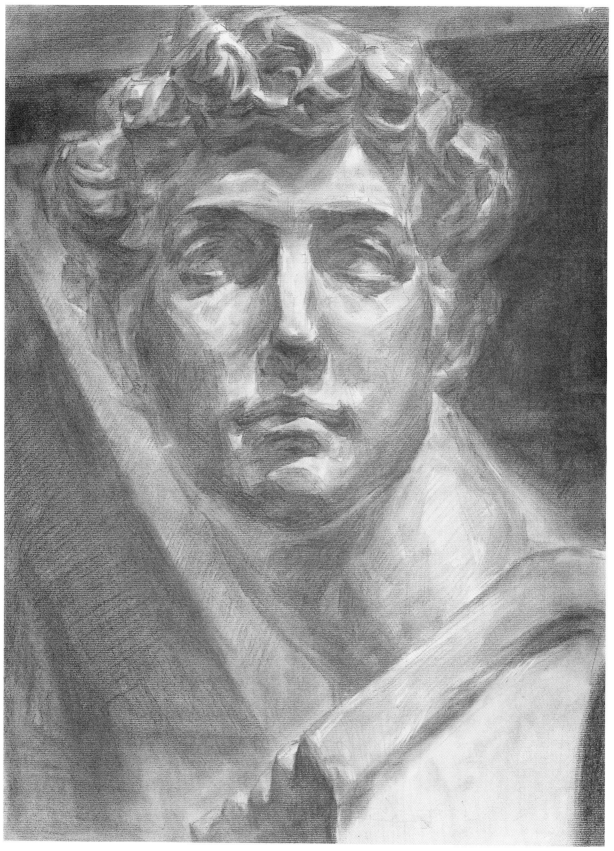

목탄지에 목탄 48.5cm×65cm 1993.

□ 이 작품은 석고상에 공간처리를 한 그림이다. 배경처리를 할 때에는 통일감과 공간감이 중요하다. 배경처리에 있어서 어려운 과제는 석고와의 자연스러운 조화 속에서도 서로 독립되어 있다는 느낌을 내야 한다는 것이다. 또한 석고만 지나치게 강조해서 배경과 어울리지 않는 경우가 많이 발생한다. 공간의 강약은 석고의 이미지를 새롭게 만들어주기도 한다.

쥴리앙

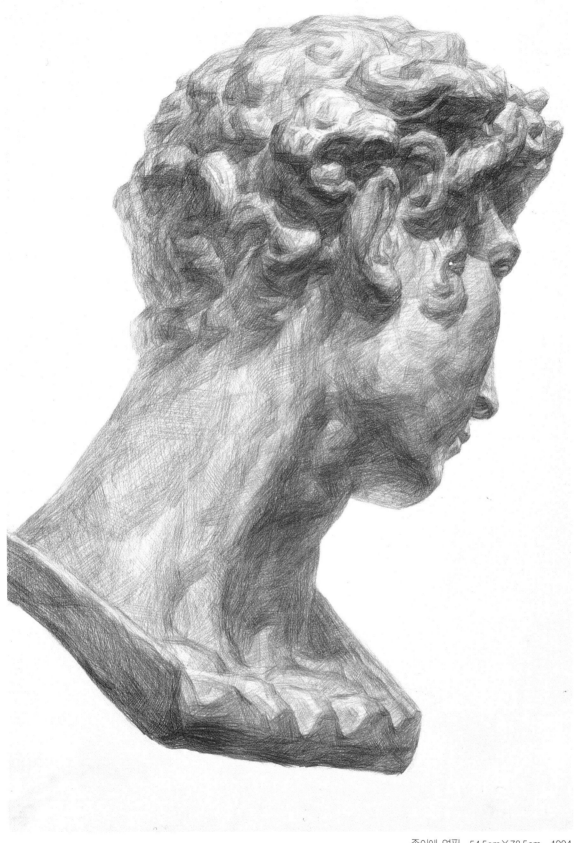

종이에 연필　54.5cm×78.5cm　1994.

□ 전반적으로 운동감이 좋은 작품이다. 코가 조금 길어져 인상이 경직되어 보인다. 쥴리앙은 얼굴과 목, 가슴의 운동감이 매우
　심한 석고상이다. 따라서 목 처리가 매우 중요하며 복잡한 머리카락과 섬세한 인상에도 유의해야 한다.

쥴리앙의 귀와 윗머리 부분

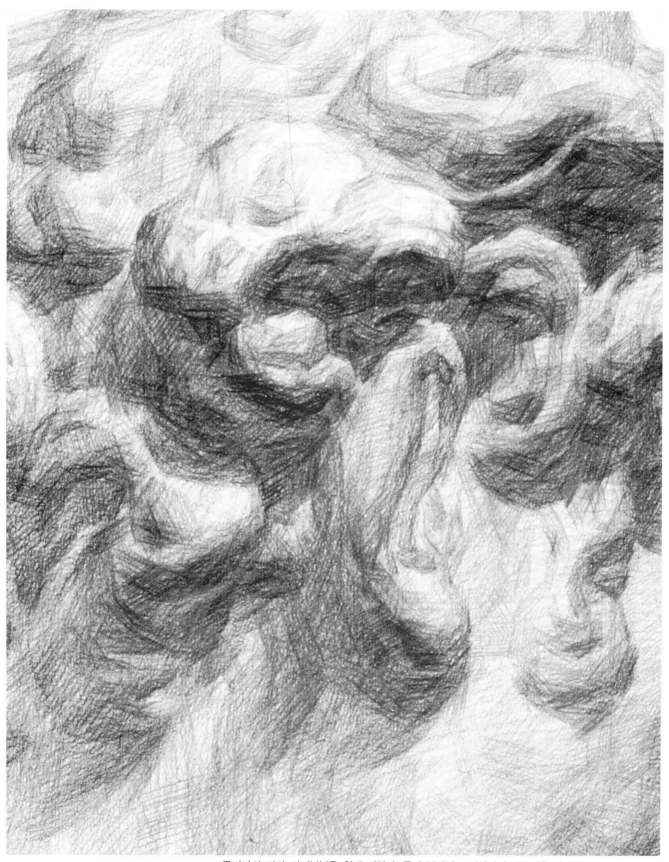

□ 쥴리앙의 귀와 머리부분을 확대 시켰다. 주제 부위의 표현처리와 원근감을 생각하면서 관찰해 보자.

줄리앙의 귀와 윗머리 부분

쥴리앙

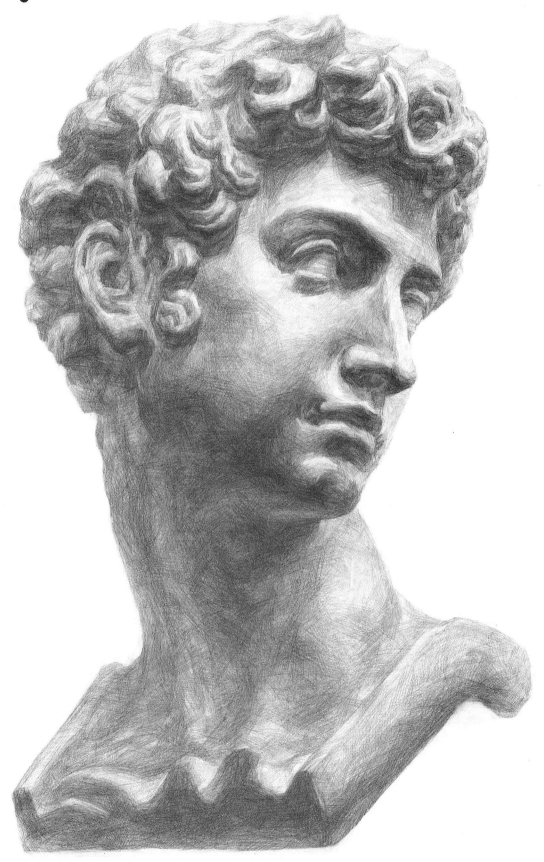

종이에 연필 48.5cm×65cm 1994.

□ 이 작품은 힘이 있으면서도 감미롭다.

쥴리앙

비너스

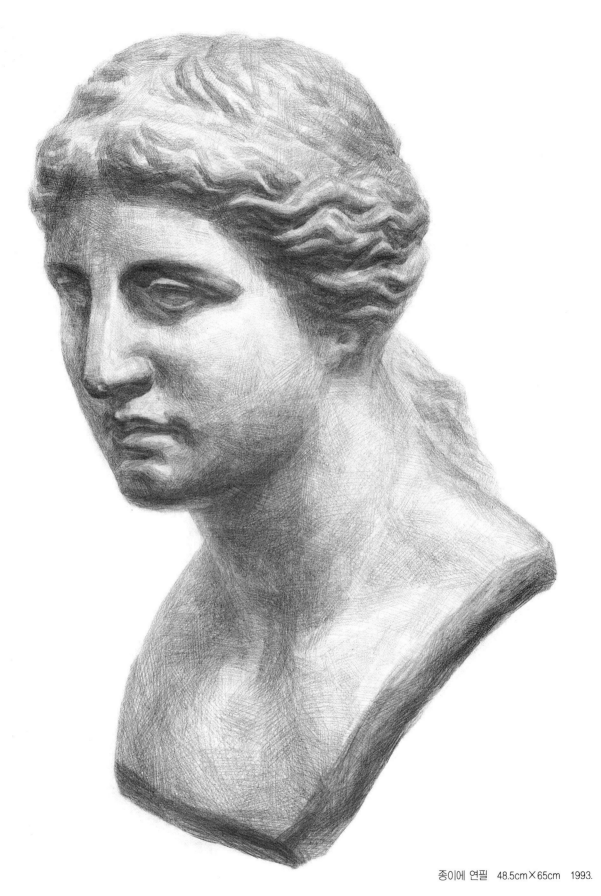

종이에 연필 48.5cm×65cm 1993.

□ 석고상의 시점을 아래에 두고 그린 작품이다. 석고상을 바라보는 시점이 틀렸을 경우 보여지는 형태도 어색해진다. 항상
편협한 시각보다는 다양한 시각을 가지고 성실하게 그려나가야 한다. 이 작품은 성실하고 편안한 느낌을 주고 있다.

비너스

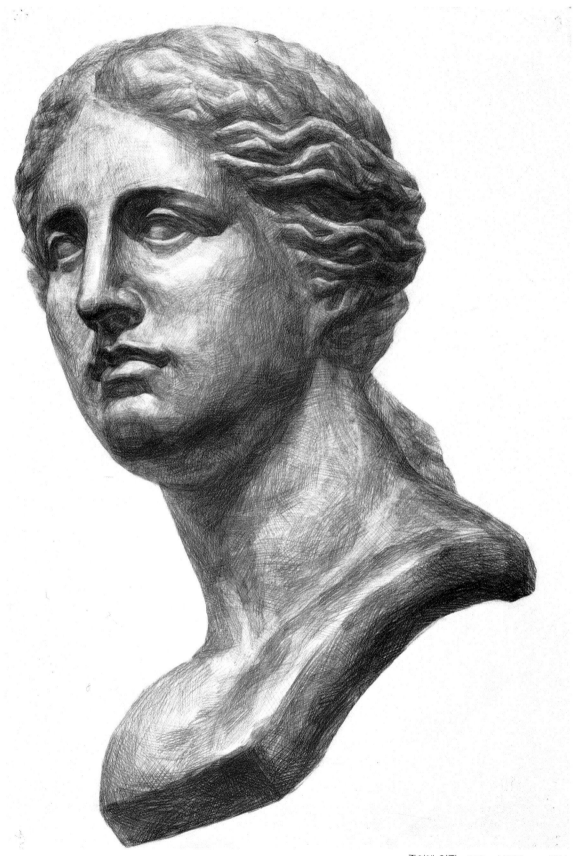

종이에 연필 54.5cm×78.5cm 1994.

□ 비너스상은 그리이스의 그레살라스 작이라 전해진다. 볼륨이 미세하여 면처리 하기가 힘들고, 복잡한 머리카락의 표현과 가슴
 처리도 어렵다. 이 작품은 전체적으로 무난하다. 볼륨과 머리카락 정리도 좋은 편이다.

아리아스

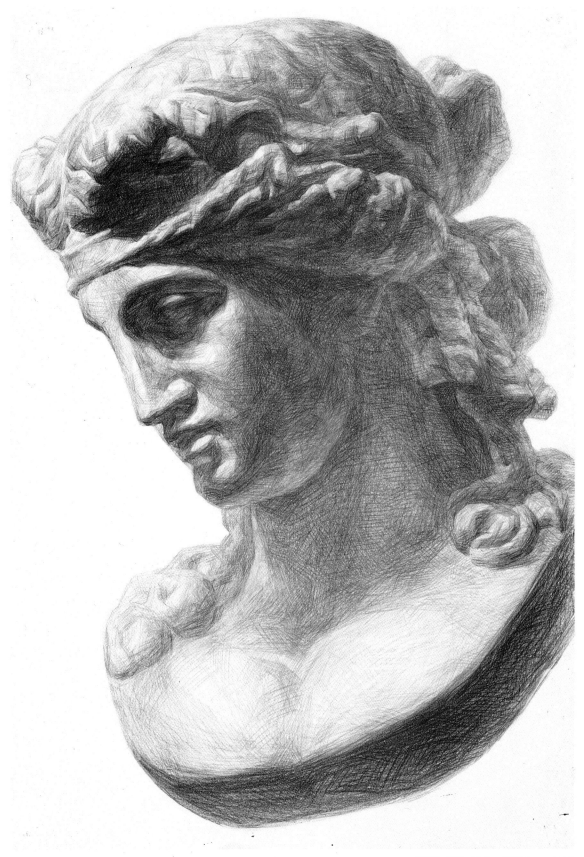

종이에 연필 54.5cm×78.5cm 1994.

□운동감이 많은 석고상으로 얼굴의 기울기와 머리카락의 덩어리가 중요하다. 묘사가 많은 석고상은 가급적 덩어리에 관심을 가져야 한다. 이 작품은 보편적으로 무난하다.

아리아스

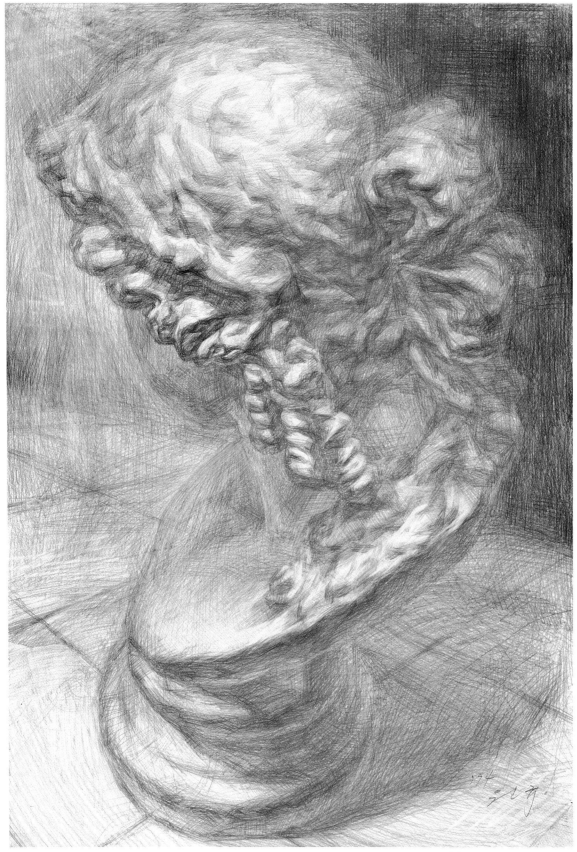

종이에 연필 54.5cm×78.5cm 1994.

□ 공간처리 중 왼쪽 윗부분의 마무리가 덜 되어 보인다. 그러나 편안해 보이는 작품이다. 거리감과 입체감도 **좋다**.

아리아스

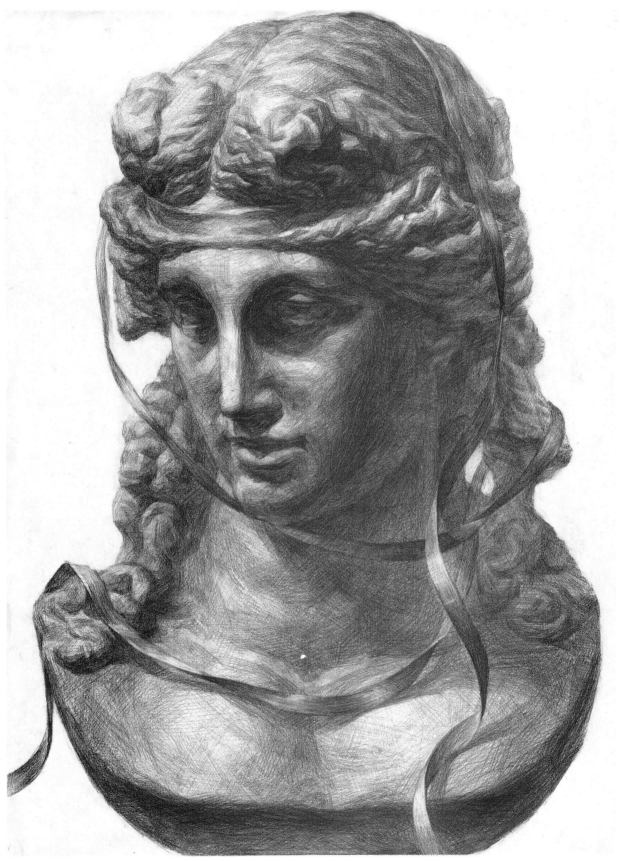

종이에 연필 48.5cm×65cm 1994.

▫ 석고에 노끈을 첨가하여 보았다. 이런 경우에는 노끈이 가지고 있는 비중이 매우 크다. 우선 질감이 다르고 노끈이 지나가는
 자리에 생기는 그림자들이 있다. 석고상에만 집착해서 그려도 문제가 생기고 노끈에만 매달려도 안된다. 서로 조화있는 작품
 이 나올 수 있도록 노력해야 한다.

아리아스의 옆머리 부분

목탄지에 목탄 48.5cm×3.25cm 1994.

□ 일반적으로 전체를 그릴 때 잃기 쉬운것이 머리의 덩어리이다.

아리아스, 아그립파, 쥴리앙, 비너스의 표정.

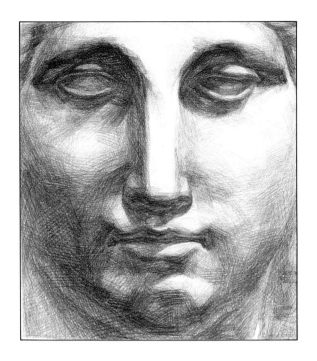 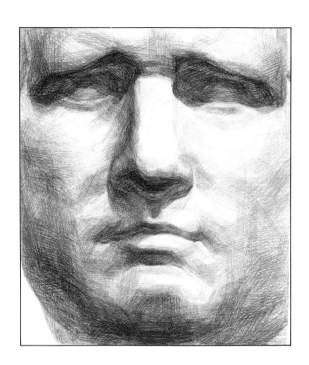

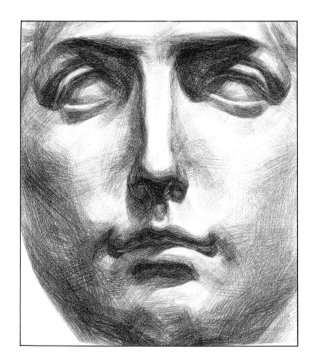 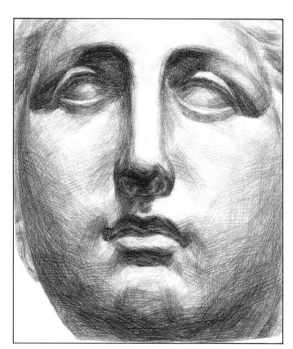

종이에 연필 54.5cm×78.5cm 1994.

□ 석고의 기본이 되는 4대 석고의 표정을 비교해 놓았다. 각 석고마다의 개성있는 표정들을 항상 유심히 관찰해서 그려야 한다.

카라칼라

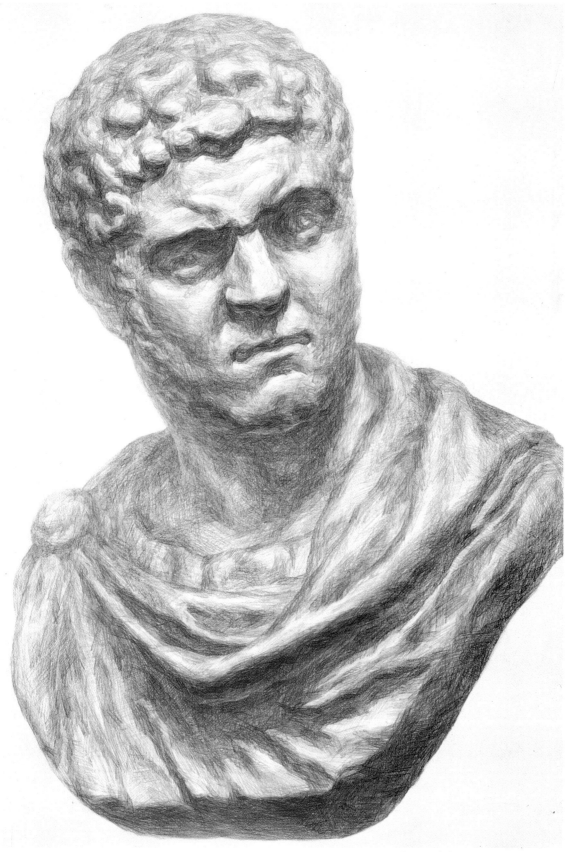

종이에 연필 54.5cm×78.5cm 1994.

ㅁ카라칼라는 인상에서 보여주듯이 다부지고 강하다. 급하게 휘어지는 옷자락의 동세와 고집스러워 보이는 머리카락이 더욱
이미지를 강하게 보여준다. 이 작품은 전반적으로 무난하며 이미지를 잘 표현해 내고 있다. 그러나 얼굴(볼)에서 큰면처리가
부족하여 목이 얇아 보이며, 두상에 비해 가슴이 커졌다.

카라칼라

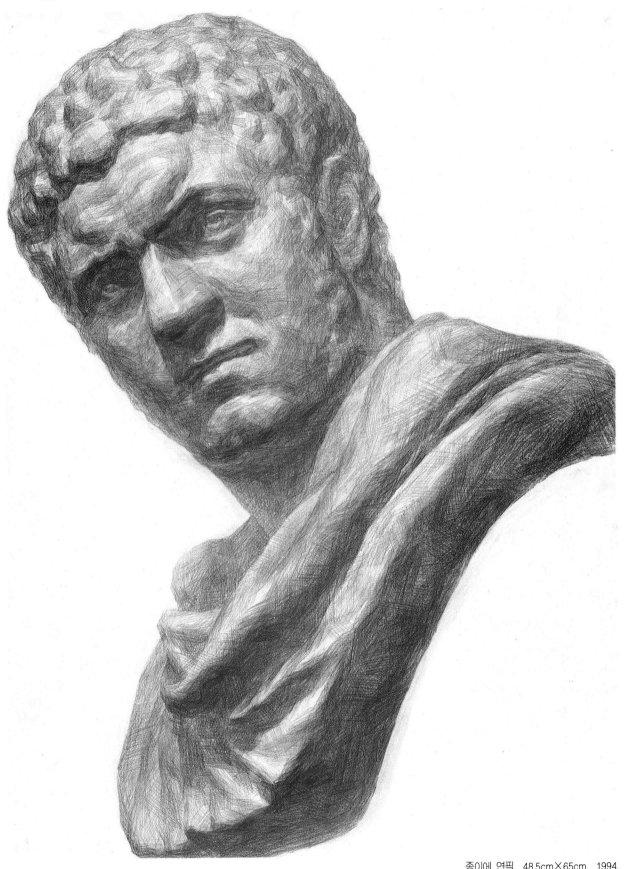

종이에 연필 48.5cm×65cm 1994.

□ 무난하며 단단한 작품이다. 그러나 밀도가 부족하며 인상표현이 미약하다.

호머

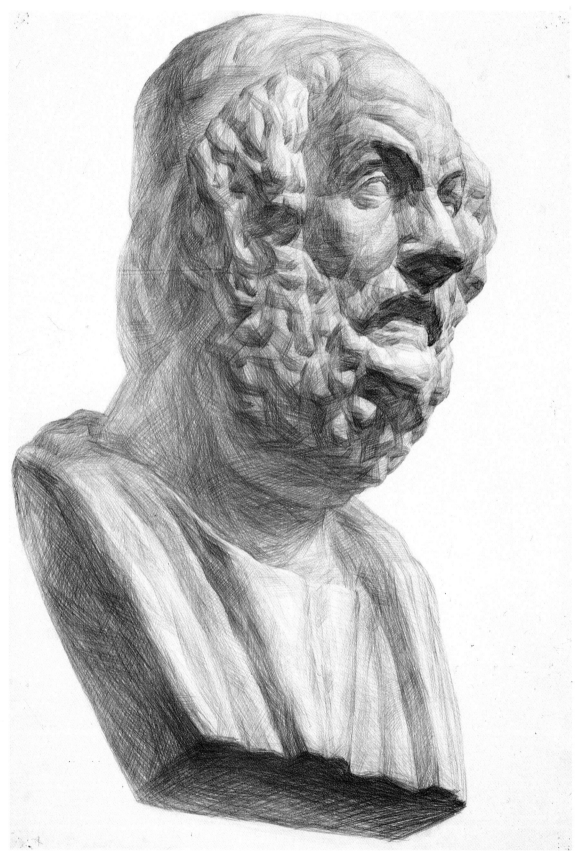

종이에 연필 54.5cm×78.5cm 1992.

□ 전체적으로 무난하지만 수염의 딱딱하고 경직된 느낌을 부드럽게 처리해 주었으면 하는 아쉬움이 남는다.

호머

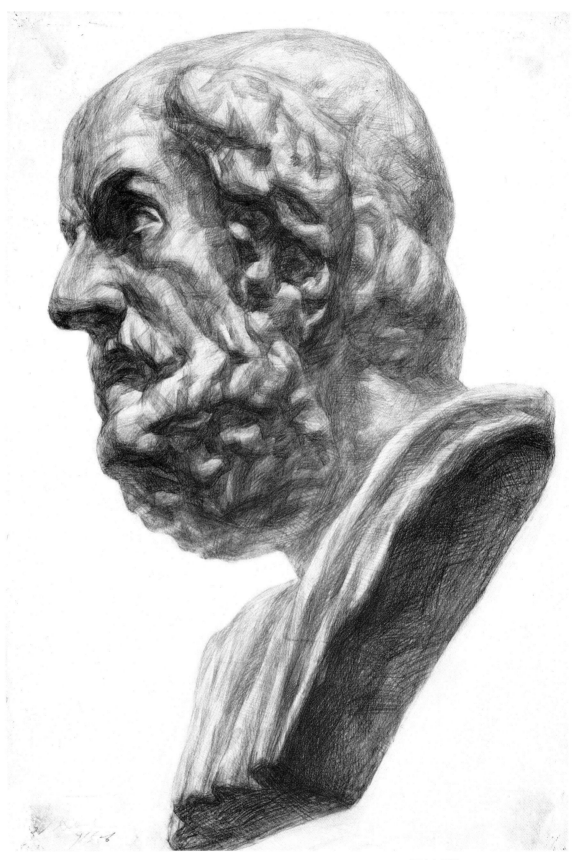

종이에 연필 54.5cm×78.5cm 1991.

□ 호머는 운동감이 없고 머리와 수염과의 덩어리 구분과 모자를 쓰고 있는 두정골(윗머리) 처리가 어렵다. 이 작품은 전반 적으로 편안해 보인다. 아쉬움이 있다면 어깨와 얼굴간의 거리감이 부족한 점이다.

미켈란젤로

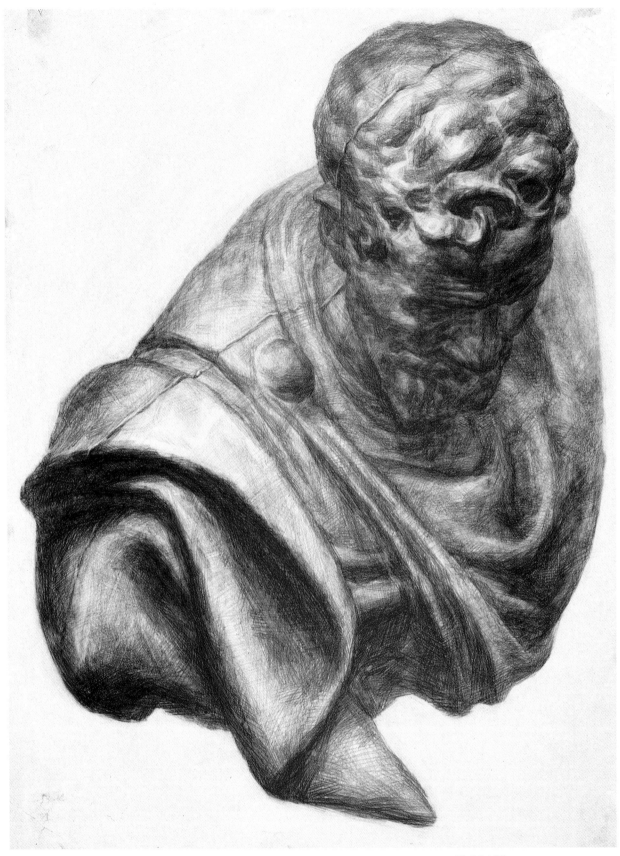

종이에 연필　54.5cm×78.5cm　1994.

□ 석고상의 이미지가 좋고 거리감이 돋보이는 작품이다. 안면이 지나치게 어두워진 것이 아쉽다.

미켈란젤로

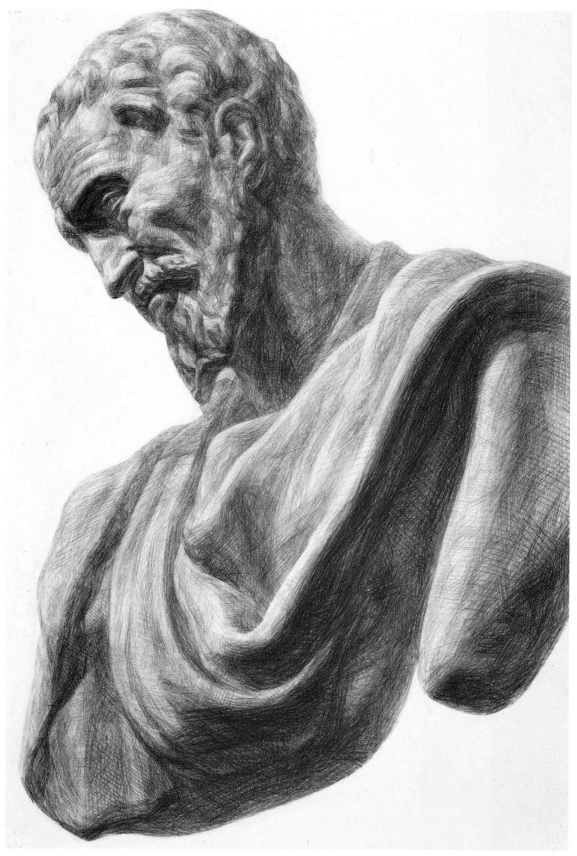

종이에 연필 54.5cm×78.5cm 1993.

□ 소박하고 편안한 그림이다. 석고의 이미지도 나름대로 잘 찾아주고 있다.

미켈란젤로

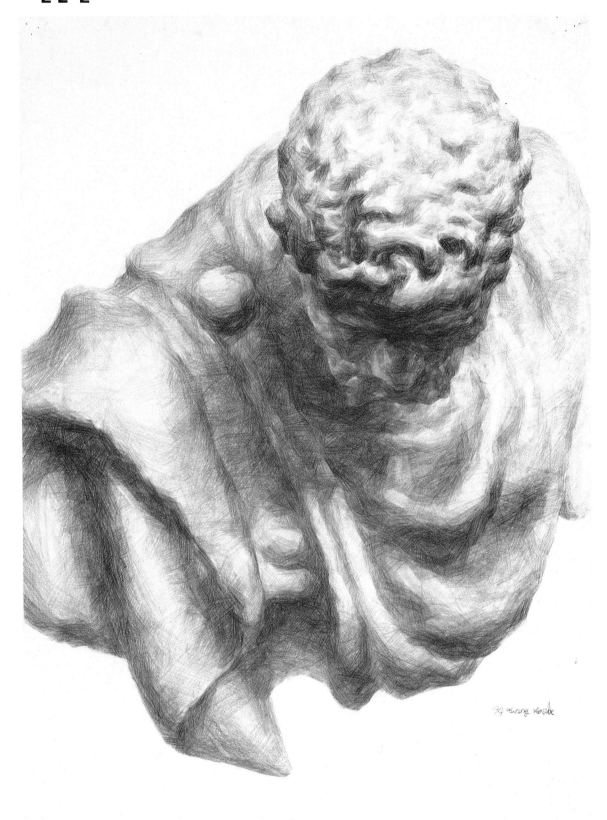

종이에 연필 54.5cm×78.5cm 1994.

□ 개성있는 작품이다. 표현의 자율성과 묘사에 너무 치우쳐 가슴 아래쪽의 덩어리가 약해졌지만 석고에 대한 감정 이입이
 자유롭고 재미있게 표현 되었다.

미켈란젤로, 줄무늬천, 노끈

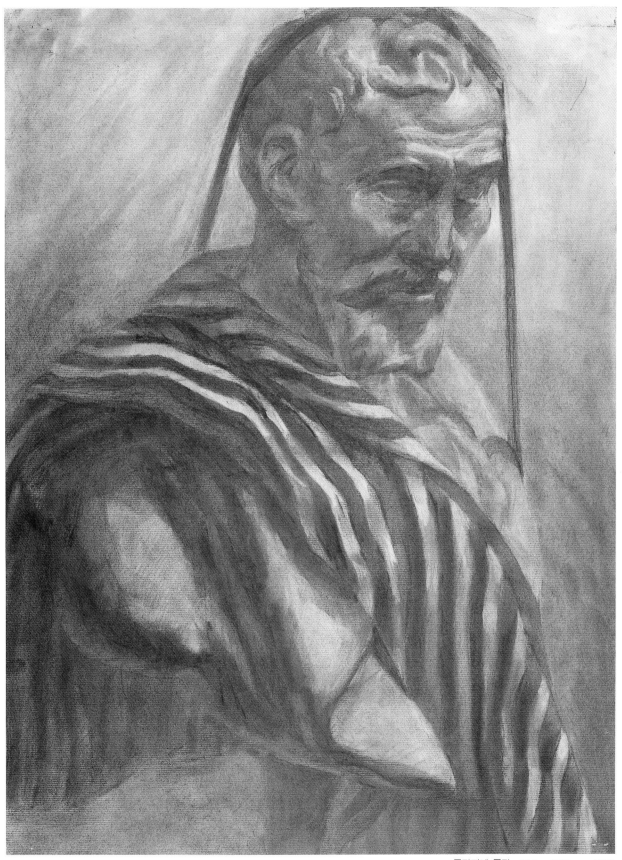

목탄지에 목탄 48.5cm×65cm 1994.

□ 실험성 있는 데생이다. 줄무늬 천이 조금 튀는 듯하고 머리에 감겨 있는 노끈의 거리감이 부족하다. 줄무늬천은 줄무늬
의 데생을 요하며, 서로 다른 질감의 물체를 그릴때는 질감도 중요하지만 무엇보다도 자연스러운 어울림이 필요하다.

아폴로

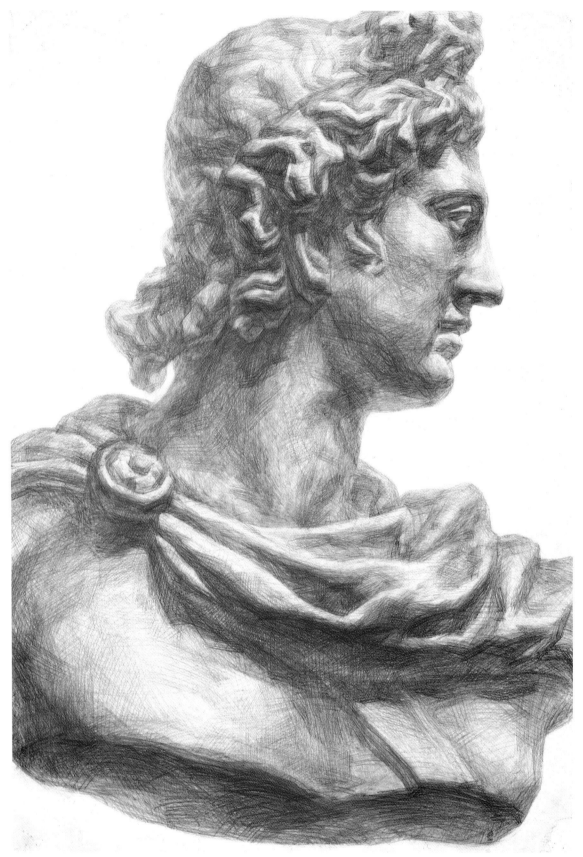

종이에 연필 54.5cm×78.5cm 1991.

□ 어려운 위치에서 그린 작품이다. 이 위치에서는 안정되게 석고를 화면에 배치하는 것과 양 어깨를 적절하게 잘라주는 것
이 중요하다. 이 작품에서는 당당한 남성다움의 이미지와 적절한 묘사, 커다란 덩어리 처리 및 거리감이 돋보인다.

이중 가면상

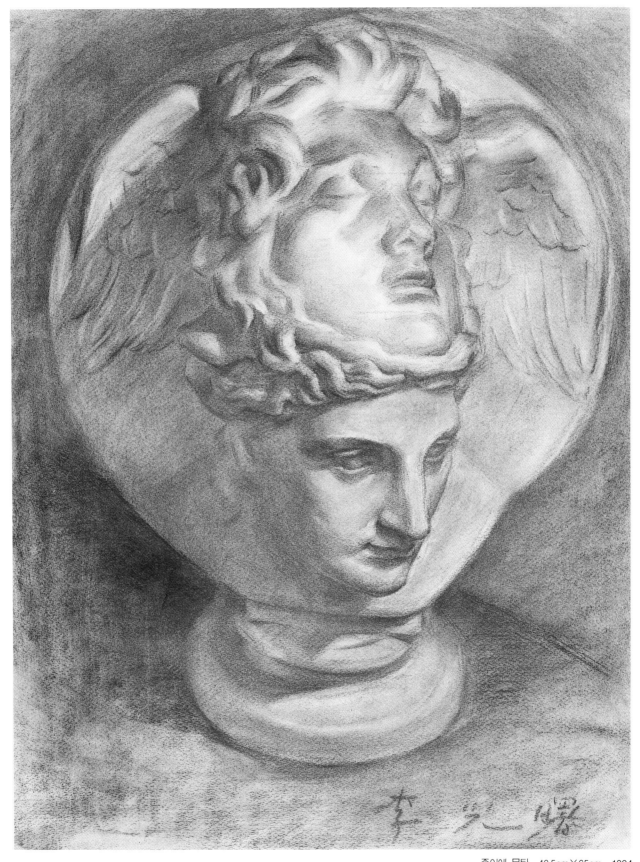

종이에 목탄 48.5cm×65cm 1994.

□ 대상을 편안하게 처리해 주고 있다.

투우사

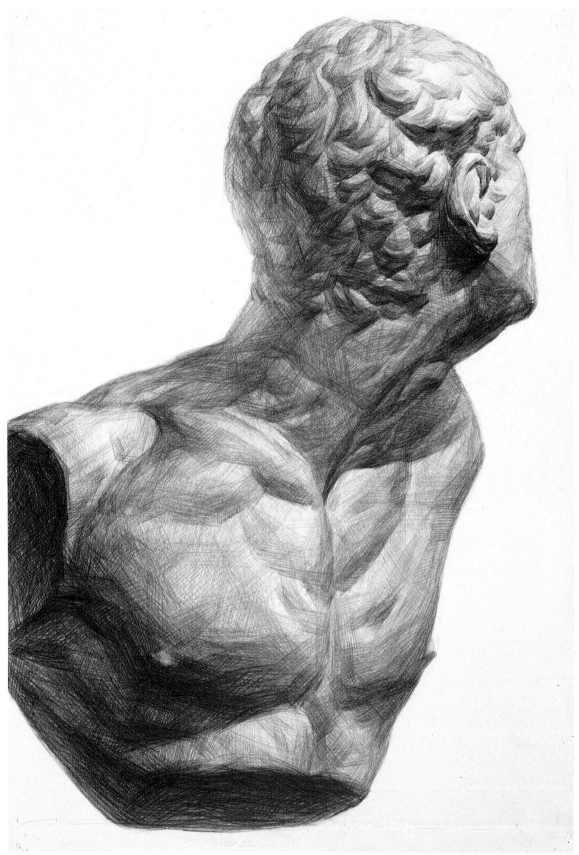

종이에 연필 54.5cm×78.5cm 1993

□ 운동감이 매우 심한 석고로 목의 방향과 얼굴의 기울기, 얼굴과 가슴의 각도, 어깨의 높낮이 등으로 스피드감이 넘친다. 이
 작품은 근육의 처리와 큰 덩어리감이 좋다. 아쉬움이 있다면 가슴의 운동감과 얼굴의 운동감이 어색해 보인다.

청년 부르터스

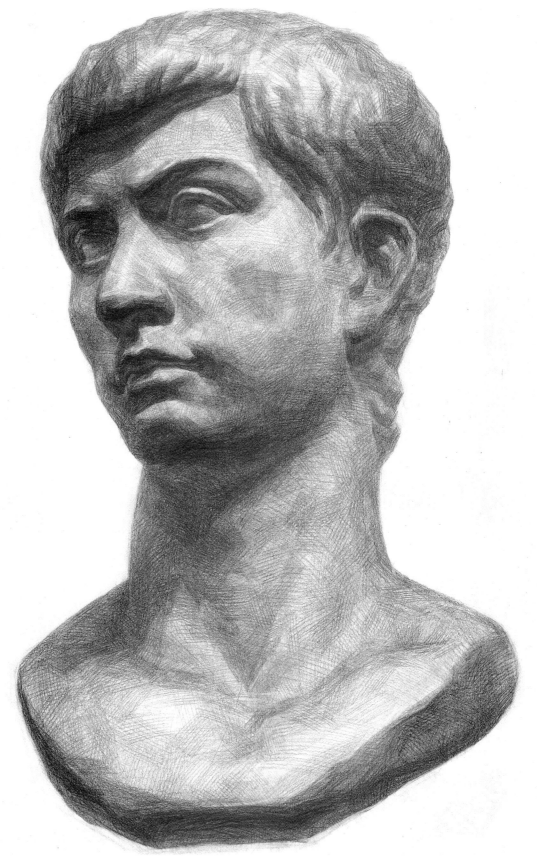

종이에 연필 48.5cm×65cm 1994.

□ 머리카락의 정리를 필요로 하며 얼굴의 하이라이트 부분이 너무 밝게 처리 되었다. 하지만 이미지 처리나 양감은 매우 좋다.

헤르메스

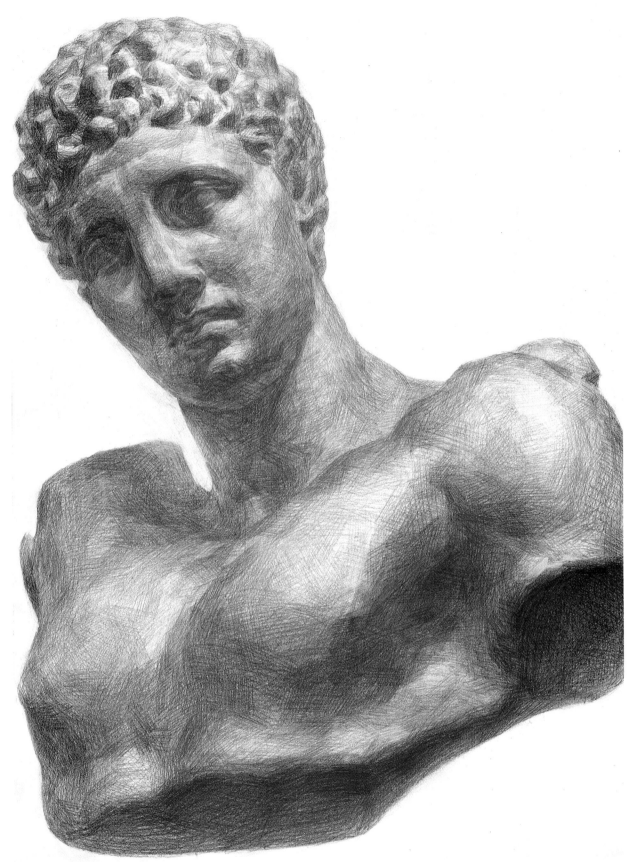

종이에 연필 48.5cm×65cm 1994.

▫ 가슴과 머리와의 각도, 머리의 숙여진 각도, 올린 손과 내려진 손과의 운동감에 따른 양 가슴의 차이, 머리카락의 처리 등에 유의한다. 이 작품은 대상의 특징이 잘 처리되어 있다. 연필맛과 톤은 좋으나 이미지와 인상파악이 부족하다.

간도

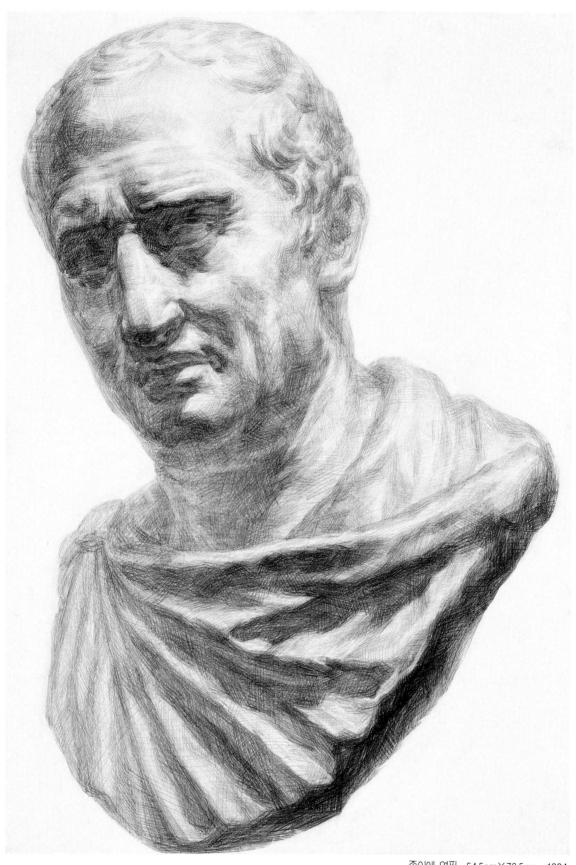

종이에 연필 54.5cm×78.5cm 1994.

□이 석고는 머리를 심하게 숙이고 있다. 매부리코와 고개를 기울임으로써 생겨난 이중턱, 그리고 유난히 튀어나온 이마, 얼마
되지 않는 머리카락 등에 유의해야 한다. 이 작품은 전반적으로 무난하고 정확하게 표현하였다.

시이저

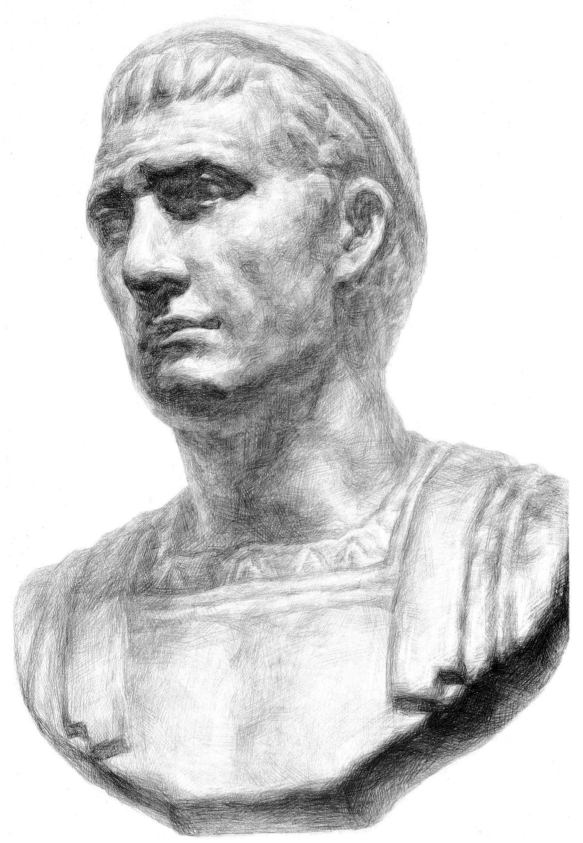

종이에 연필 54.5cm×78.5cm 1994.

□ 시이저는 이렇다 할 만한 특징이 없어 오히려 까다롭다. 눈썹과 눈꺼풀의 간격이 아주 짧으며 한 일(一)자의 입술과 툭 튀어나온 광대뼈 등에 유의해야 한다. 이 작품은 석고의 정확한 이미지 파악이 좋으며 감정 이입이 비교적 잘 되어 있다.

토르소

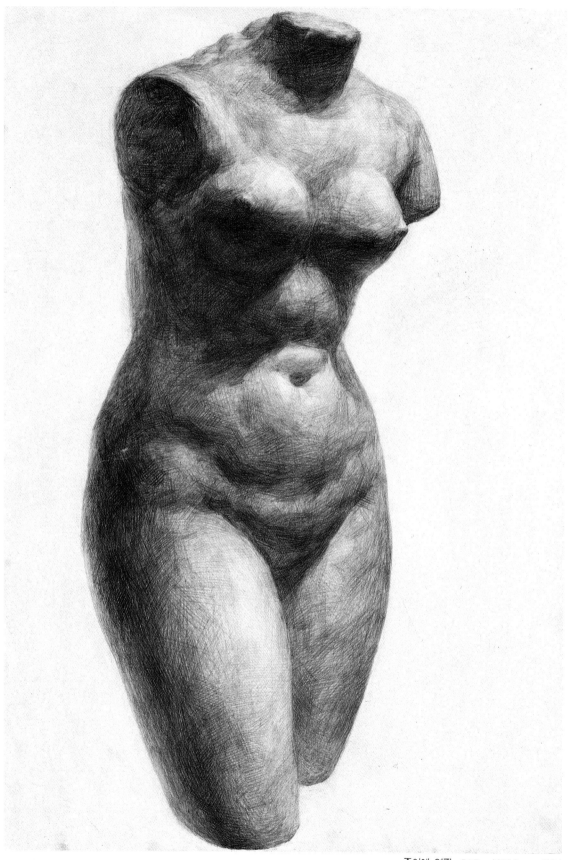

종이에 연필 54.5cm×78.5cm 1994.

□ 형태와 볼륨이 안정적이다.

노예상

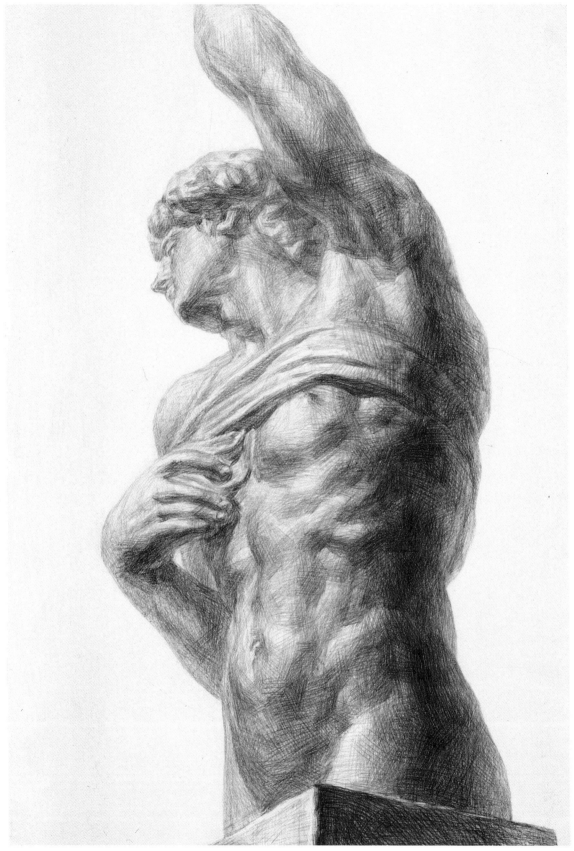

종이에 연필 54.5cm×78.5cm 1994.

□ **볼륨이 좋다.** 왼쪽팔과 얼굴이 조금 더 약해졌더라면 지금보다 깊이가 있었을 것이다. 빛의 반사 부분이 특히 돋보인다.

노예상

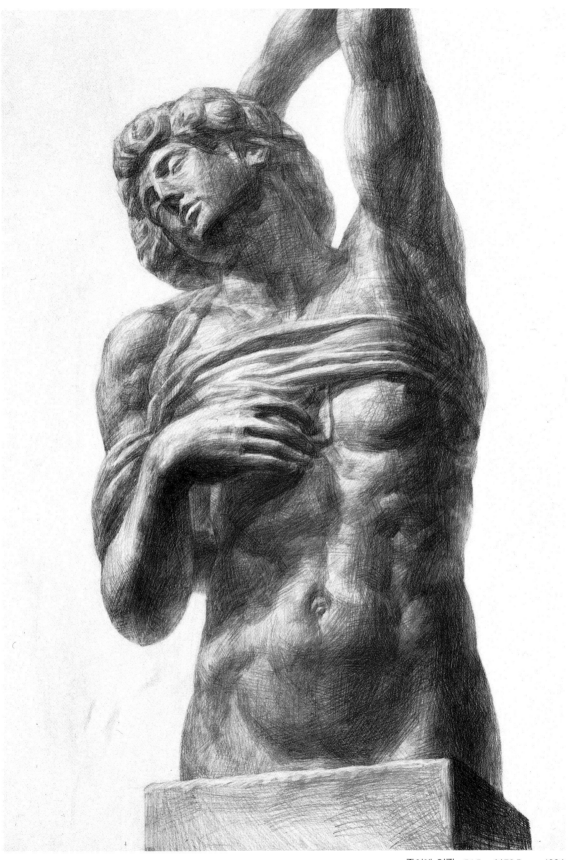

종이에 연필 54.5cm×78.5cm 1994.

□ 형태와 운동감이 좋은 그림이다. 작은 석고에서는 변화무쌍한 면들을 찾기 힘드는데 잘 찾아 주었다. 아쉬움이 있다면 톤
의 단계가 비슷해져서 거리감과 입체감이 빈약해 보인다.

성 죠르죠, 투사, 토르소

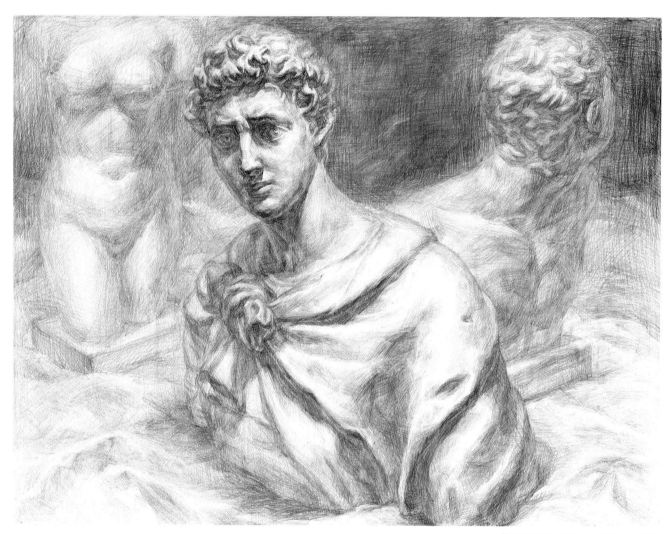

<p align="right">종이에 연필　77.5cm×101cm　1994.</p>

□ 조르죠에 비해 투사가 작아지고 바닥의 천 주름도 약간 거칠다. 하지만 이 작품은 자신감이 넘쳐 보인다. 석고에 대한 경계심이나 두려움보다는 마치 몇 개의 돌멩이를 다루듯 쉽게 풀어 내고 있다.

미켈란젤로와 카라칼라

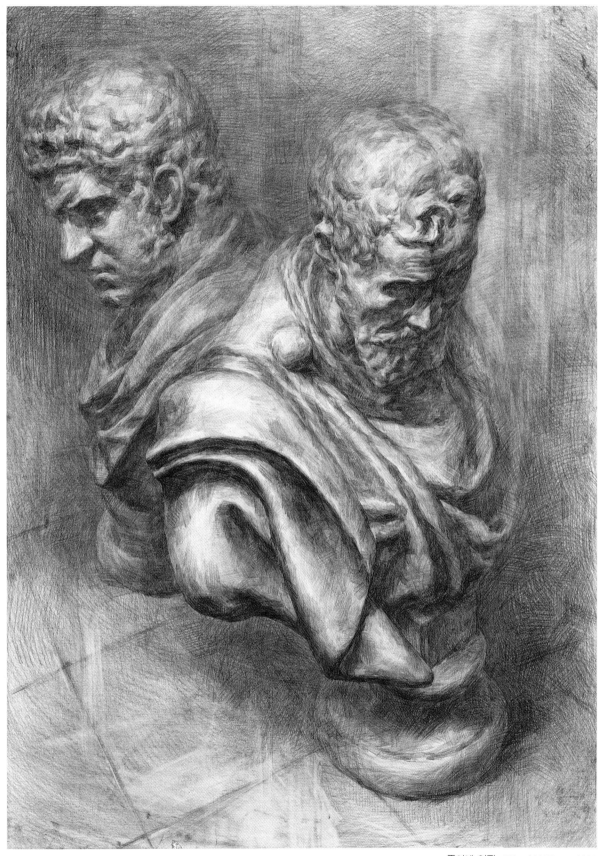

종이에 연필 77cm×107cm 1994.

□ 한 개의 석고상을 그릴 때는 그 대상에만 충실하면 되지만 여러개의 대상물을 그리거나 공간처리까지 하게 되면, 전체적인
조화에 신경을 써야 한다. 대상물끼리의 어울림과 공간과의 하나됨이 중요하다.

석고 발

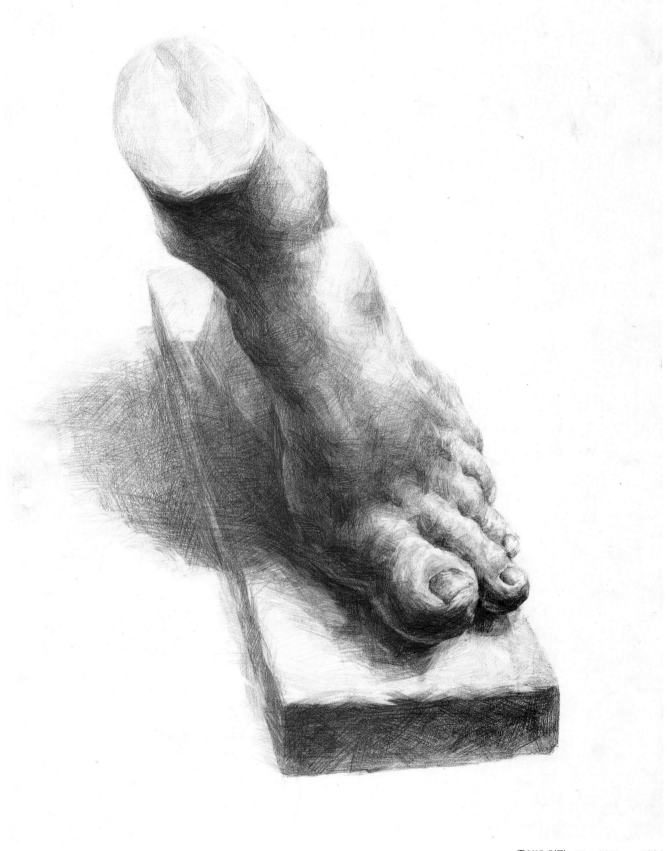

종이에 연필　37cm×50cm　1994.

□ 매우 좋은 작품이다. 마치 석고가 아닌 실제의 발을 보는 듯하다.

수염 남자상

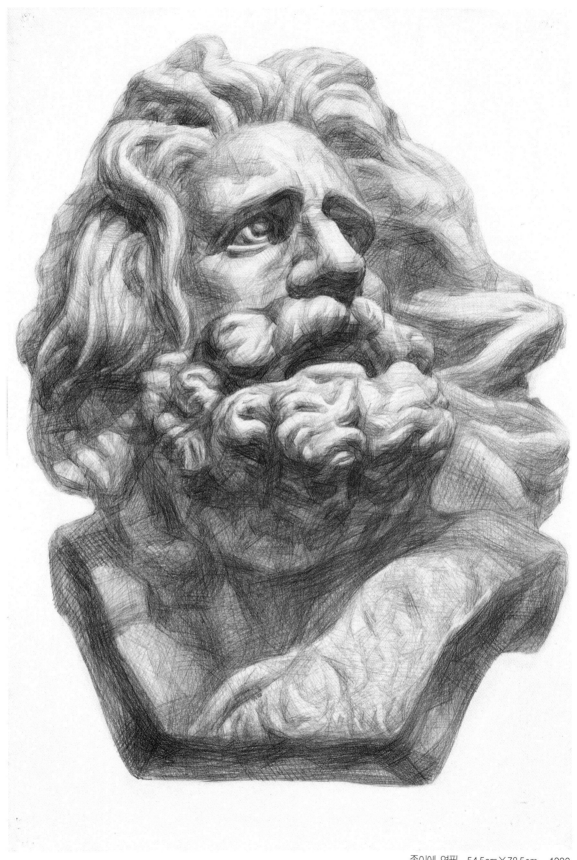

종이에 연필 54.5cm×78.5cm 1992.

□ 볼과 수염 부분이 조금 작아져서 전체적인 형태의 균형이 흔들렸다. 이 석고상처럼 복잡하면서 풍성한 석고들은 묘사보다
커다란 덩어리들의 구조와 거리감에 각별히 신경써야 한다.

수염 남자상

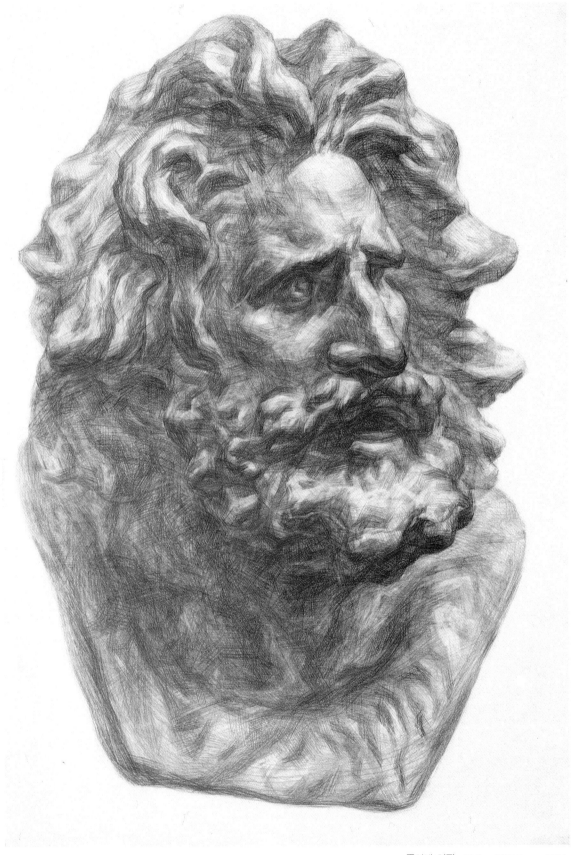

종이에 연필 54.5cm×78.5cm 1994.

□ 지나친 표현력의 자율성과 맛에 치우쳐 대상의 이미지와 전체적인 형태가 흔들리고 있다. 멋에만 빠지면 구조를 잃기 쉽고, 구조만 파고들면 또 멋을 잃기 쉽다. 테크닉은 뛰어나다.

수염 남자상의 옆머리

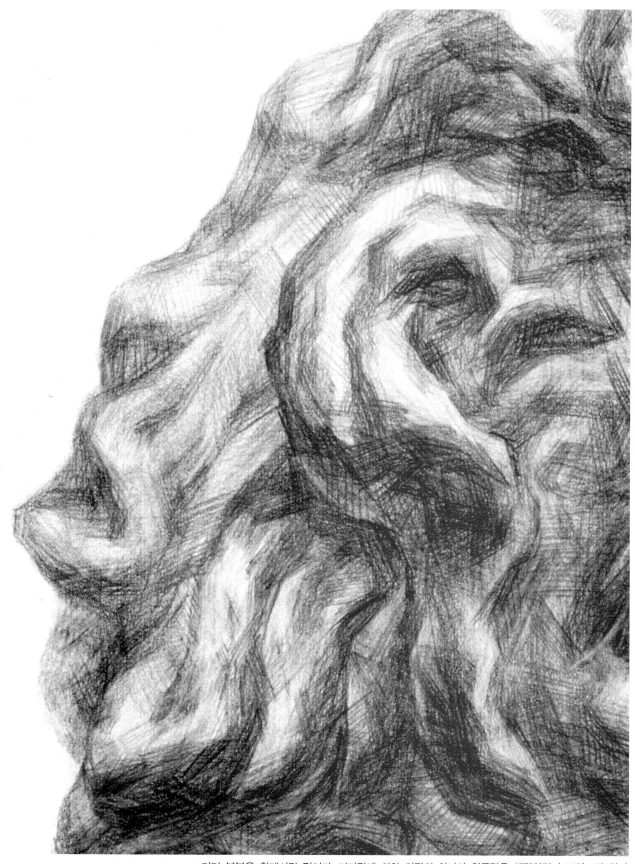

□ 머리 부분을 확대시킨 것이다. 거리감에 의한 외곽의 처리와 원근감을 생각하면서 보았으면 한다.

수염 남자상

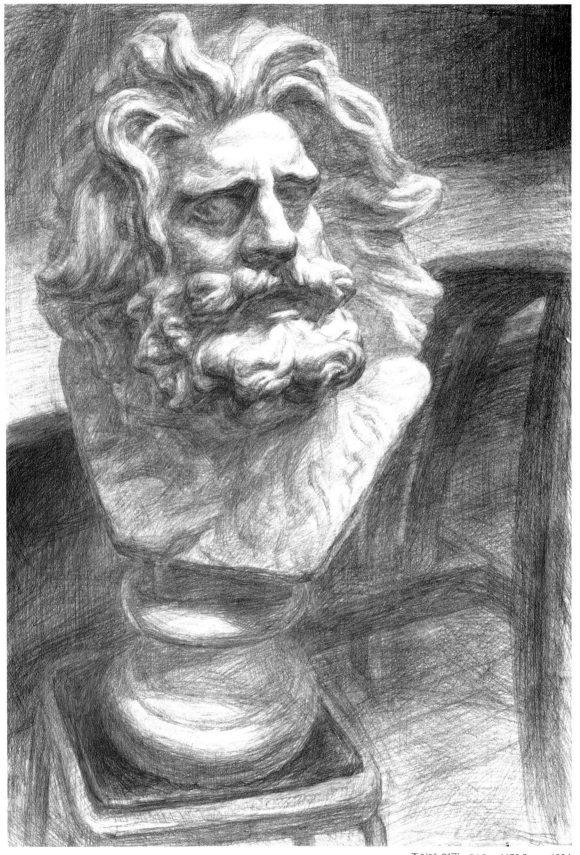

종이에 연필 54.5cm×78.5cm 1994.

▫ 구도 배치가 특이한 작품이다. 그러나 매우 서두른 흔적이 역력하다. 조금만 더 차분하고 침착하게 마지막까지 처리해 주었으면 한다.

수염 남자상

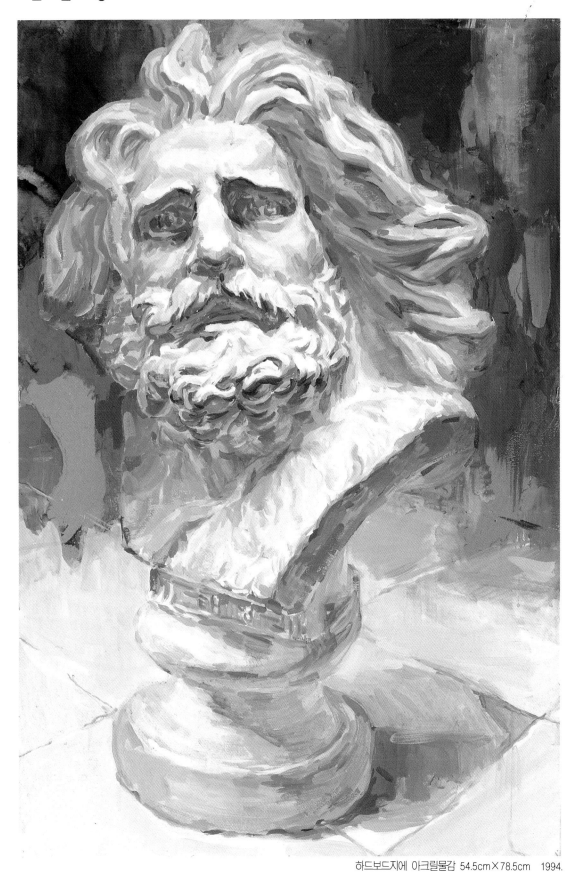

하드보드지에 아크릴물감 54.5cm×78.5cm 1994.

▫물과 물감을 이용해서 그린 작품으로써 신선해 보이며 공간처리도 시원하고 재미있다. 아쉬움이 있다면 석고상에 조금 더
 충실해 주었으면 하는 점이다.

세네카

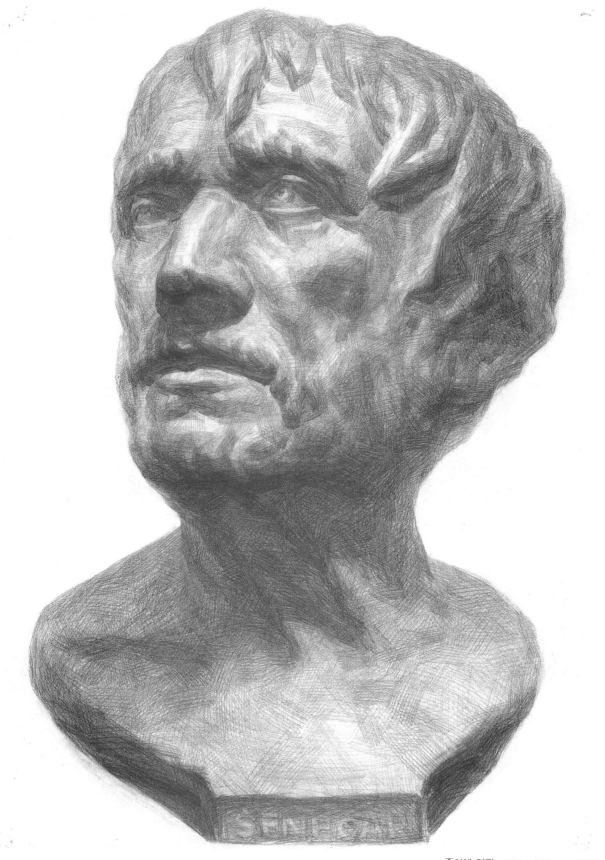

종이에 연필 48.5cm×65cm 1993.

□ 석고상의 특징보다 강렬한 이미지로 처리되고 있다. 머리카락이 지금보다 자연스럽게 처리 되었으면 한다.

몰리에르

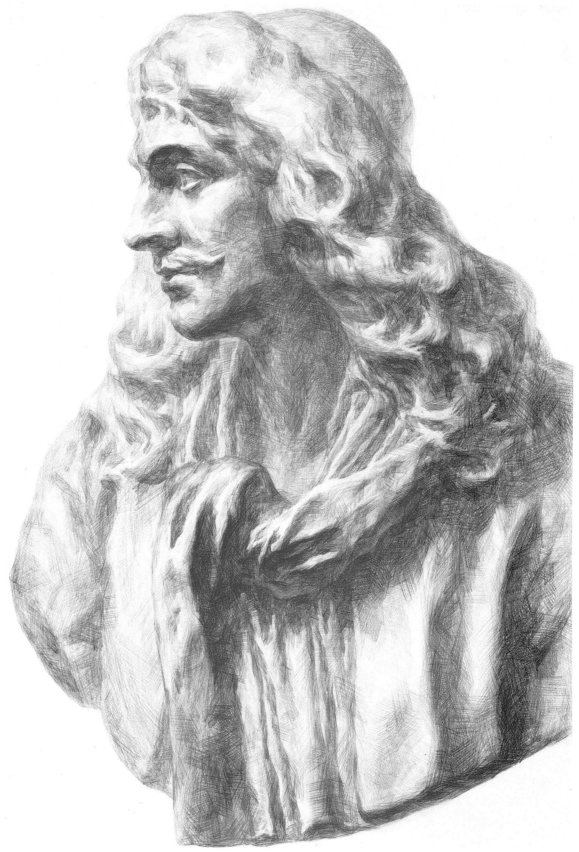

종이에 연필 54.5cm×78.5cm 1994.

ㅁ 문예가이며 극작가인 몰리에르의 초상을 조각한 것인데 작가는 미상이다. 가슴과 얼굴과의 운동감, 휘어지고 길게 흘러내려온
머리카락과 크고 작은 율동, 머플러와 양 어깨까지의 거리감, 섬세하면서 미소를 머금고 있는 인상표현 등과 구도에 유의해야
한다.

세네카의 표정

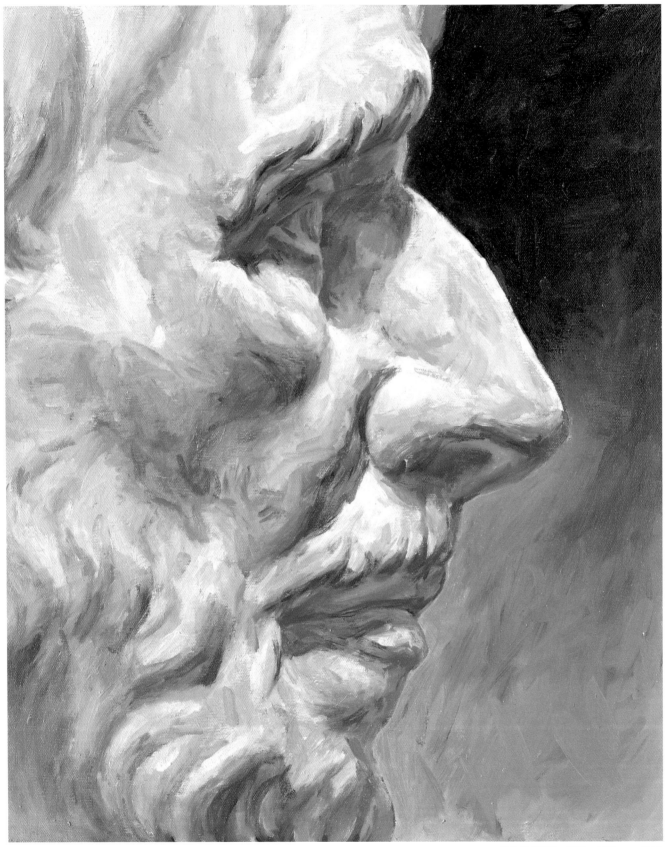

천에 유화물감　45.5cm×53cm　1994.

□ 석고의 표정을 캔버스천에 유화물감으로 그린 것이다. 연필이 아닌 물감으로 표현해서 신선한 느낌도 있고 질감 역시 석고와 흡사하다.

라오콘

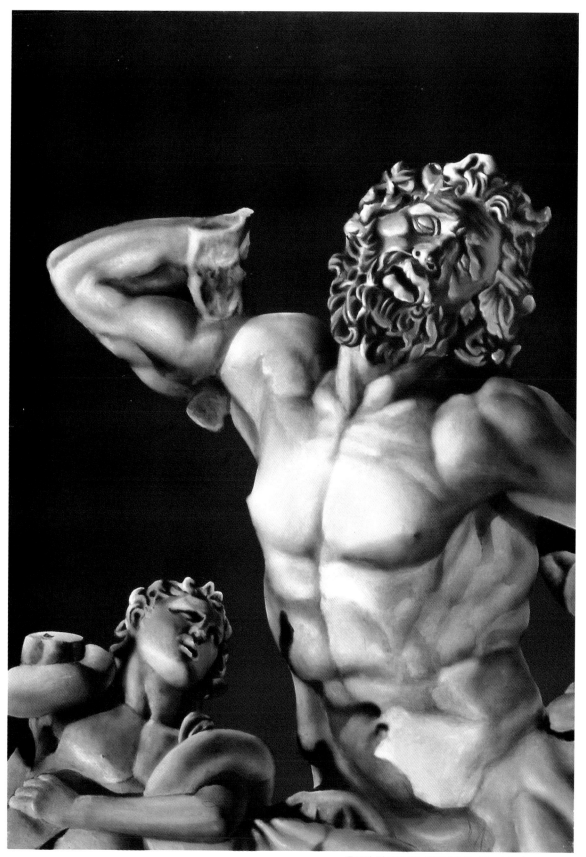

종이에 아크릴물감, 에어브러쉬 77cm×107cm 1994.

□ 종이에 붓과 에어브러쉬 그리고 아크릴 물감을 이용해서 라오콘을 그린 것이다. 외곽부분의 정리는 잘 안되었지만 이색적인 느낌을 준다.

몰리에르의 표정

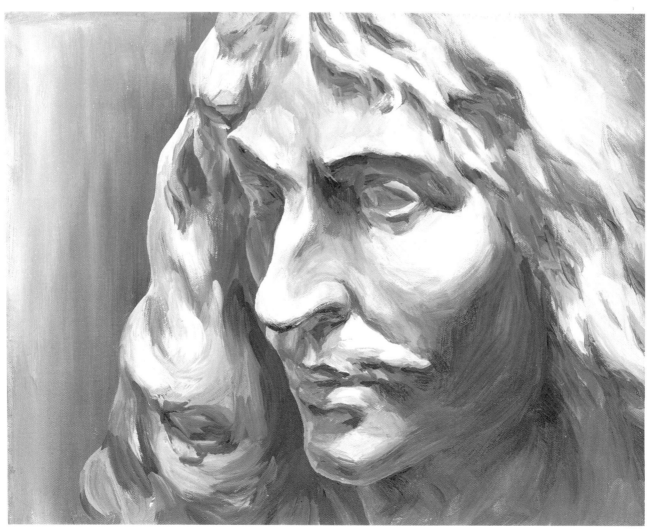

캔버스에 아크릴물감 32cm×41cm 1994.

□ 캔버스천에 아크릴 물감으로 석고상의 두상 부분만 처리한 것이다. 물감의 성질때문에 다른 재료와는 또 다른 맛이 나온다.

III. 인체소묘

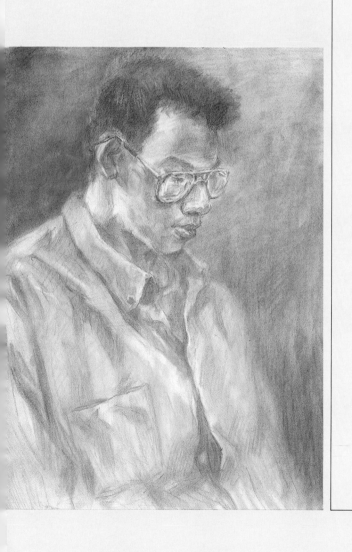

인물은 꽃이나 정물, 석고와 마찬가지로 하나의 화면을 이루는 소재라는 점은 같다. 그러나 인물은 풍경이나 석고, 정물이 갖고 있지 않은 요소를 지니고 있다. 일단은 감정이 있어서 다른 사물과 다르다. 한 모델이 주는 복잡 미묘한 이미지와 대상의 감정표현, 그리고 똑같이 닮아야 한다기보다는 재미있는 형태와 구도, 대상의 감정에 맞는 표현처리가 문제가 된다. 또 대상이 '닮았다' 라는 이미지에만 의존한다면 그것은 단순한 초상화에 불과할 뿐이다.

좋은 작품을 만들기 위해서는 그 인물의 이미지를 정확히 읽어내는 것이 중요하고, 그것을 자신의 감각으로 소화하는 과정이 필요하며 그것은 곧 좋은 데생을 필요로 한다는 뜻이다.

그러므로 대상의 이미지를 정확하게 파악하고 거기에 맞는 적절한 표현방식을 찾아낼 뿐만 아니라, 좋은 작품으로 승화시키는 것이 중요하다.

이러한 정확한 기반위에 모델의 닮음과 닮지 않음, 재미있게 변형이 되고, 단순하게 처리되는 등 작가의 의도된 형태나 표현처리는 그 작품의 존재를 긍정할 수 있게 하는 것이다. 그리고 무엇보다 중요한 것은 고도로 개성화된 표현을 하도록 힘쓰는 것이 바른 길임을 인식해야 한다는 점이다.

인물데생의 종류는 코스듐과 누드가 있고, 얼굴만 그리는 두상, 가슴까지 그리는 흉상, 반신상, 전신상, 누워있는 모습을 그리는 와상 등이 있다. 인물의 흐름과 움직임(동세), 아름다움의 추구 등 감정표현 그리고 다른 것들과의 조화나 균형 등을 잘 나타내면서 작가의 독특하고 개성있는 표현이 나오도록 해야한다.

이 책의 III. 인체데생은 인물데생의 표현방법, 재료의 다양성, 인물표정의 비교, 감정변화, 그리고 색채의 조화나 재료의 표현처리 등을 다루었다. 그러다 보니, 데생의 범위에서 회화의 범주까지 접하게 되었는데 이 점을 이해하면서 보았으면 하는 바람이다.

1. 인체소묘의 이론
전신의 각 부 명칭

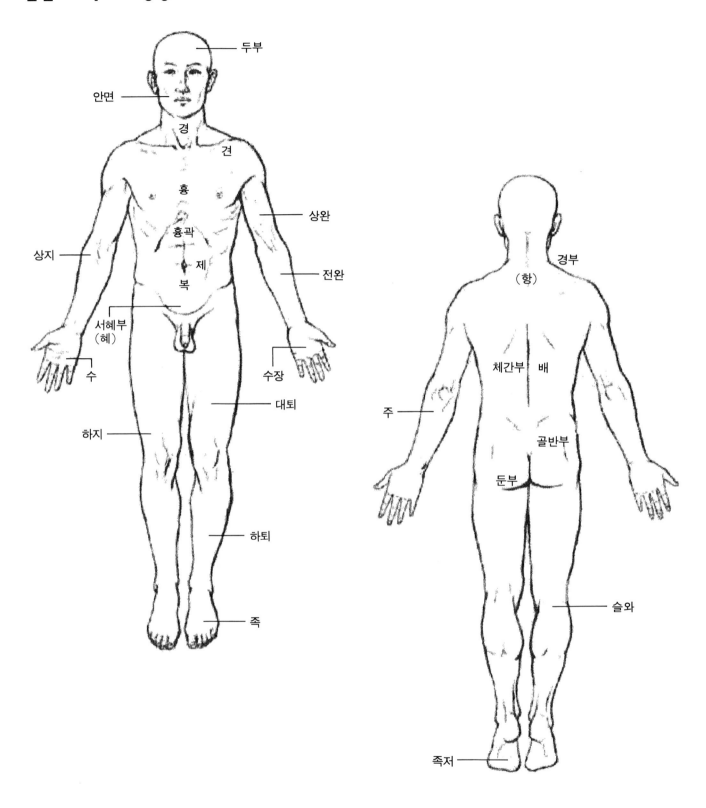

두부

안면

경

견

흉

상완

흉곽

상지

제

전완

복

서혜부
(혜)

수

수장

대퇴

하지

하퇴

족

경부

(항)

체간부 배

주

골반부

둔부

슬와

족저

　해부학은 인체를 알 수 있는 중요한 자료이며 이것을 이해하지 못하면 인물화를 표현하는데 어려움이 많다. 그래서 인물화를 그리는데 가장 기초가 된다. 운동감이란 뼈와 근육의 상태가 서로 정확하게 움직여지는 상태를 말한다. 즉, 가장 완벽한 데생이라고 말할 수 있다.

구간부의 뼈와 근육

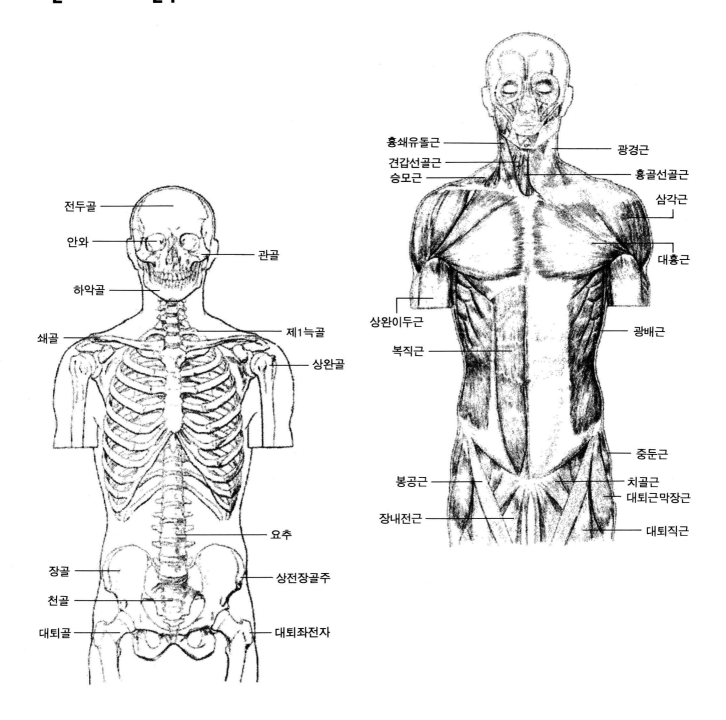

전두골

안와

하악골

관골

쇄골

제1늑골

상완골

요추

장골

상전장골주

천골

대퇴골

대퇴좌전자

흉쇄유돌근

광경근

견갑선골근

흉골선골근

승모근

삼각근

대흉근

상완이두근

복직근

광배근

중둔근

봉공근

치골근

대퇴근막장근

장내전근

대퇴직근

• 몸통을 구성하는 뼈는 척추뼈, 갈비뼈, 흉골, 관골 등인데 미술해부학에서는 편의상 쇄골, 견갑골도 포함시켜 설명하고 있다. 기능에 맞도록 비교적 큰 뼈들 몸통은 강력한 힘을 발휘할 수 있는 곳이기 때문에 그에 의하여 구성되고 있다.

• 구간부에 있는 근육들은 크고 힘이 센것으로서 미술작품에서는 힘의 과장이 사용된다. 대흉근은 팔의 운동에, 복벽의 근육들은 몸통의 운동에 강력한 힘을 발휘한다.

두경부의 뼈와 근육

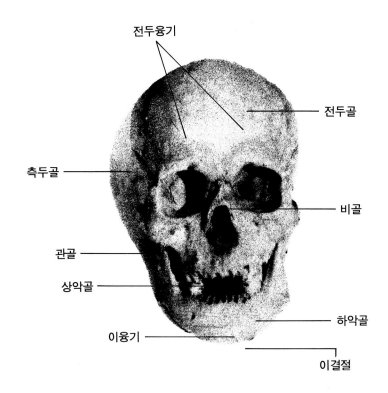

전두융기

전두골

측두골

비골

관골

상악골

하악골

이융기

이결절

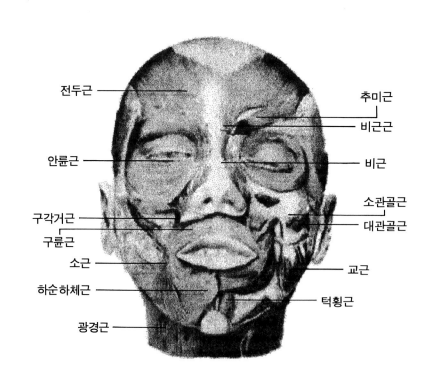

전두근

추미근

비근근

안륜근

비근

소관골근

구각거근

대관골근

구륜근

소근

교근

하순하체근

턱횡근

광경근

두경부의 뼈와 근육의 부위별 위치와 생김새를 정확하게 이해해야 표정과 얼굴의 분위기를 정확하게 알 수가 있다.

팔의 뼈와 근육

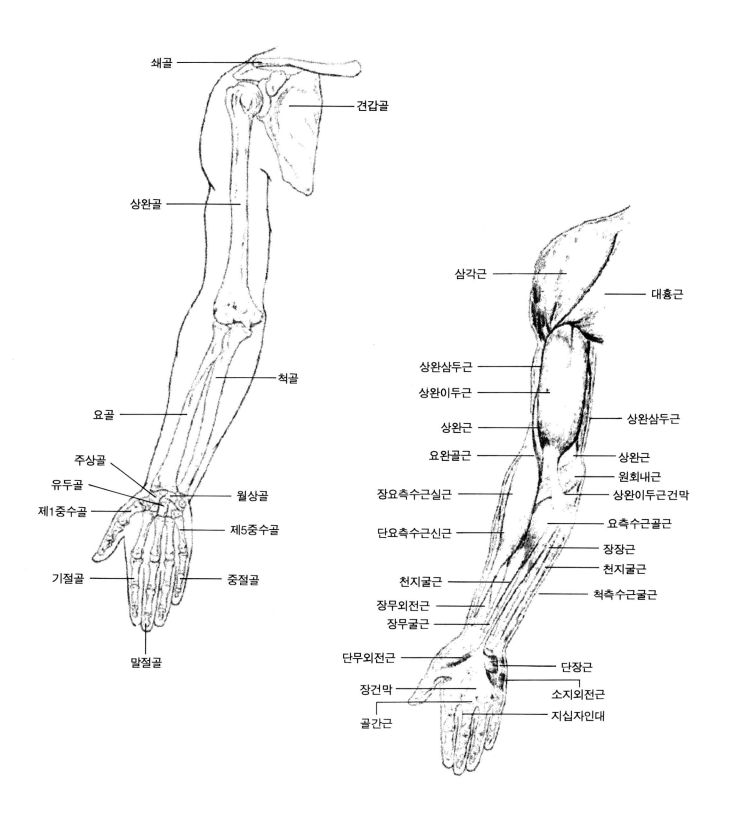

쇄골
견갑골
상완골
척골
요골
주상골
유두골
제1중수골
월상골
제5중수골
기절골
중절골
말절골

삼각근
대흉근
상완삼두근
상완이두근
상완삼두근
상완근
상완근
요완골근
원회내근
상완이두근건막
장요측수근실근
요측수근골근
단요측수근신근
장장근
천지굴근
천지굴근
척측수근굴근
장무외전근
장무굴근
단무외전근
단장근
장건막
소지외전근
골간근
지십자인대

뼈와 근육의 부위를 서로 비교하면서 보아야 한다. 운동감은 뼈와 근육이 한쌍이 되어서 움직이는 것이기 때문에 서로의 구조를 정확히 이해해야 좋은 데생을 할 수 있다.

다리의 뼈와 근육

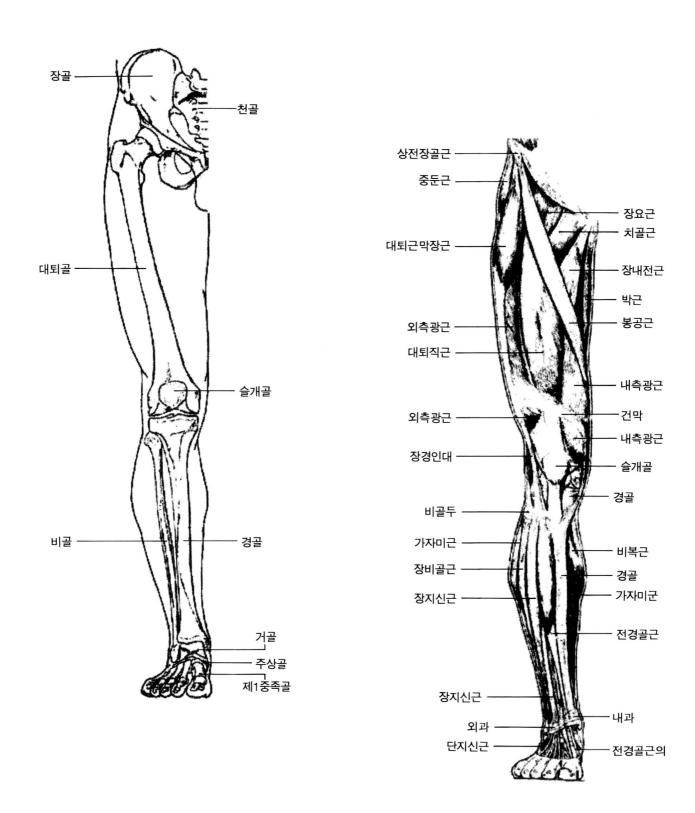

장골
천골
대퇴골
슬개골
비골
경골
거골
주상골
제1중족골

상전장골근
중둔근
대퇴근막장근
외측광근
대퇴직근
외측광근
장경인대
비골두
가자미근
장비골근
장지신근
장지신근
외과
단지신근

장요근
치골근
장내전근
박근
봉공근
내측광근
건막
내측광근
슬개골
경골
비복근
경골
가자미군
전경골근
내과
전경골근의

하지는 대퇴골, 경골, 비골, 슬개골과 발뒤꿈치뼈를 포함한 발목뼈 7개 및 중족뼈 5개, 발가락 14개 모두 30개로 구성되어 있다.

실물

해부학적 측면

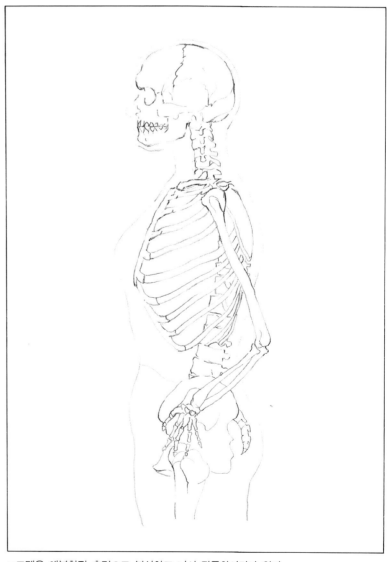

□ 모델을 해부학적 측면으로 분석하고 나서 작품화시켜야 한다.

2. 인체소묘의 과정
과정 1

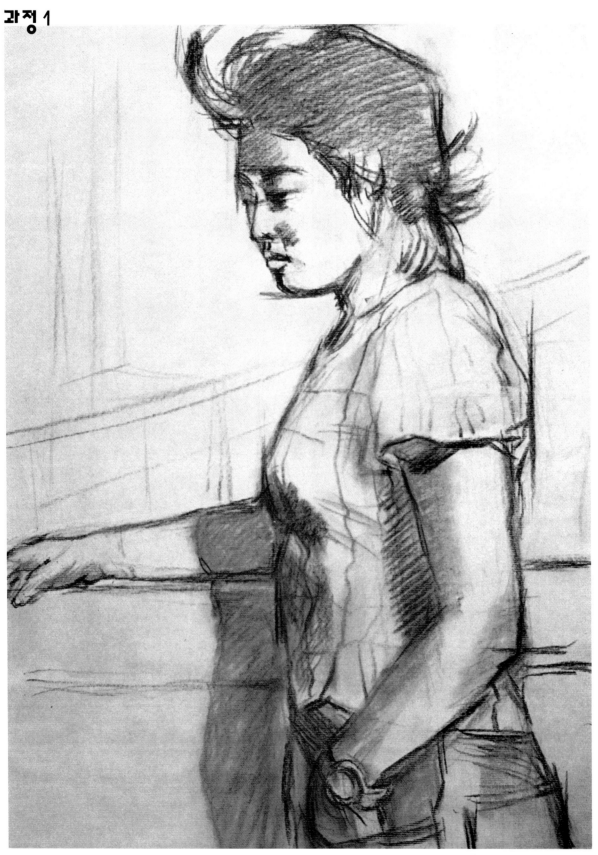

목탄지에 목탄 48.5cm×65cm 1994.

□ 인물의 이미지와 인상파악 및 배경처리를 설정한 후 형태를 잡는다. 분위기를 생각하면서 체형과 비례(등신)에 신경써야 한다.

과정2

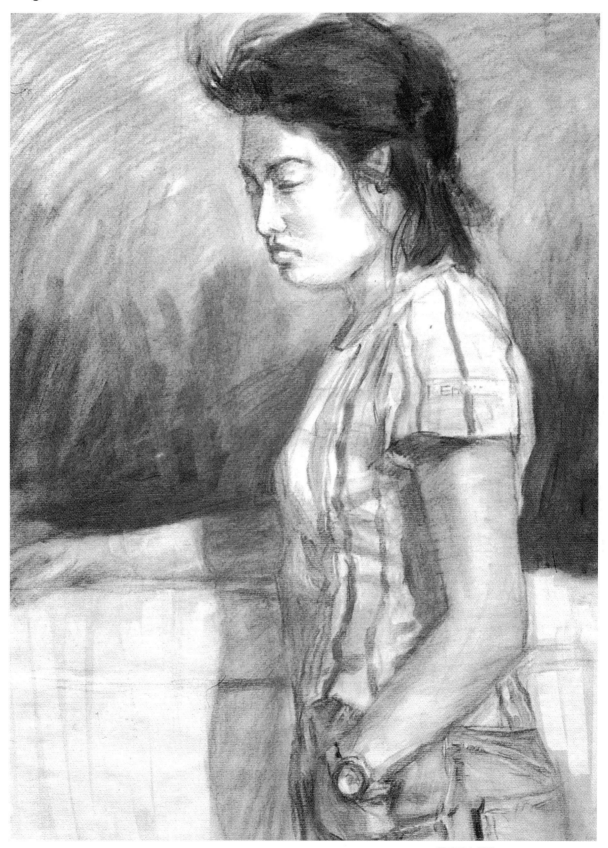

목탄지에 목탄 48.5cm×65cm 1994.

□ 형태를 바르게 잡았으면 목탄을 이용해서 밑바탕을 칠한다. 목탄은 식빵, 가제수건, 손, 붓끝 등을 이용하여 그릴 수 있
다. 부분적으로 그리기 보다는 전체적으로 톤의 단계를 맞춰가며 칠하고, 비비면서 때로는 털어내며 분위기를 설정한다.

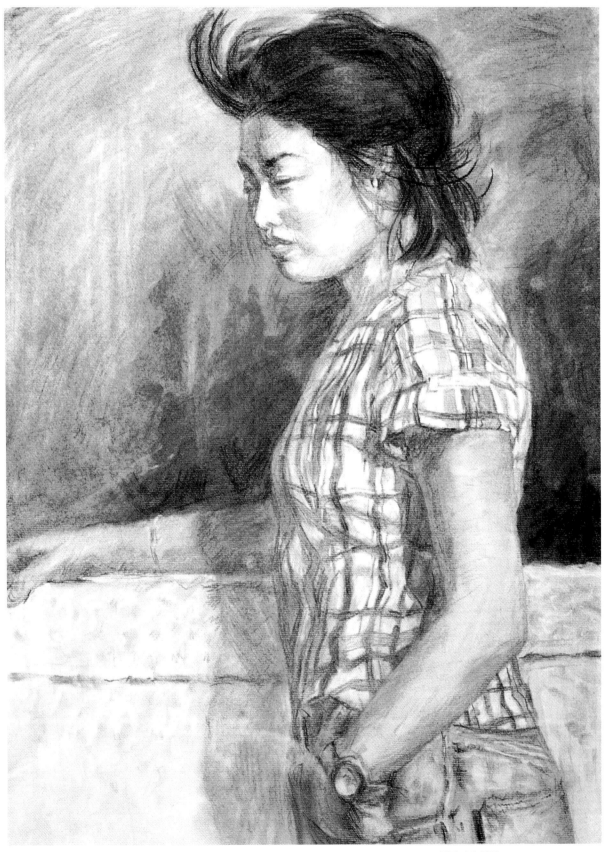

목탄지에 목탄 48.5cm×65cm 1994.

□ 인물의 표정도 사실적으로 접근해가면서 손, 옷의 표현, 공간처리 등 이미지가 더욱 살아나도록 밀도있게 그려나간다. 옷을 처리할 때는 옷이라는 겉의 형식만 그릴게 아니라 인체의 구조를 이해하면서 그려야 한다. 결국 여기서도 옷의 주름, 무늬 등은 악세사리의 역할만 할 뿐 골격과 근육을 이해하는 것이 중요하다. 그리고 빛을 이용해 그림자 처리도 잘 해준다.

완성

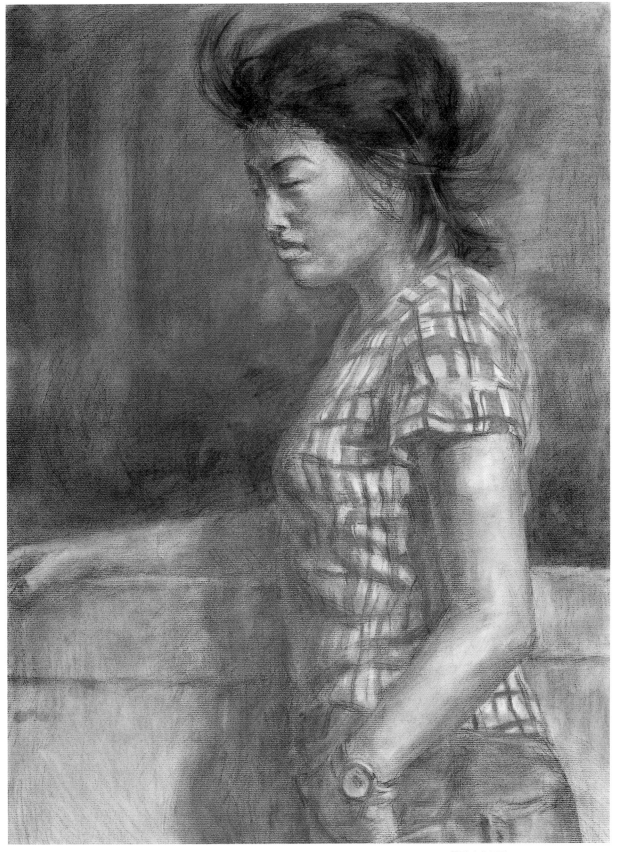

목탄지에 목탄 48.5cm×65cm 1994.

□ 목탄은 연필과 달리 섬세함은 부족하지만 그에 못지않게 다양한 기법을 구사할 수가 있으며 분위기 있는 데생을 보여준다.

3. 인체소묘의 각 작품과 평

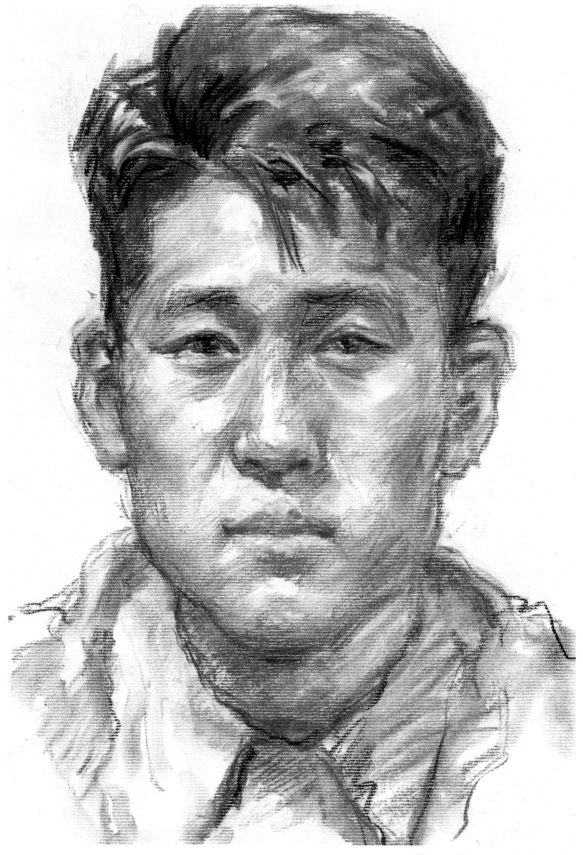

목탄지에 목탄 27.5cm×39cm 1994.

□ 모델을 목탄으로 가볍게 옮겨본 것이다.

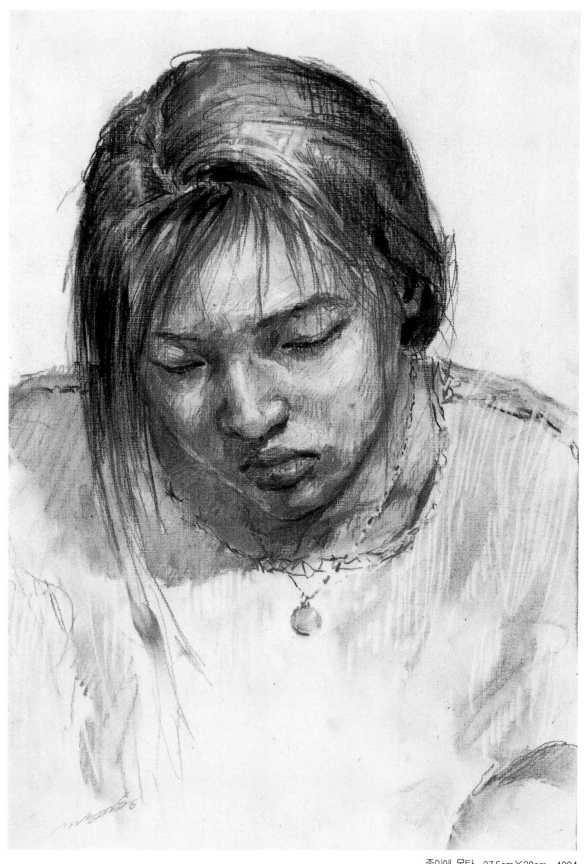

종이에 목탄 27.5cm×39cm 1994.

□ 이미지 표출이 매우 좋다. 데생력이 뛰어나며 감각적으로 처리된 작품이다.

종이에 목탄 54.5cm×78.5cm 1994.

□ 누드 모델을 크로키한 작품이다. 모델의 정형이 아닌 약간 변형된 작품이다.

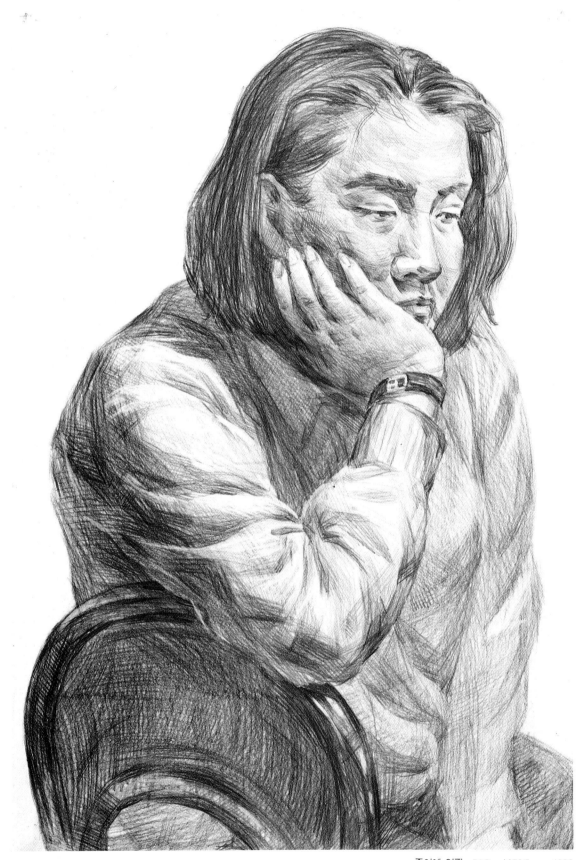

종이에 연필 54.5cm×78.5cm 1993.

□ 전체적으로 말쑥하게 처리된 작품이다. 머리카락과 의자의 등받이가 좀 더 진해졌으면 한다. 턱을 고이고 있는 손의 모양
　과 볼의 숨겨진 느낌이 매우 자연스럽다.

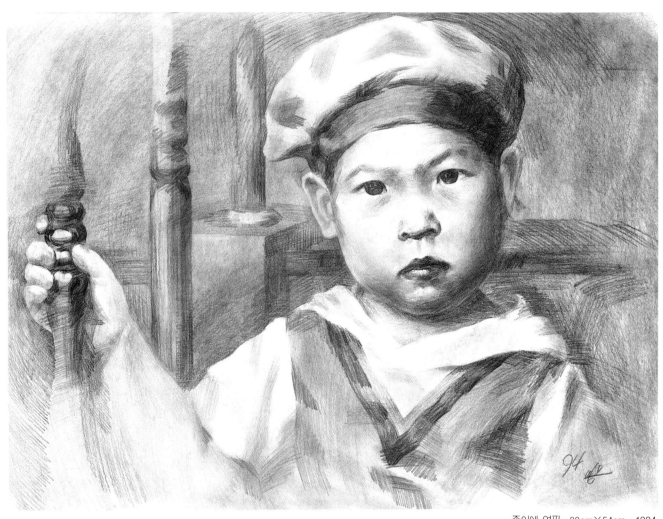

종이에 연필 39cm×54cm 1994.

□ 어린아이의 표정이다. 작품 왼쪽의 팔 처리가 조금 어색하다.

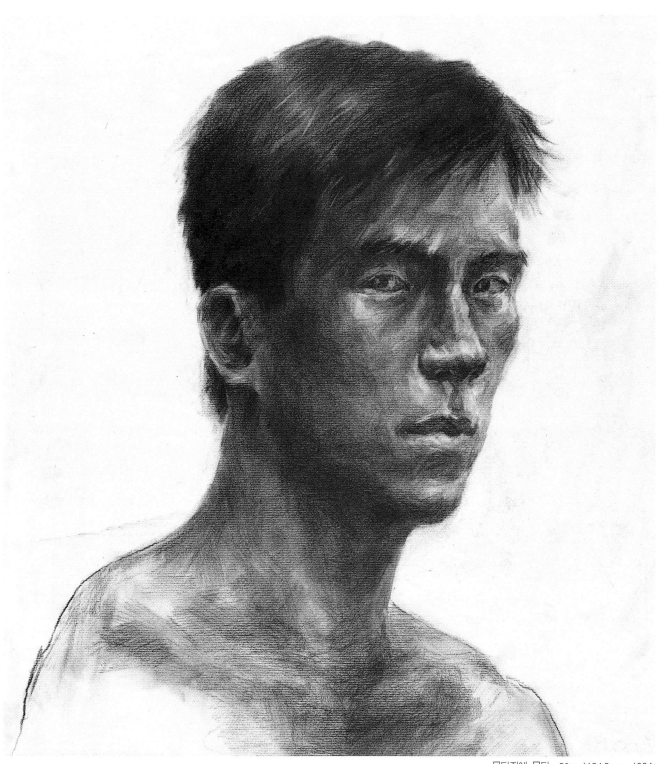

목탄지에 목탄 50cm×54.5cm 1994.

□ 작품의 이미지가 강하게 느껴진다.

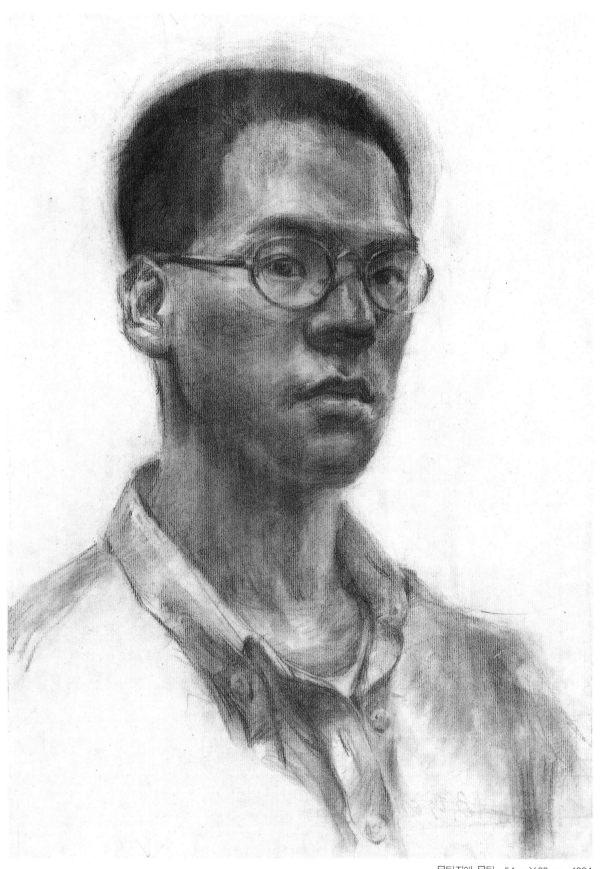

목탄지에 목탄 54cm×39cm 1994.

□ 침착하고 분위기 있는 톤의 단계는 좋으나, 작품의 오른쪽 어깨가 어색하다.

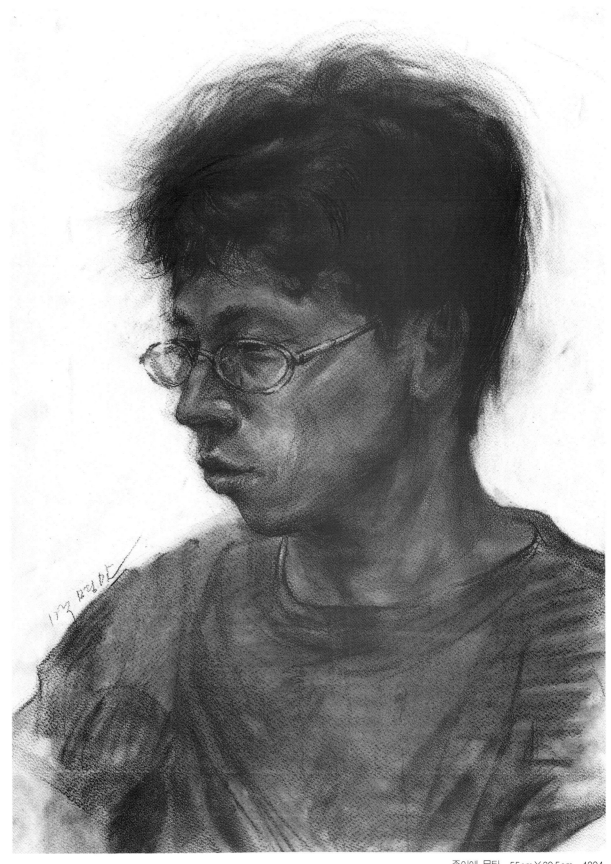

종이에 목탄 55cm×39.5cm 1994.

□ 느낌이 강렬하다.

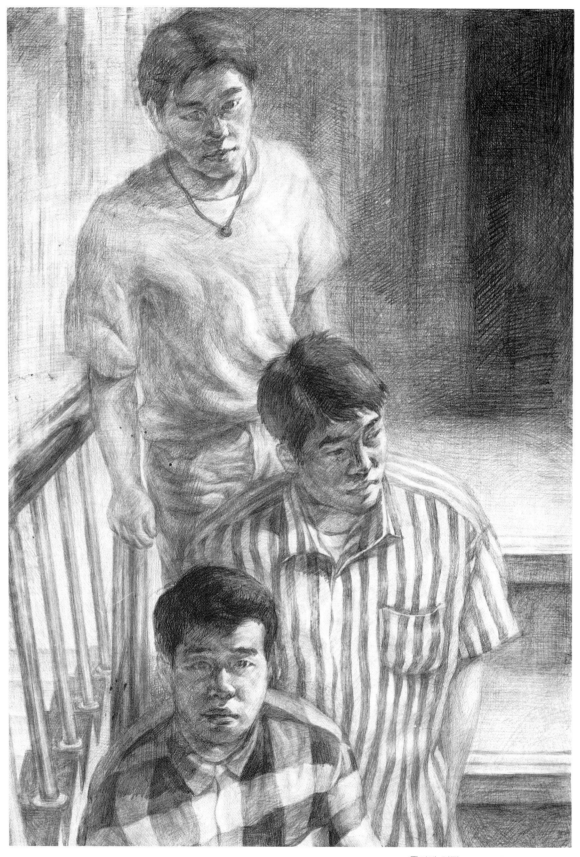

종이에 연필 54.5cm×78.5cm 1994.

□ 사실적인 느낌은 있으나 감성적 표현이 다소 부족하다. 표정들이 매끄럽게 정리되어 주었으면 하는 아쉬움이 남는다.

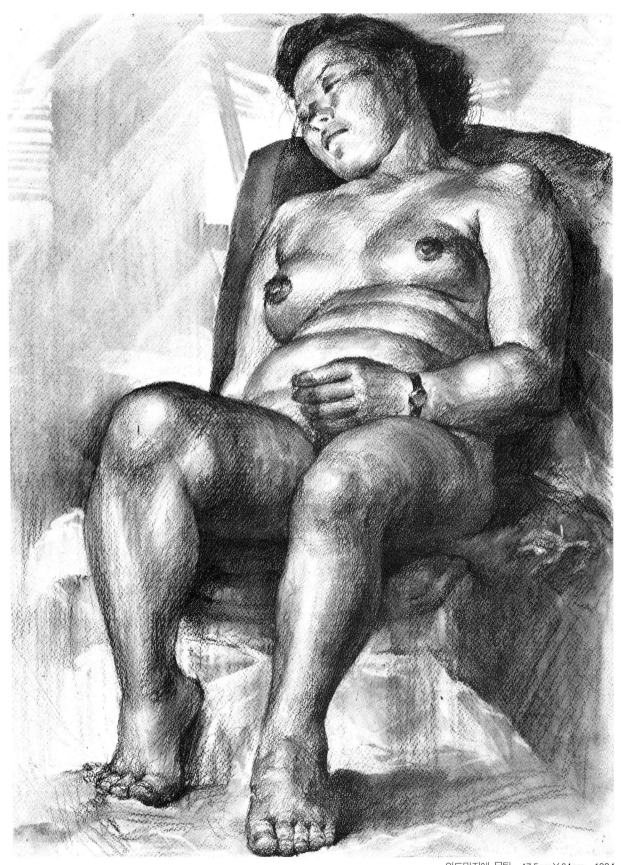

와트만지에 목탄　47.5cm×64cm　1994.

□ 다분히 동양인 같은 느낌이 물씬 풍긴다. 비례가 약간 흔들리고는 있으나 매우 감각적이다. 모델과 의자, 공간처리가 일품
　이다.

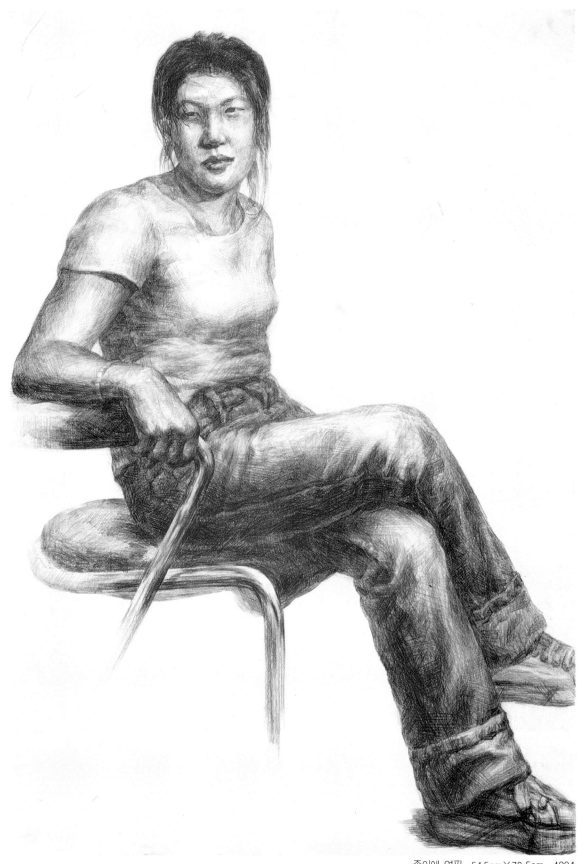

종이에 연필 54.5cm×78.5cm 1994.

□ 이 전신상은 밀도있고 표현력도 충분하다.

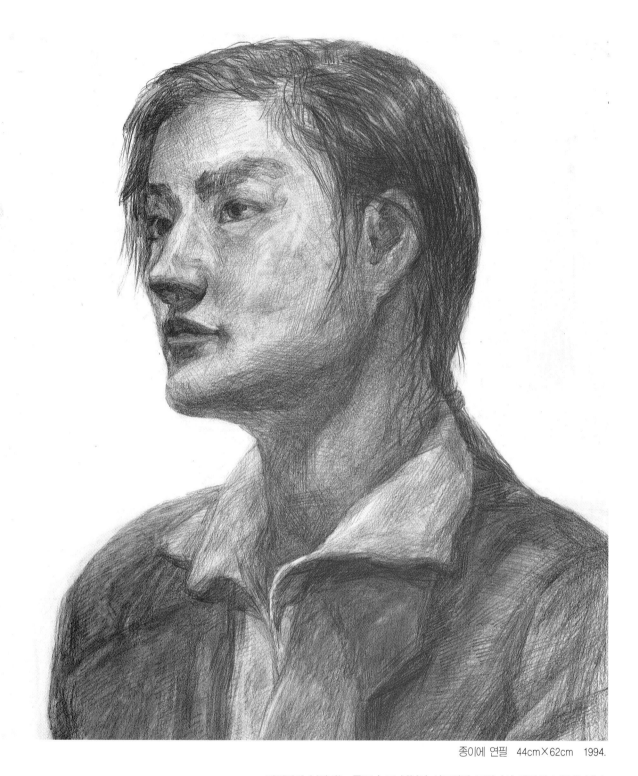

□ 전체적인 분위기는 좋으나 코 부분이 석고처럼 표현되어 딱딱한 느낌을 준다.

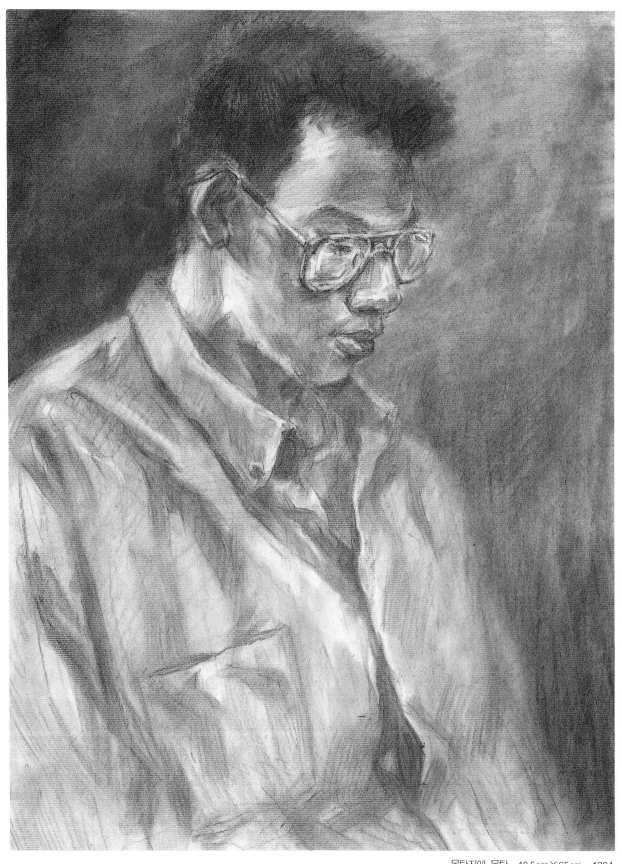

목탄지에 목탄 48.5cm×65cm 1994.

□ 얼굴에 비해 가슴이 너무 커진 것이 흠이다.

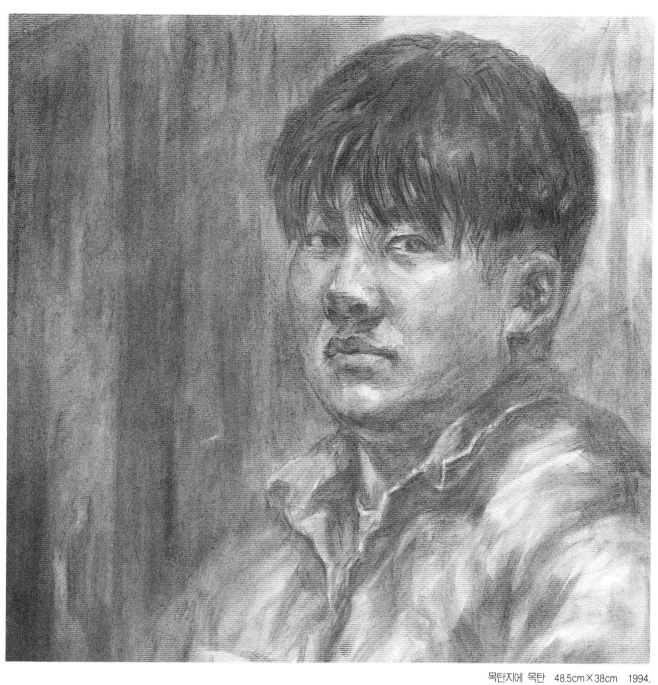

목탄지에 목탄 48.5cm×38cm 1994.

□ 표정은 조금 경직되었지만 묘사력이 뛰어나다.

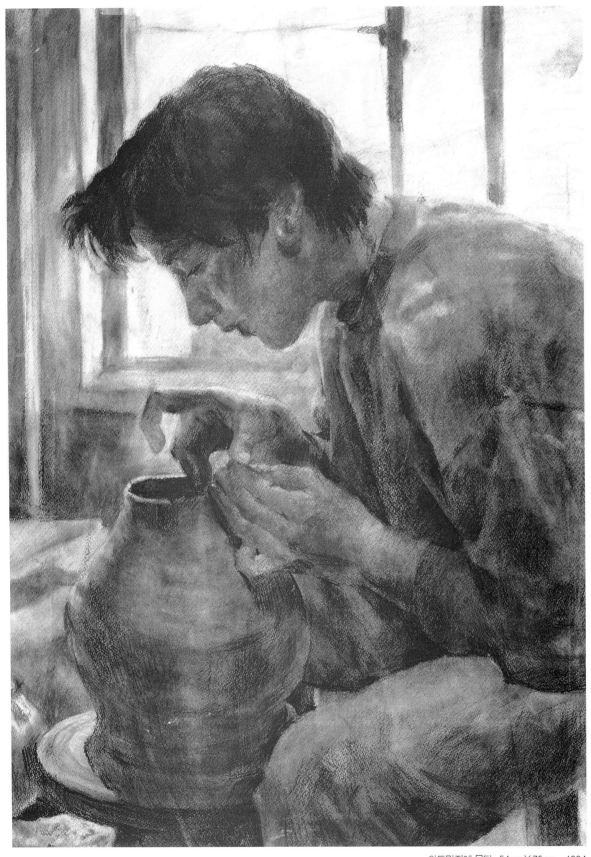

와트만지에 목탄 54cm×75cm 1994.

□ 종이와 목탄의 질감이 텁텁하면서 대상의 이미지에 힘을 느끼게 한다. 그리고 목탄의 톤들이 살아있는 듯하다.

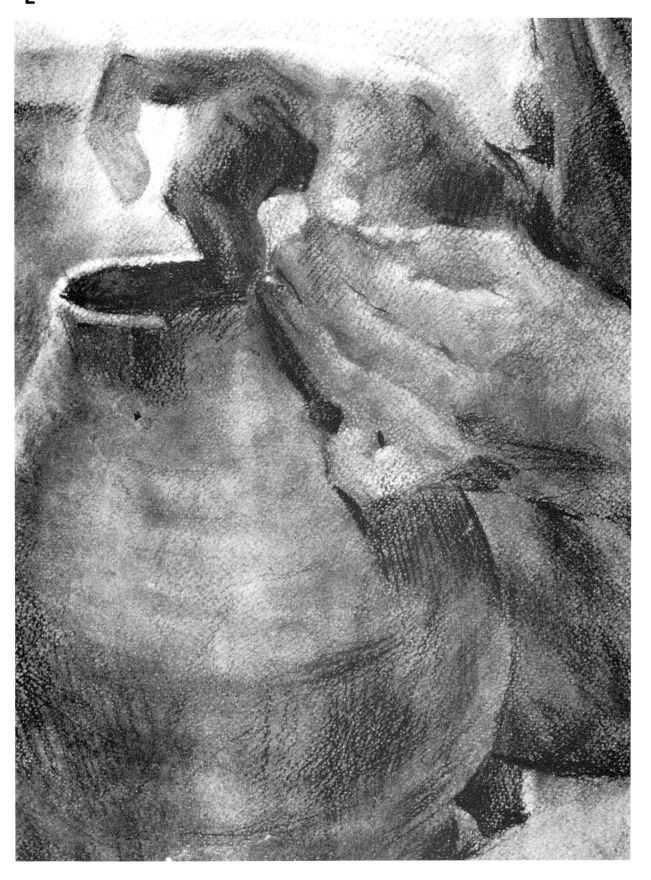

□ 거리감과 공간감이 잘 처리되고 있으며 도자기를 만드는 사람의 정신이 손으로부터 느껴지는것 같다.

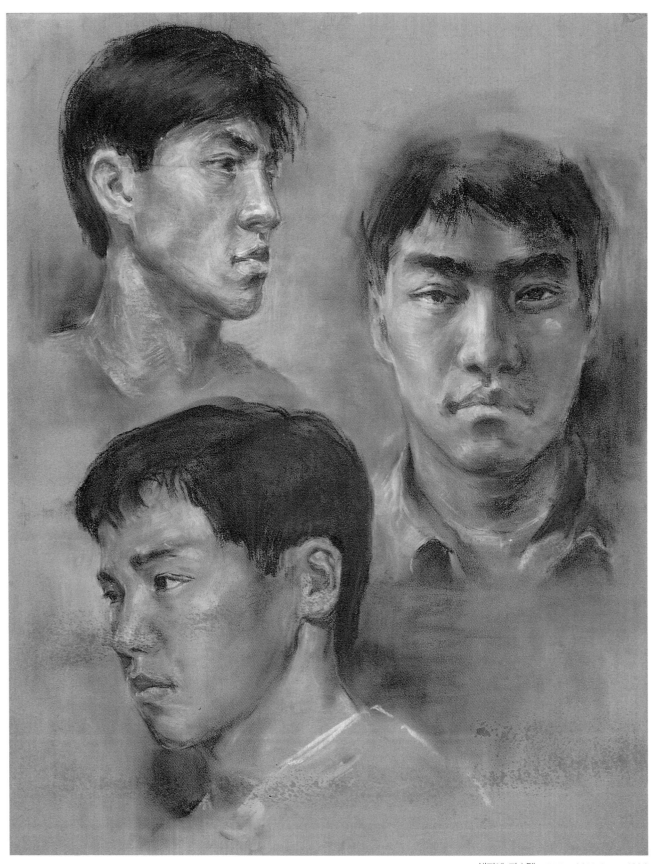

색지에 파스텔 54.5cm×69.5cm 1994.

□ 하나의 화면에 서로 다른 모델 3명을 그린 것이다. 얼핏 보기엔 비슷하나 모델마다 특징들이 다르다.

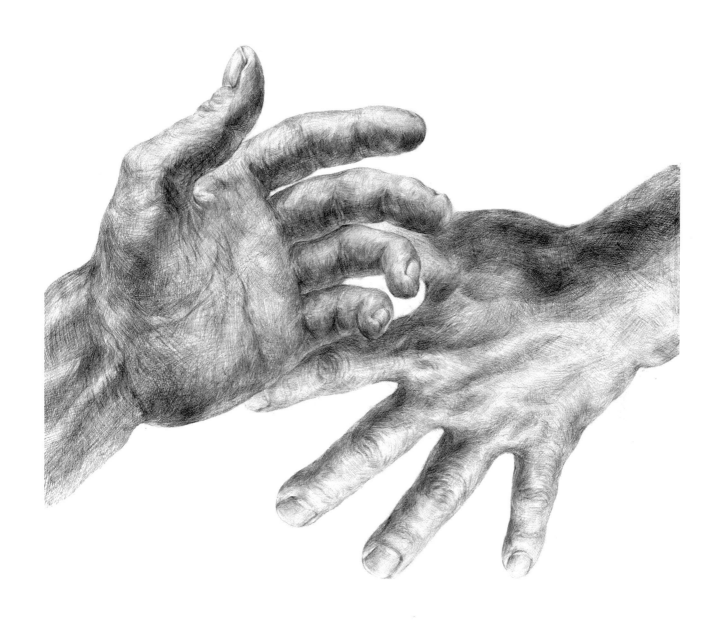

<div align="right">종이에 연필　38cm×32cm　1994.</div>

▢ 손의 표정이나 손가락마다의 특성과 움직임, 형태 등을 이해하면서 그린다.

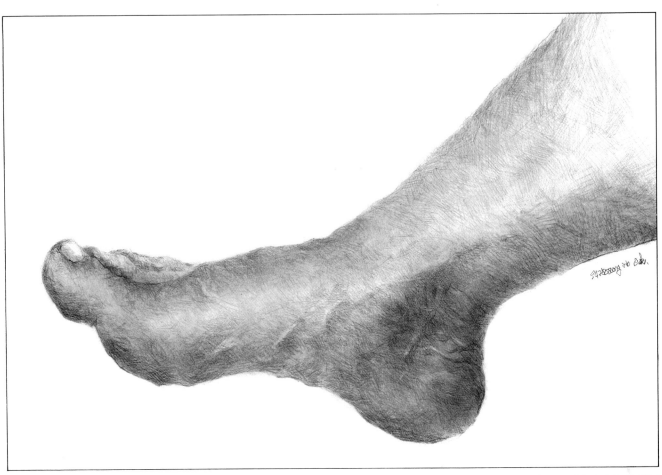

종이에 연필　33cm×40cm　1994.　□발을 묘사한 것으로 표현 방법이 재미있다.

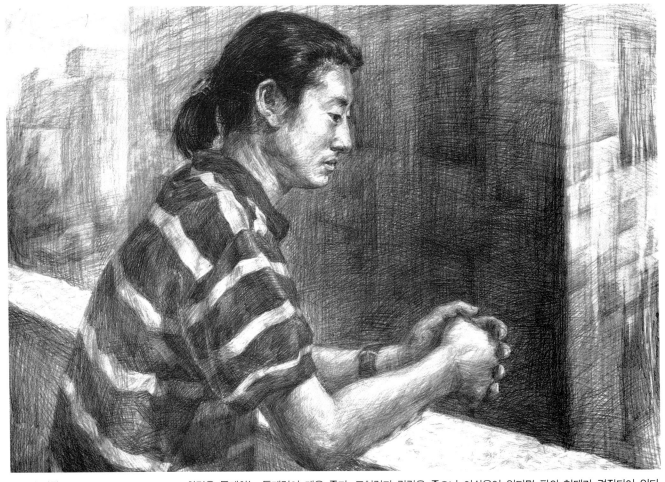

종이에 연필　54.5cm×78cm　1994.　□화면을 통제하는 통제력이 매우 좋다. 표현력과 감각은 좋으나 아쉬움이 있다면 팔의 형태가 경직되어 있다.

작가작품연구 1

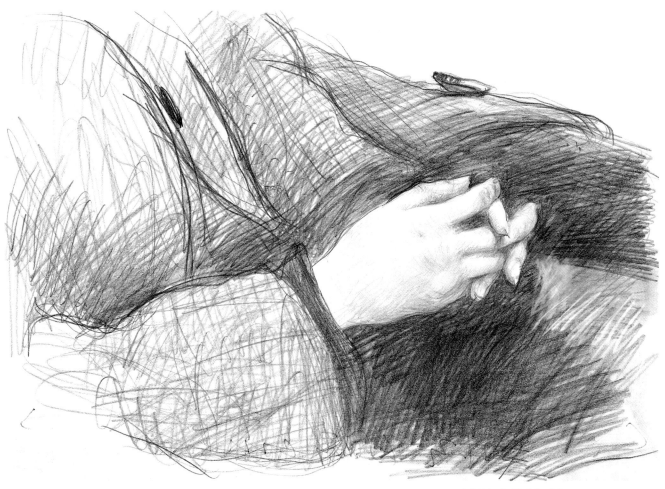

〈정동암 作〉종이에 연필 24cm×34cm 1994.

□ 인체의 부분을 드로잉한 것이다. 이 작품에서는 묘사력이나 테크닉보다도 대상이 지니는 이미지에 중점을 두고 있다.

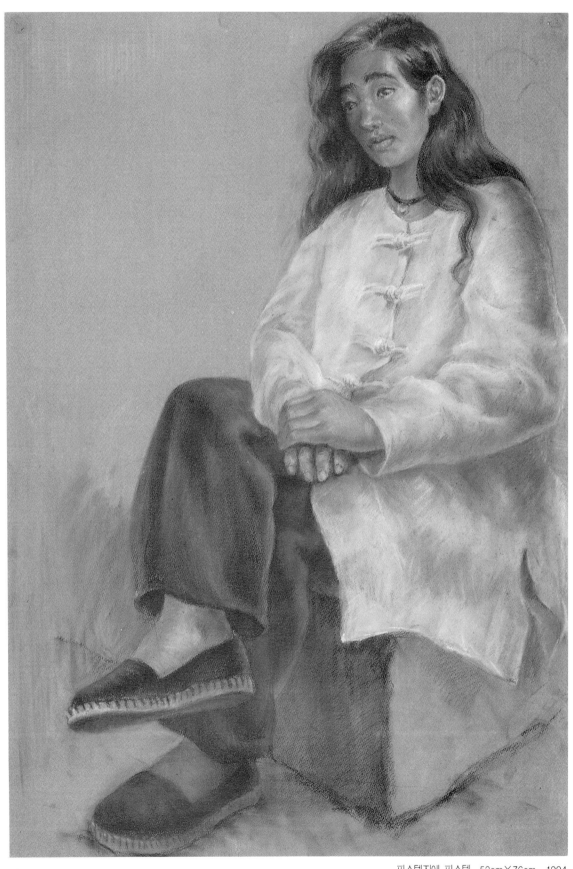

파스텔지에 파스텔　52cm×76cm　1994.

□ 느낌이 신선하다.

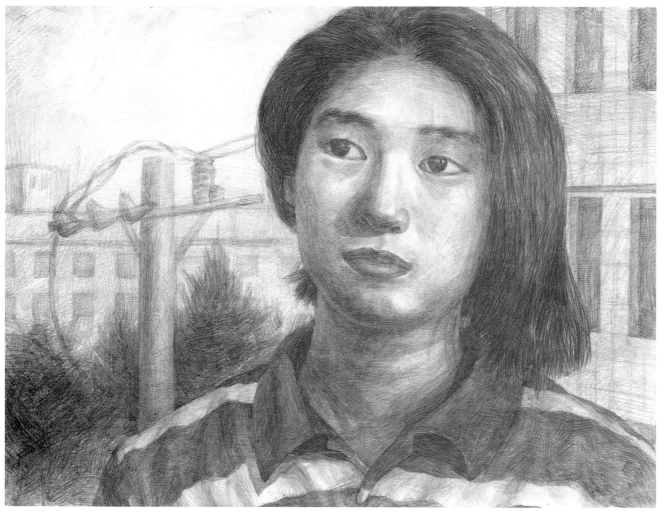

종이에 연필　48.5cm×65cm　1994.

▫ 한 작품에서 인체와 공간을 함께 처리할 때엔 항상 구도를 염두해 두어야 한다. 그것은 인물의 이미지와 깊은 관계를 가
　지기 때문이다. 모델이 무엇을 생각하는지, 또는 그린이가 어떠한 작품을 만들어 갈지는 구도에서 부터 출발하기 때문이다.
　즉, 구도는 그림의 화두가 된다.

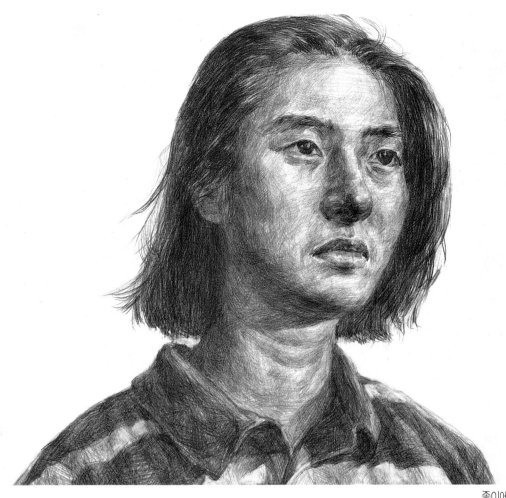

종이에 연필　48.5cm×65cm　1994.

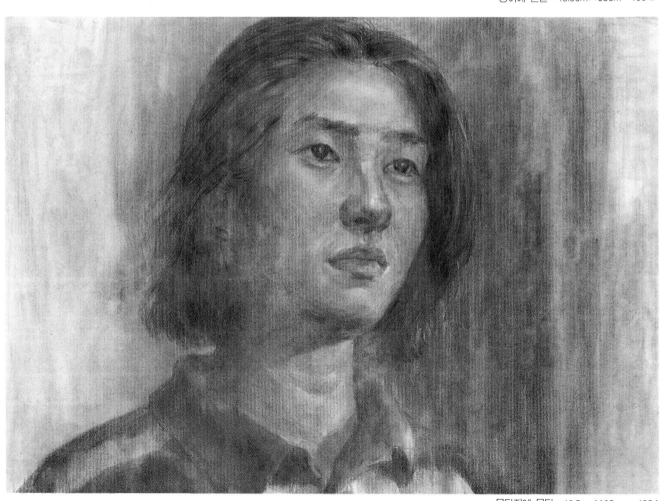

목탄지에 목탄　48.5cm×65cm　1994.

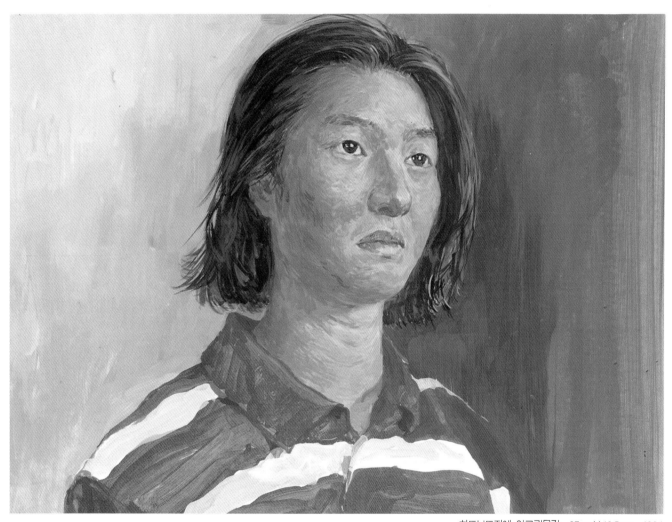

□ 이 그림은 붓과 물감이라는 재질의 특성을 살려서 그린 것이다. 연필과 목탄에 비해 더욱 사실적인 느낌이 든다. 그리고 방법과 재질은 틀려도 작품의 절대성은 같다.

▼한 모델을 같은 포즈로 하여 연필과 목탄, 아크릴 물감으로 그려 재료의 비교와 방법적인 측면에서 차이점을 보면, 연필은 섬세하고 표현의 자율성이 유연하다. 그러나 다른 재료에 비해 기법이 다양하지는 못하다.

◀목탄은 연필에 비해 섬세하지는 못하다. 그래서 연필데생만큼 깊이감이나 명쾌하고 발랄함이 부족하다. 그러나 목탄은 표현이 다양하고 분위기를 쉽게 낼 수 있다. 앞의 작품에 비해 자유롭고 편안해 보인다.

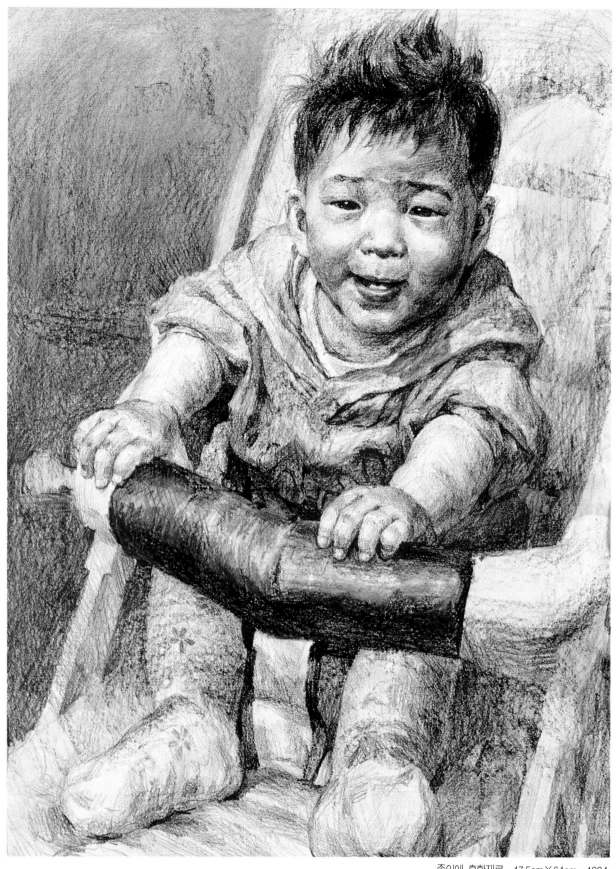

종이에 혼합재료 47.5cm×64cm 1994.

▫대상의 이미지를 돋보여 주기 위해 다양한 재료와 기법을 사용한 것은 중요하고 매우 효과적이다.

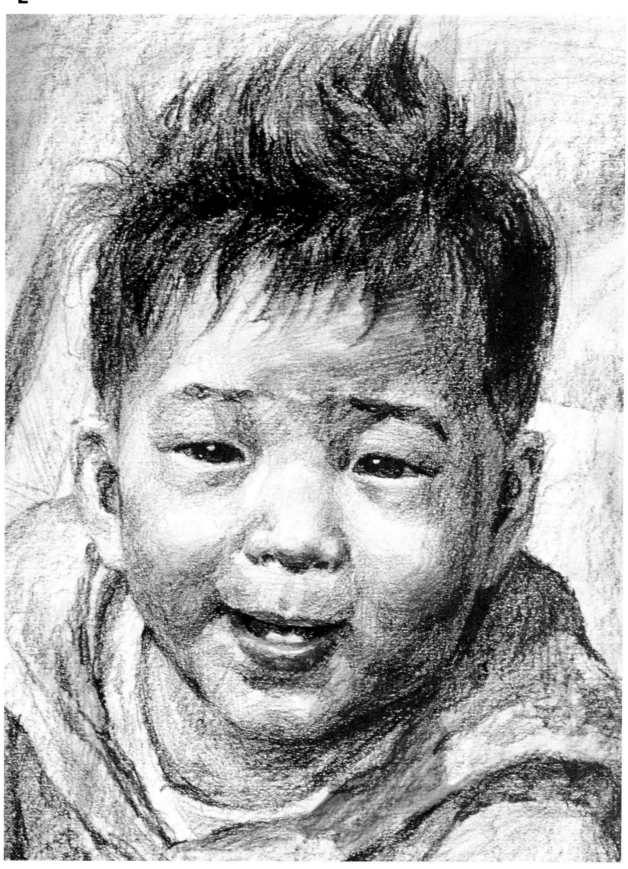

□ 아기의 표정과 거기에 맞는 표현 처리가 돋보인다.

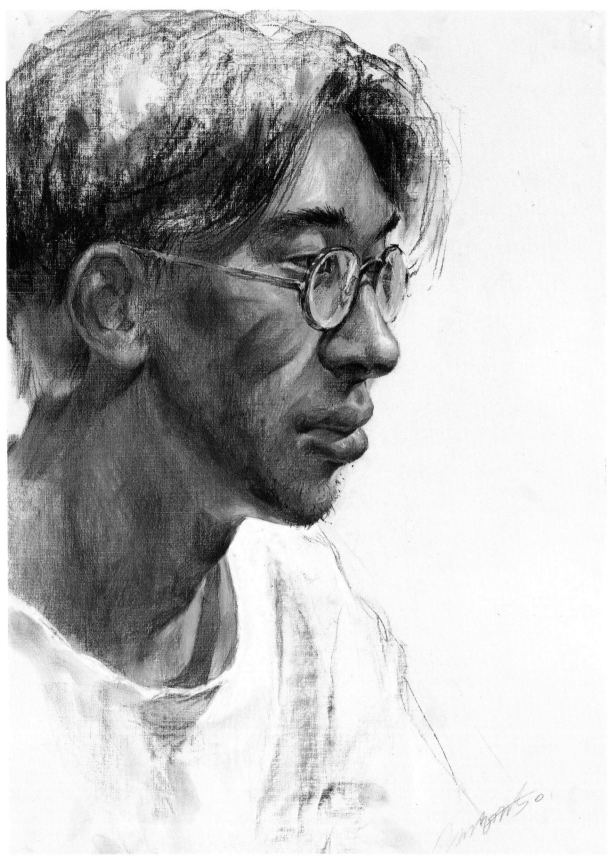

종이에 혼합재료 39cm×54.5cm 1994.

□ 대상물을 밀도있게 처리한 것이 좋다. 이 작품에서는 드로잉적 이미지와 더불어 한 부분을 의도적으로 크로즈업 시켜주어
　여유와 신선함을 가져다 준다.

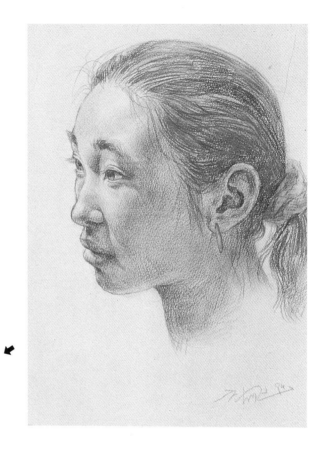

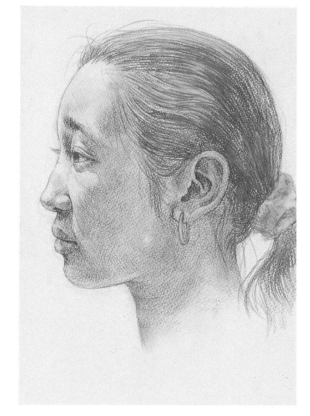

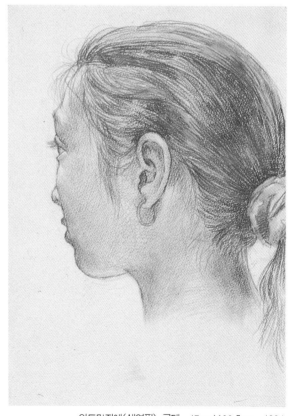

와트만지에(색연필) 콘테 47cm×86.5cm 1994.

□ 한 모델을 세 방향에서 그려본 작품으로 세점 모두 인상과 특징을 정확히 보여주고 있다. 동양인(한국인)의 얼굴은 석고상과
　달리 표정 잡기가 어렵다.

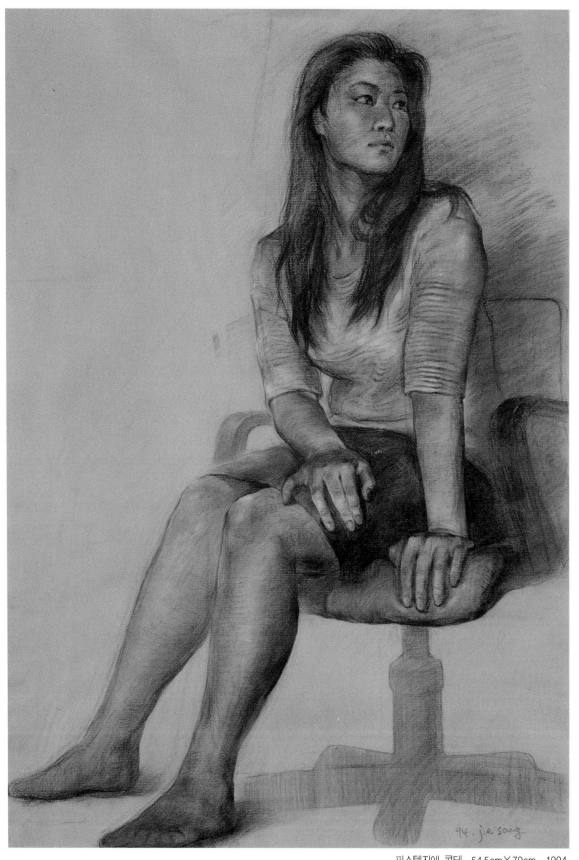

파스텔지에 콘테　54.5cm×79cm　1994.

□ 이미지가 좋으며 재료를 다루는 테크닉이 **훌륭**하다.

4. 참고작품

신세대의 초상

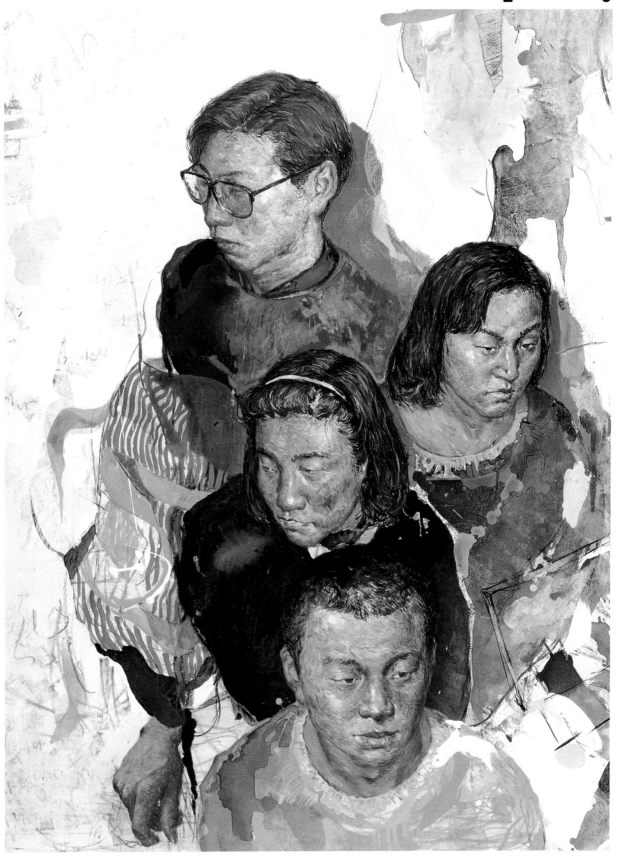

천에 혼합재료 100cm×130cm 1993.

□ 이것은 신세대의 초상이라는 작품의 부분으로 입시생들의 무거운 현실과 여기서 생기는 여러가지 심리적 부담을 담아내어 그들의 표정을 작품화한 것이다.

아이들의 이야기

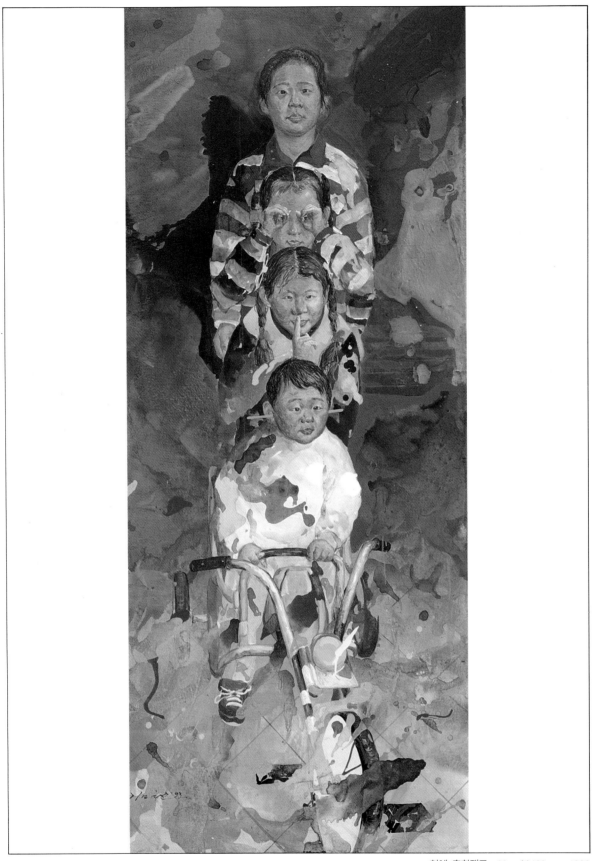

천에 혼합재료 80cm×180cm 1993.

□ 나이가 서로 다른 네 명의 어린 아이들의 표정을 통해 여러가지 이야기를 암시하고 있다.

지루한 기다림

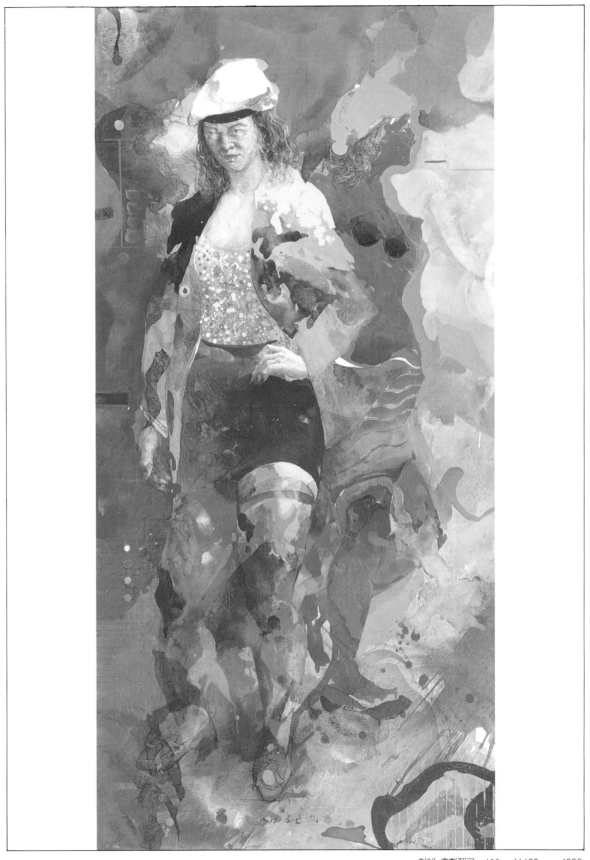

천에 혼합재료 100cm×185cm 1993.

□ 이 작품은 데생이라는 범주를 넘어서 회화의 한 작품이라 할 수 있다. 이 작품에서 보여주고 있는 것은 아크릴과 유화물
감이라는 재료와 흘리기와 겹치기, 뿌리기 그리고 섬세한 붓의 묘사 등 방법상의 다양성과 그에 따르는 기법이다.

댄서의 딜레마

천에 유화물감 122cm×180cm 1993.

□ 삶의 기로에서, 흔들리며 갈등하는 한 인간의 표정이다.

파스텔지에 파스텔　66cm×50cm　1994.

□ 파스텔은 부드러움이라는 특성을 잘 살려가면서 손이나 붓끝, 가재 수건 등으로 비벼가면서 그리면 된다.

5. 작가작품

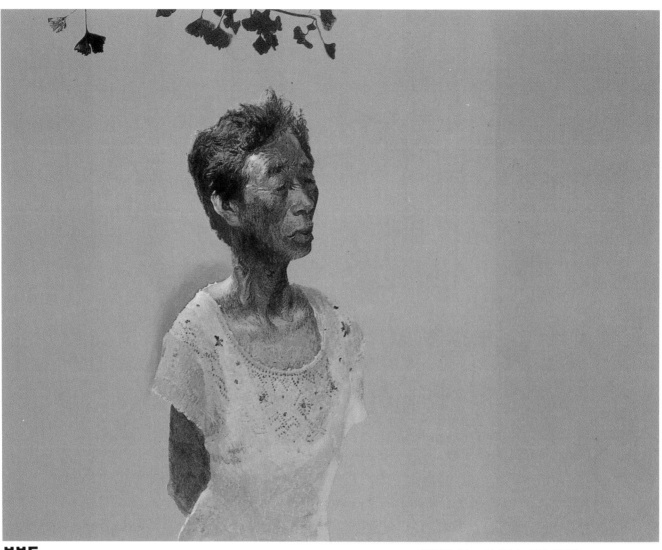

〈정동암 作〉 프리마돈나 천에 아크릴 145cm×112.2cm

부분도

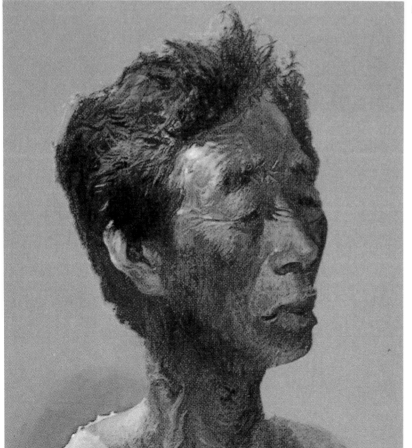

□ 앞에서 언급한 바와 같이 회화 작품을 도입해서 보여주
는 이유는 모델(대상)이 지니는 이미지의 특징, 표현을
보다 세련되고 정확하게 표현하는 것과, 거기에 접근해
보려는 의지, 재료의 바른 이해 및 그에 따른 테크닉 그
리고 정확한 데생을 보여주기 위해서이다.
　어머니라는 이미지를 통해서 삶의 질곡과 여성의 기
다림과 쓸쓸함을 표현한 작품이다.

작가작품연구 3

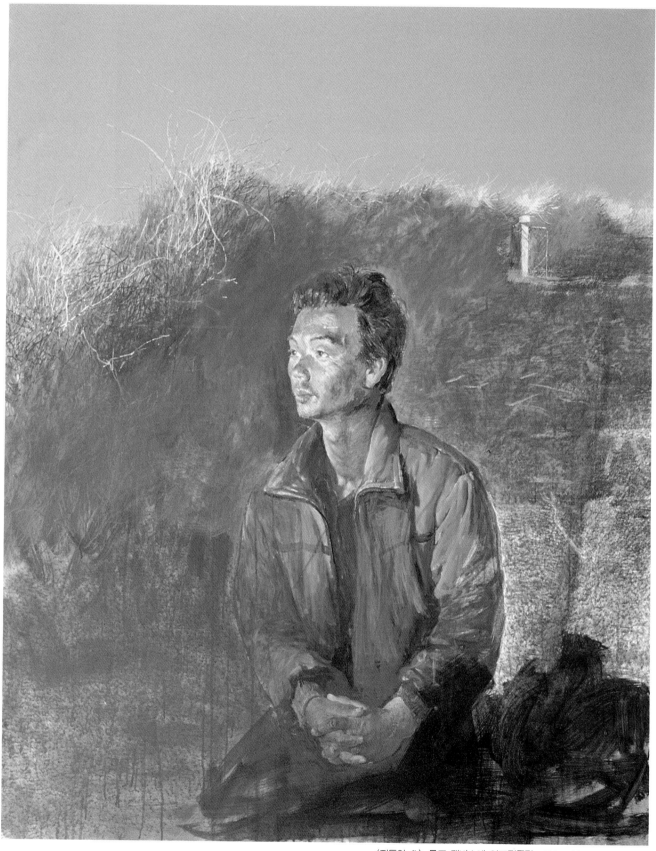

〈정동암 作〉昌原 캔버스에 아크릴물감 132cm×163.3cm 1990.

□ 젊은이의 정신적인 갈등과 불안을 미묘한 빛의 콘트라스를 통해 형상화시켰다.

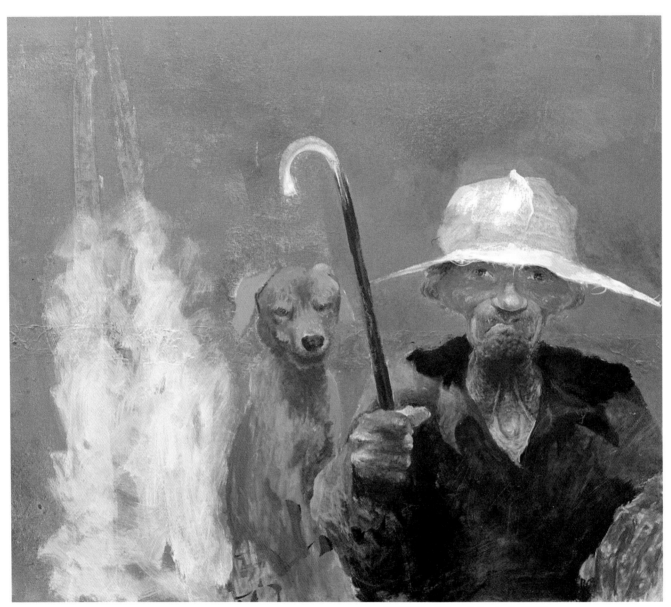

〈정동암作〉 친구 캔버스에 아크릴물감 145cm×112.1cm 1991.

□ 노인과 개의 대비를 통해 인생을 아이러니하게 표현했다.

작가작품연구 5

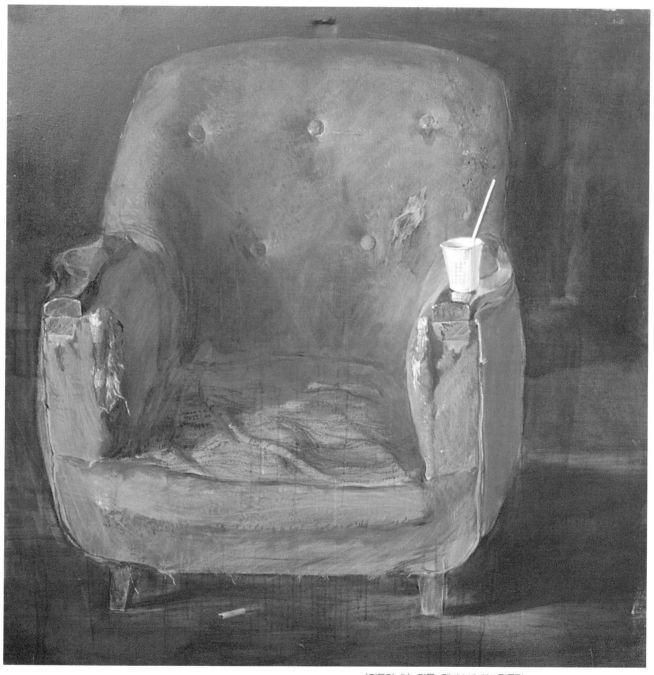

〈정동암 作〉 정물, 캔버스에 아크릴물감 130.3cm×130.3cm 1989.

□ 낡고 오래된 의자와 일회적이며 가벼운 종이컵을 빛을 이용해 강하게 대비시키고 있다.

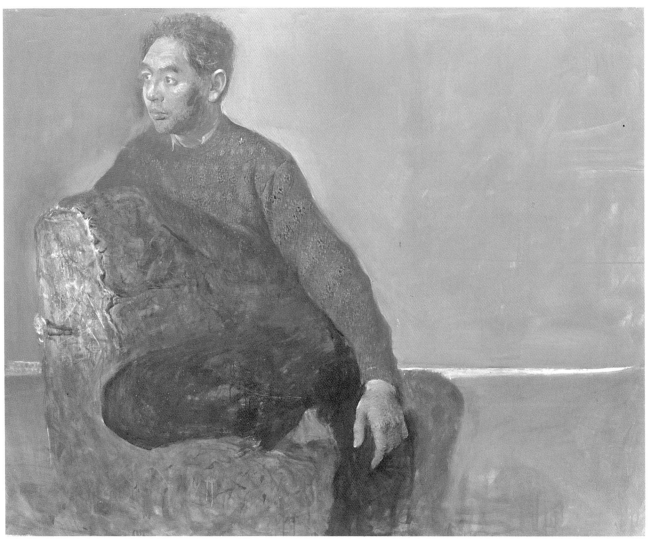

〈정동암作〉 人物 캔버스에 아크릴물감 163.3cm×132cm 1990.

□빛과 인물을 통해 실내의 이미지를 예리하게 표현해 내고 있다.

IV. 정물소묘

　모든 사물이 그렇듯이 시간과 공간속에서 변화하지 않는 것은 없다. 정물은 인물보다 비감정적이지만 석고보다는 많은 변화와 다양한 성격을 가지고 있다. 석고데생과 인체데생은 인물과 인물모각을 단일 주제로 한 것들이지만 정물은 다양한 성격과 서로 다른 질감 및 개성을 가지고 있다. 그래서 정물을 통해서 자연을 느껴볼 수 있고 사물들의 개성이 다르기 때문에 조화나 친화력을 배워 나갈 수 있어서 좋다.

　사물이 하나일 때는 나타내고자 하는 의도를 분명하게 보여주는 구도나 형태가 필요하며 특히 질감을 중요시 해야 한다. 그리고 여러개의 사물이 모일때는 반드시 구도에 신경을 써야 하며, 한 사물의 개성적 표현도 중요하지만 화면 내에서 서로 조화를 이루어 내는 것과 작가의 독특하고 개성있는 표현력을 돋보이게 하는 것이 중요하다.

　Ⅳ 단원에서는 풍경을 목탄으로 스케치해 보고 자연물과 인공물들을 함께 배열해 그 질감과 사물의 특성이 서로 다른 것들을 재미있게 표현해 보았다. 그리고 연필로만 사용한 정밀묘사와 붓과 물감, 에어브러쉬를 사용해 일러스트적인 느낌으로 표현한 색채정밀묘사 및 몇 점의 드로잉과 파스텔화로 구성되어 있다.

1. 재료의 연구

재료 \ 표현기법	칠하기	손으로 문지르기	휴지로 문지르기	긁어내기	물로 번지기	지우개로 닦아내기	기타
연필							
목탄							
압축목탄							
콘테							
펜(ball pen)							
싸인펜							
유성 크레용					(기름)		
수성 크레용							
유성 색연필					(기름)		
수성 색연필							
파스텔							
유성 파스텔							

콘테 (손을 위한 드로잉)

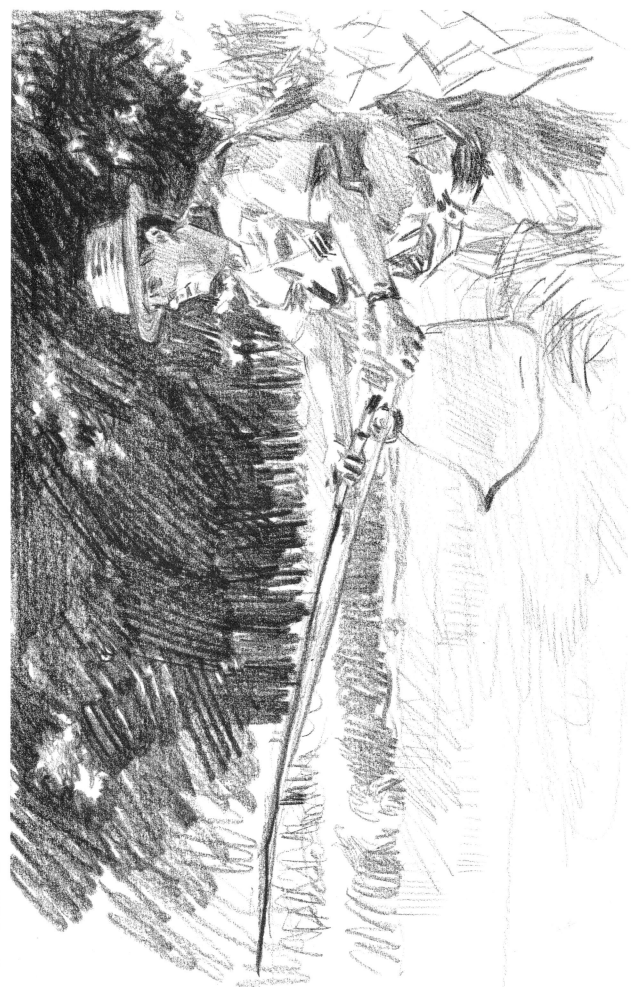

양서 새앙쥐 (낚시)

수채 크레파스—자연

습재 세야피—자연

압축목탄 (러시아의 여인)

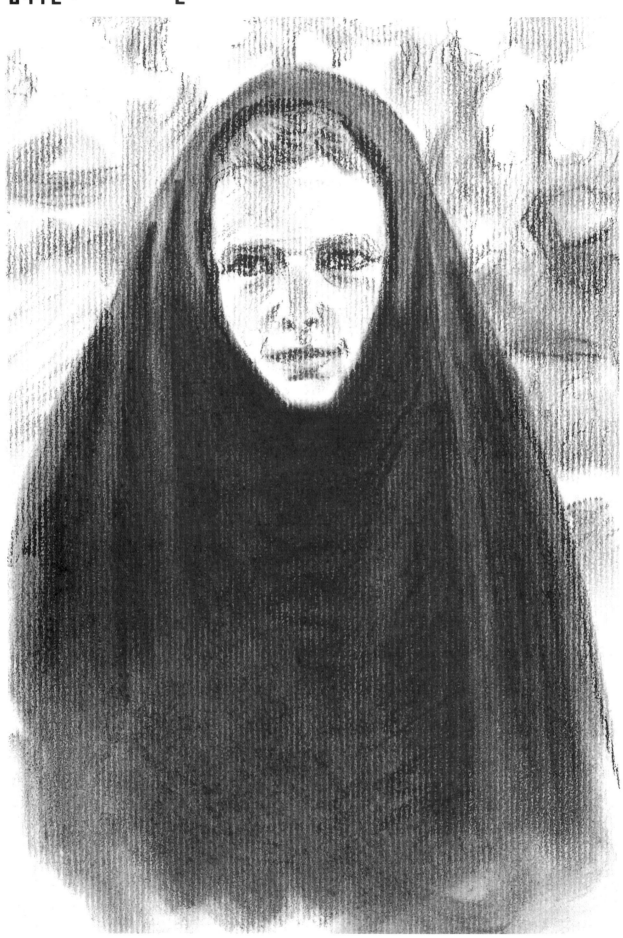

2. 정물소묘의 과정

과정 1

<div align="right">종이에 연필 39cm×54cm 1994.</div>

과정 1. 설명 □ 그리고자 하는 사물들을 유심히 관찰하면서 어떠한 이미지로 이끌어나갈 것인지를 계획한다. 이것이 끝나면 구도를 설정하고 스케치로 한다. 정물데생에서는 구도가 매우 중요하며 나타내고자 하는 이미지와 직접적인 상관관계를 가지고 있다. 먼저 주제를 선정하고 나면 그 주제의 위치를 분명히 하면서 부주제 및 다른 정물들의 배치, 천의 주름과 배경처리를 스케치 한다. 스케치를 할 때엔 형태를 정확히 해야한다.

과정 2. 설명 □ 스케치가 끝나면 색칠을 한다. 이때에 중요한 것은 정물들의 톤의 단계이다. 다양한 색을 가지고 있는 정물들을 모두 단색 화해서 그려내야 하며, 거리감 역시 정확한 톤의 질서를 지켜야 한다. 주제를 중심으로 하여 사물간의 분위기와 이미지 를 맞추어 주기 위해서 전체적으로 조금씩 그려나간다.

과정 3. 설명 □ 전체적인 분위기를 이끌어 나가는 데에 유의해야 한다. 가령 뒷 물체가 진하고 조잡하다고 하여 질서를 깨는 일은 없어야 한다. 사물의 특성 및 질감을 만들어 주며 주제 표현을 많이 해준다. 천의 주름과 배경 처리도 사물들과 잘 어울리도록 적 절하게 그려준다.

완성. 설명 □ 완성 단계로 사물 하나하나를 전달하고자 하는 이미지와 동일시하여 완성시켜 나간다. 주제부위를 돋보이게 하면서 사물간의 원근감도 분명히 나타내주고 질감 역시 잘 표현해 준다. 전체적으로 하나의 어울림이 이뤄졌는지를 보면서 마무리 한다.

과정 2

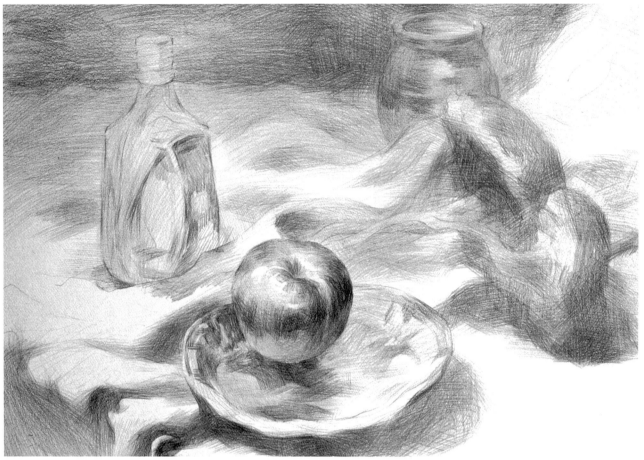

종이에 연필 39cm×54cm 1994.

과정 3

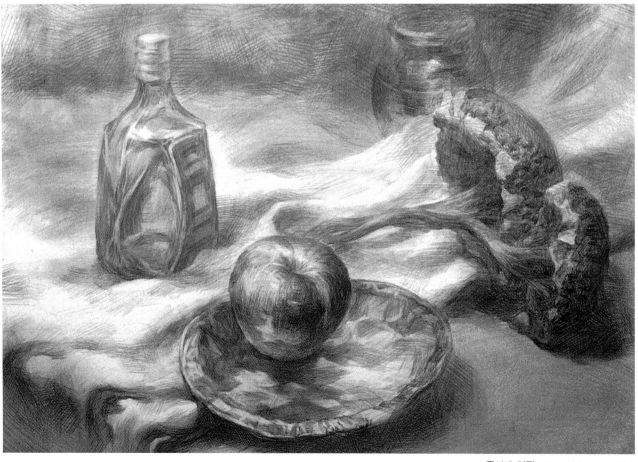

종이에 연필 39cm×54cm 1994.

완성

비치는 사과의 형태를 관찰해보자.

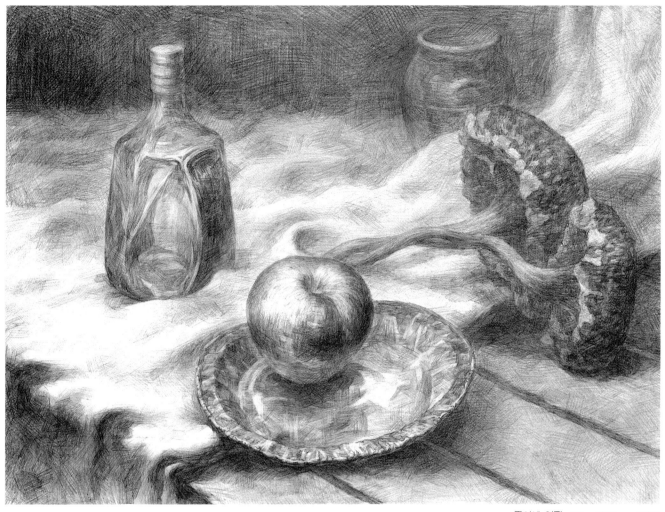

종이에 연필　39cm×54cm　1994.

부분도

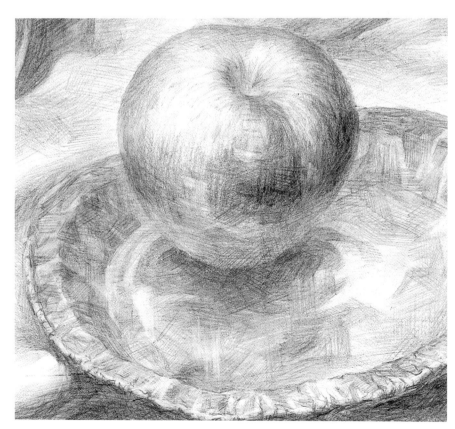

□ 사과와 은박접시의 질감을 비교하고 접시에
　비치는 사과의 형태를 관찰해보자.

3. 정물소묘의 각 작품과 평

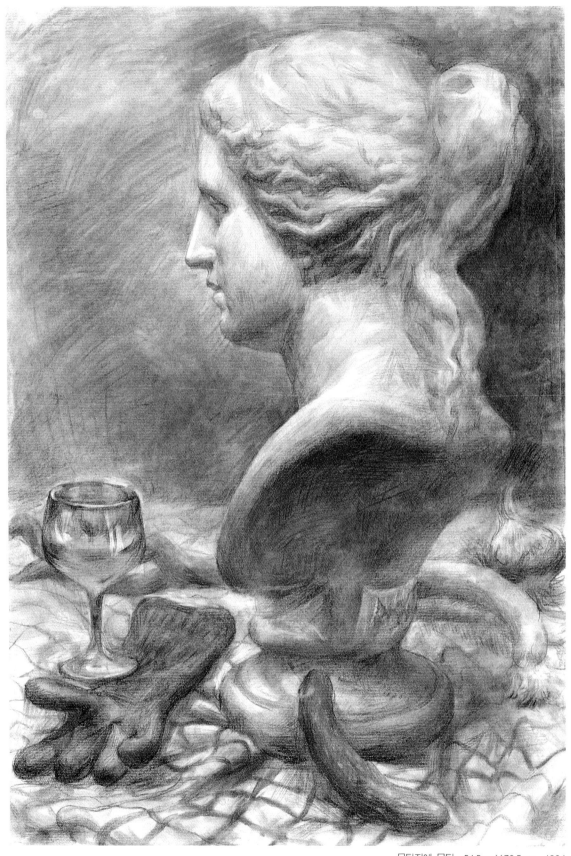

목탄지에 목탄　54.5cm×78.5cm　1994.

□ 구도가 산만한 듯 하나 전체적으로 조화를 잘 이루고 있다. 이미지 역시 좋다.

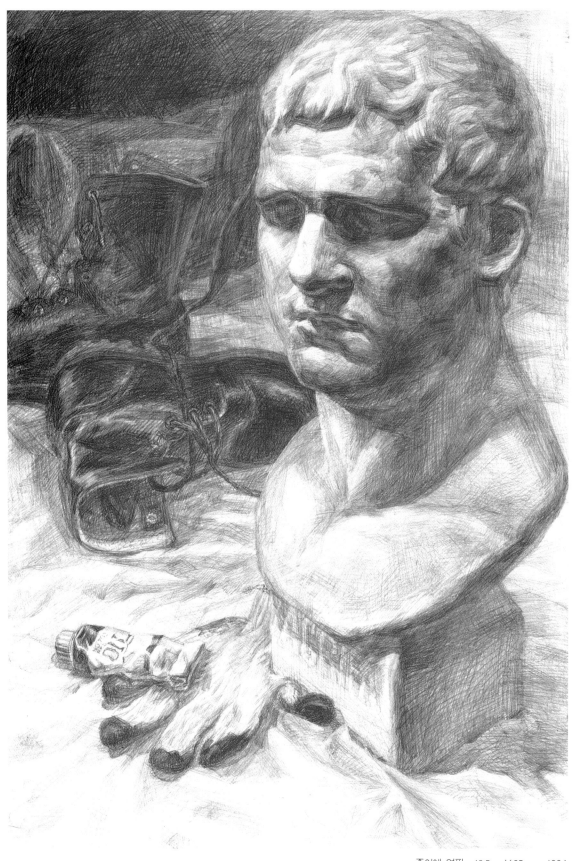

종이에 연필　48.5cm×65cm　1994.

□ 화면의 깊이감과 표현 능력은 좋으나 다소 서두른 흔적이 보인다. 구도가 수직으로 나열되었다.

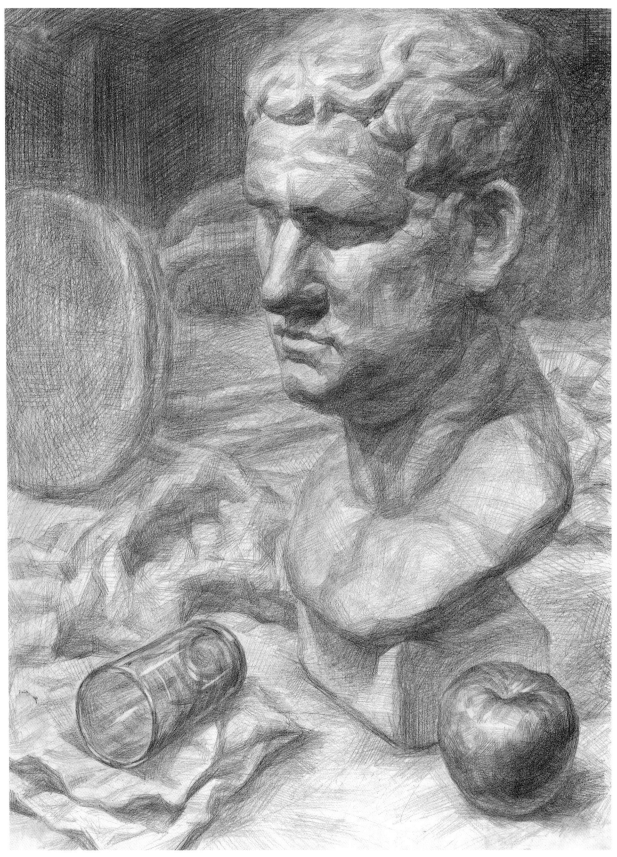

종이에 연필 48.5cm×65cm 1994.

□ 석고상과 다른 물체를 함께 배열해서 그릴때는 석고묘사의 비중을 전체적인 분위기와 잘 맞추어야 한다. 석고 데생을 하던 습관 때문에 석고만 지나치게 많이 그리면 오히려 이질감이 나는 경우가 생기기 때문이다. 이 작품은 그런 점을 잘 고려해서 그려졌다.

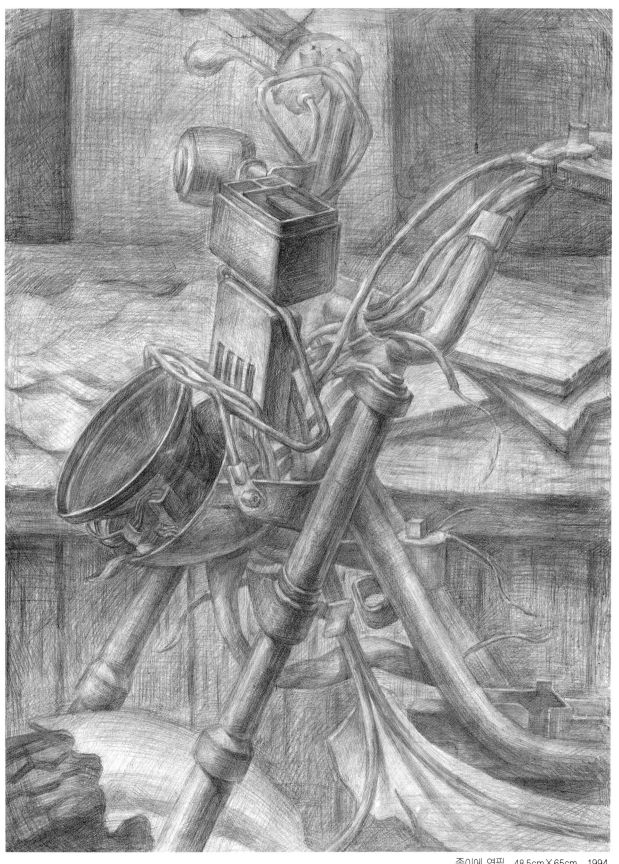

종이에 연필 48.5cm×65cm 1994.

□ 주제의 표현과 공간처리가 매우 좋다. 약간의 흠이 있다면 배경의 기둥 부위가 너무 강하다.

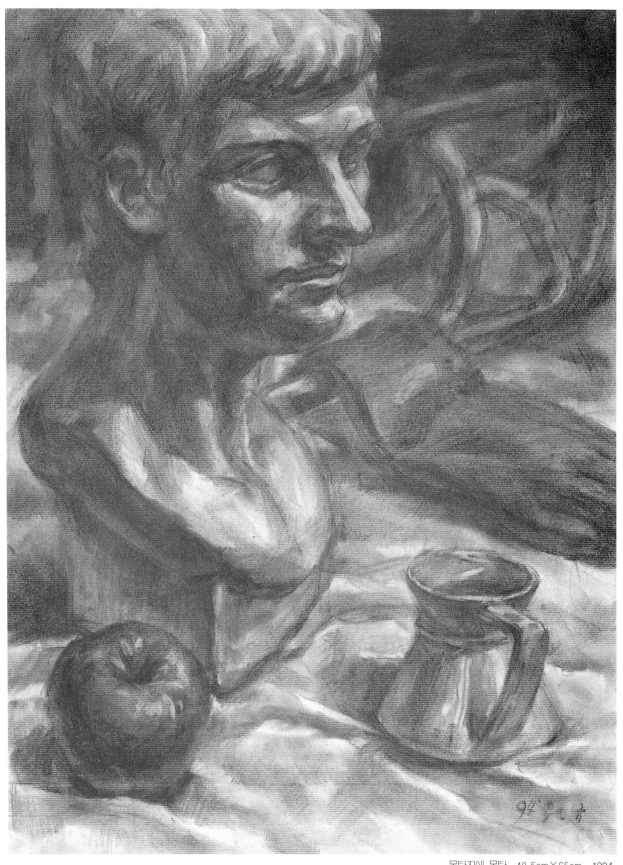

목탄지에 목탄 48.5cm×65cm 1994.

□ 뒷쪽 의자와 고무장갑이 석고에 비해 너무 커 보인다. 그리고 전체적으로 어두운 감이 있다.

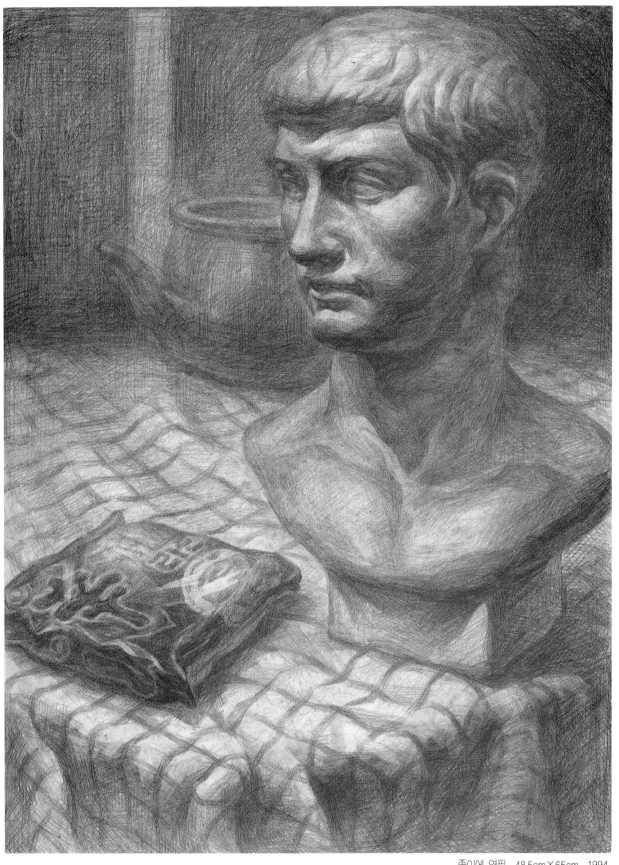

종이에 연필 48.5cm×65cm 1994.

□ 무난한 작품이다. 단조로운 구도인데, 바닥과 배경의 적절한 처리로 잘 마무리 되었다.

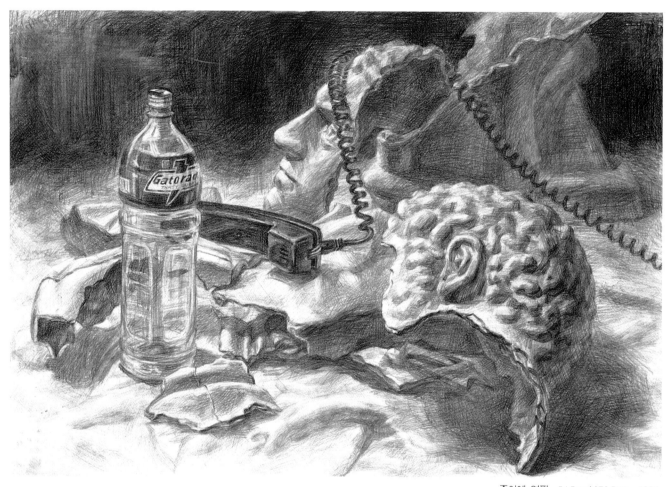

종이에 연필 54.5cm×78.5cm 1994.

□ 화면 구성이 매우 재미있다. 그리고 천의 질감이 각각 달라서 산만해질 수 있었는데 무리없이 처리되었다.

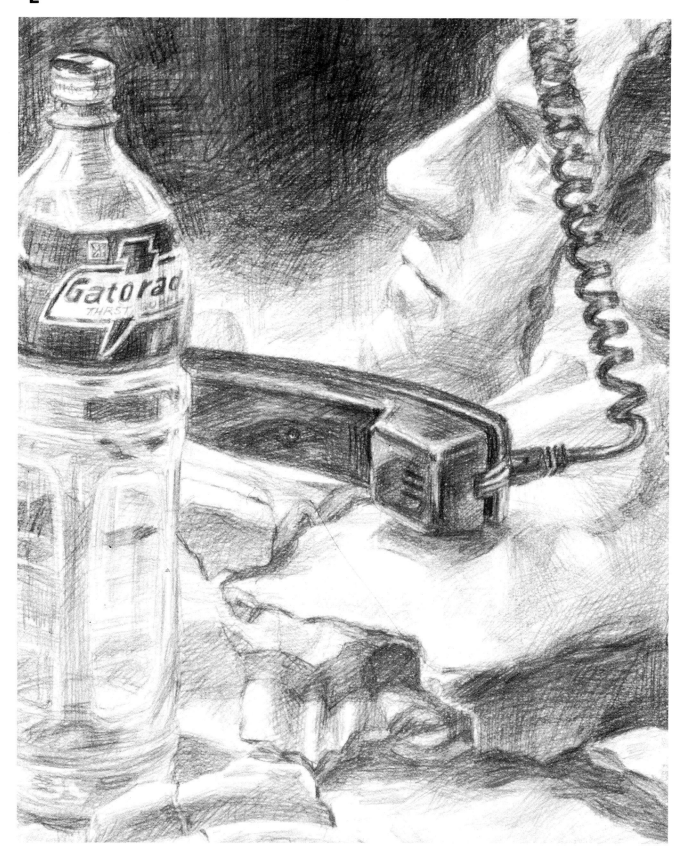

□ 석고와 전화기, 1.5ℓ 음료수병의 질감과 석고의 질감을 서로 비교해 보자.

종이에 연필 48.5cm×65cm 1994. □ 작은 물체를 크게 확대해서 그리는 것은 같은 크기의 정물을 같은 규격으로 옮기는 것보다 어렵다.

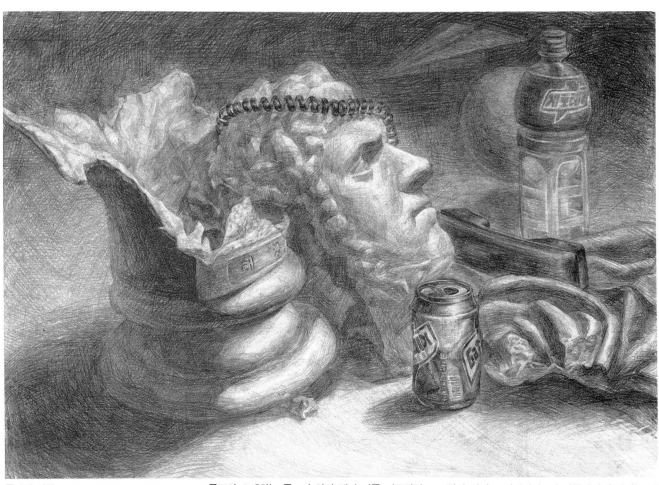

종이에 연필 54.5cm×78.5cm 1994. □ 구도와 스케치는 좋으나 앞의 캔이 너무 어두워졌고 그림자 처리도 어색하다. 이 작품에서 흥미있는 것
은 뒷 배경인 허공의 종이비행기와 구를 띄워 공간을 넓고 깊게 처리하고 있는 점이다.

종이에 연필 48.5cm✕65cm 1994.

□ 인공물과 자연물을 조화롭게 처리했다.

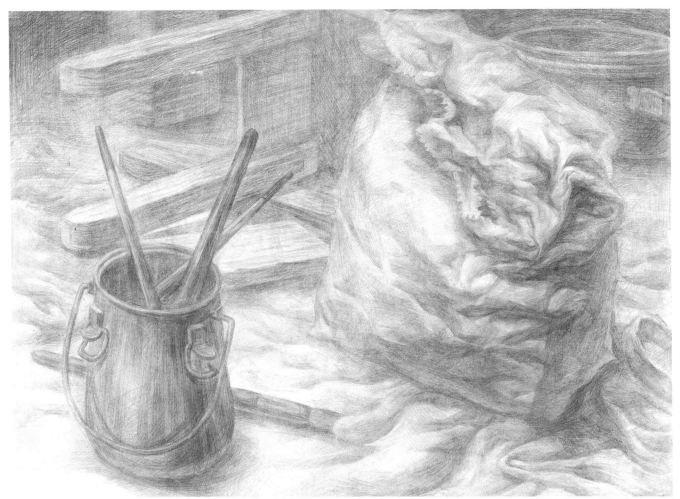

종이에 연필　48.5cm×65cm　1994.　□ 구도가 재미있게 구성되었다. 표현처리와 질감처리는 좋은데, 석유통이 너무 강하고 바닥의 주름이 산만하다.

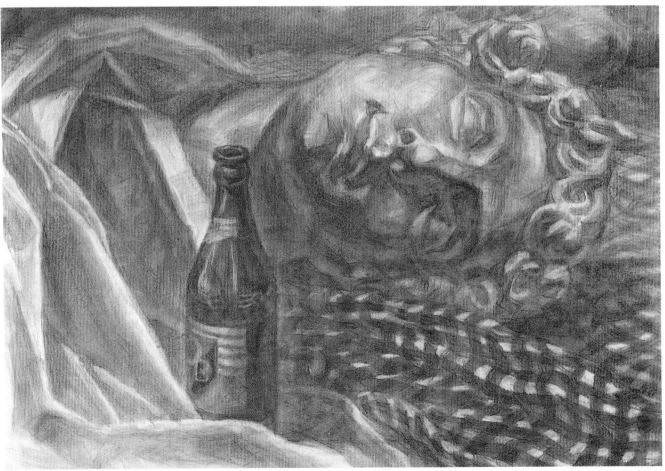

종이에 연필　48.5cm×65cm　1994.　□ 구도에서 병과 석고, 그 뒤의 과일이 사선으로 나열되어 단조롭다. 전체적인 분위기에 비해 병이 강해졌다.

<div align="right">목탄지에 목탄　48cm×32.5cm　1994.</div>

□ 풍경을 목탄으로 스케치한 그림이다. 작품을 하기전 구도와 화면구성 및 전체적인 분위기를 느껴보기 위해 먼저 드로잉을
해 보는것이 좋다. 구상이 완벽할수록 작품성도 좋기때문이다.

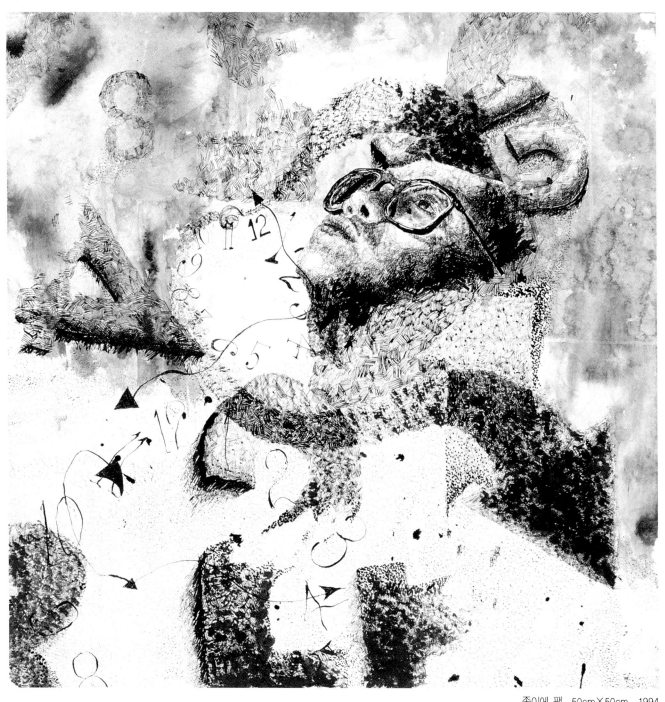

종이에 펜 50cm×50cm 1994.

□ 벗어날 수 없는 시간과 공간이라는 굴레속에 자신의 숙명과 그에 따른 수 많은 갈등 그리고 번민을 그린 작품이다.

4. 색채 정물소묘

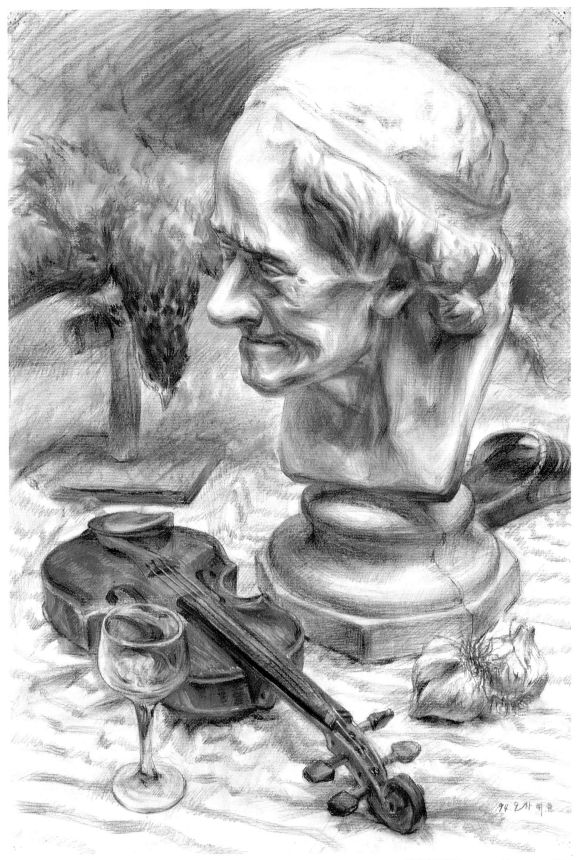

목탄지에 콘테 54.5cm×78.5cm 1994.

□ 구도와 데생력이 매우 좋으며 작품성 역시 뛰어나다.

파스텔지에 파스텔　54.5cm×74.5cm　1994.　　　　　　　　　　　□ 개성도 있고 느낌 역시 좋다.

파스텔지에 파스텔　39cm×54cm　1994.　　　　　　　　　　　□ 박제가 마치 살아있는 듯하다.

파스텔지에 파스텔　54.5cm×39cm　1994.

□ 해바라기를 구조적으로 표현해 놓은 그림이다. 깊이감이나 공간감은 좋다. 그러나 잎사귀가 꽃과 어울리지 못하고 인위적인
　느낌을 준다.

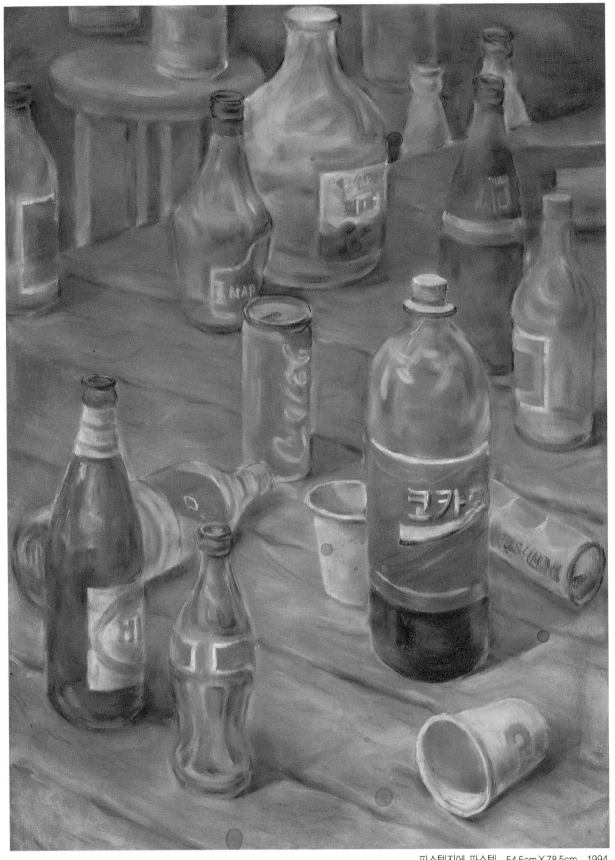

파스텔지에 파스텔 54.5cm×78.5cm 1994.

□ 화면 구성은 재미있게 배치되었지만 거리감이 약하고 형태에 주의를 기울여야겠다.

V. 정밀묘사

- 연필 정밀묘사
- 참고작품
- 색채 정밀묘사
- 드로잉

1. 연필 정밀묘사

〈실물사진〉

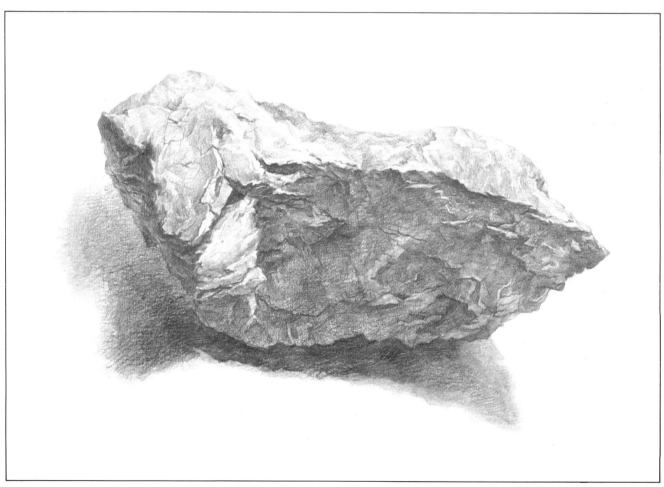

종이에 연필 39cm×54cm 1994.

□ 정밀묘사는 얼마만큼 재미있고 사실적인 느낌에 접근하느냐 하는 것이 중요하다. 위의 작품은 돌멩이에서 마치 작은 자연이 느껴지는 듯하다. 질감도 좋고 밀도감도 높다.

〈실물사진〉

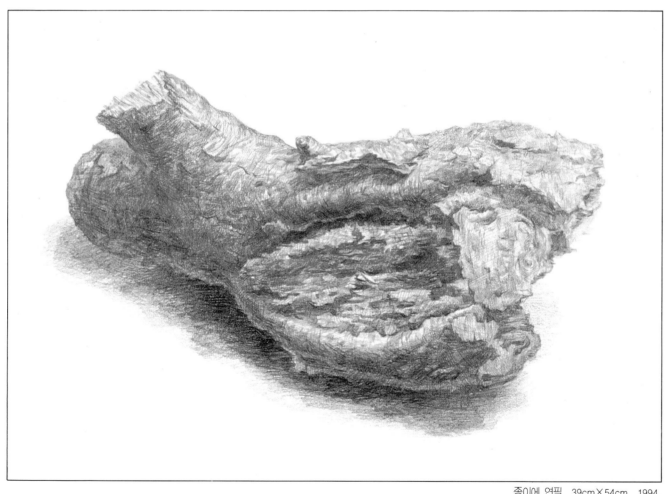

종이에 연필 39cm×54cm 1994.

□ 나무의 재질감표현이 돋보이며 밀도감이 매우 **좋다.**

2. 참고작품

종이에 연필　39cm×54cm　1994.

□ 전체적으로 무난하게 처리된 작품이다. 아쉬움이 있다면 장미꽃과 잎사귀의 톤이 같아져 시선이 분산되고 있다.

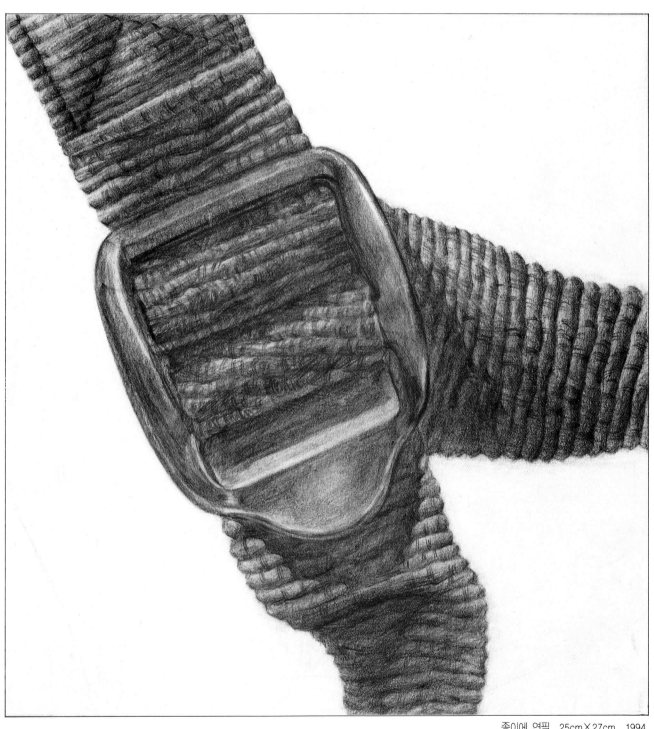

종이에 연필 25cm×27cm 1994.

□ 가방끈의 한 부분을 확대해서 그린 작품이다.

□ 형태감각과 묘사력은 좋으나 북으로 당겨진이 그에서 다소 가벼워 보인다.

종이에 연필 39cm×54cm 1994.

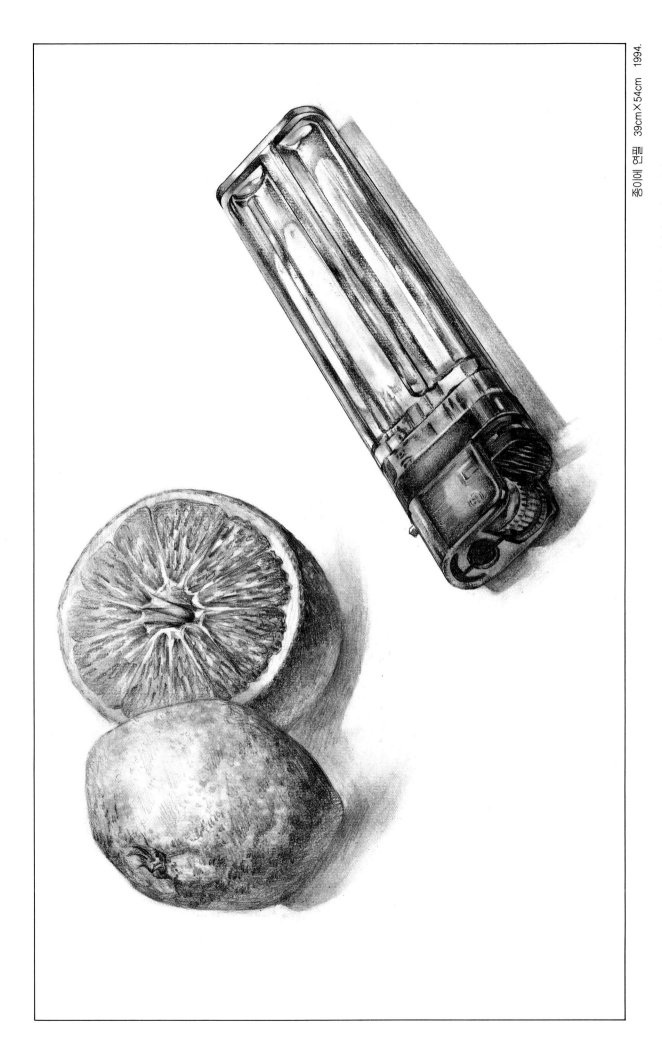

종이에 연필 39cm×54cm 1994.

□ 거리감이 잘 표현되고 있다. 그러나 잘려진 귤이 어색하게 세워져 있어서 붙인듯하게 어색하게 보이고, 라이터의 두쪽 형태가 어색하게 처리되있다.

종이에 연필 26cm×38cm 1993

□ 전체적으로 무난하게 처리 되었으나 레터링의 기울기가 어색하다.

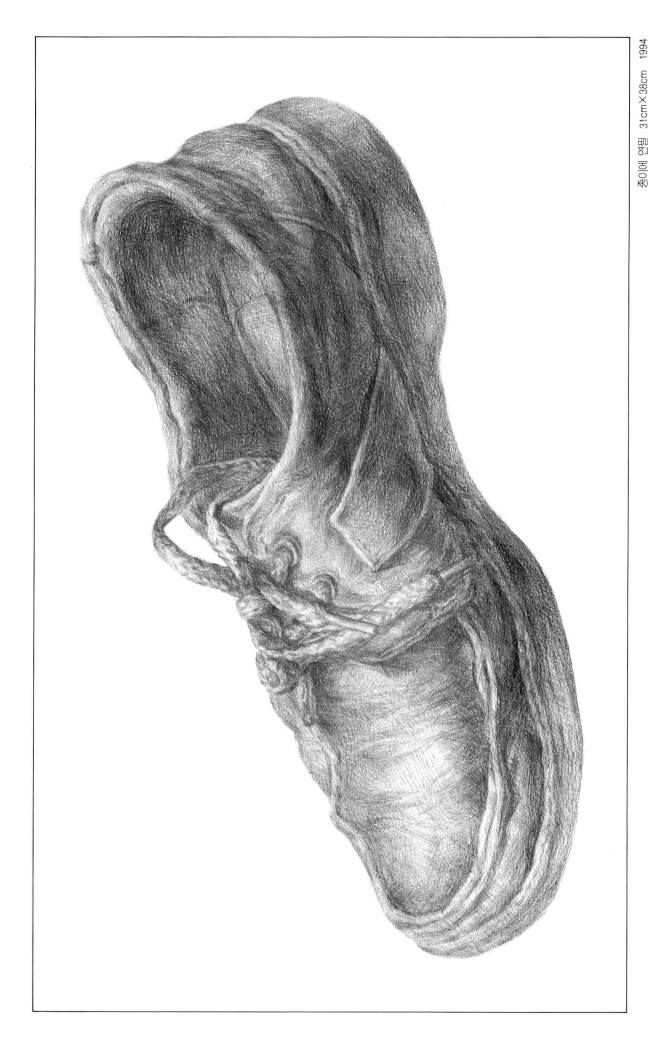

종이에 연필 31cm×38cm 1994

□ 작품의 느낌은 종이나 밑도가 익혀 보인다.

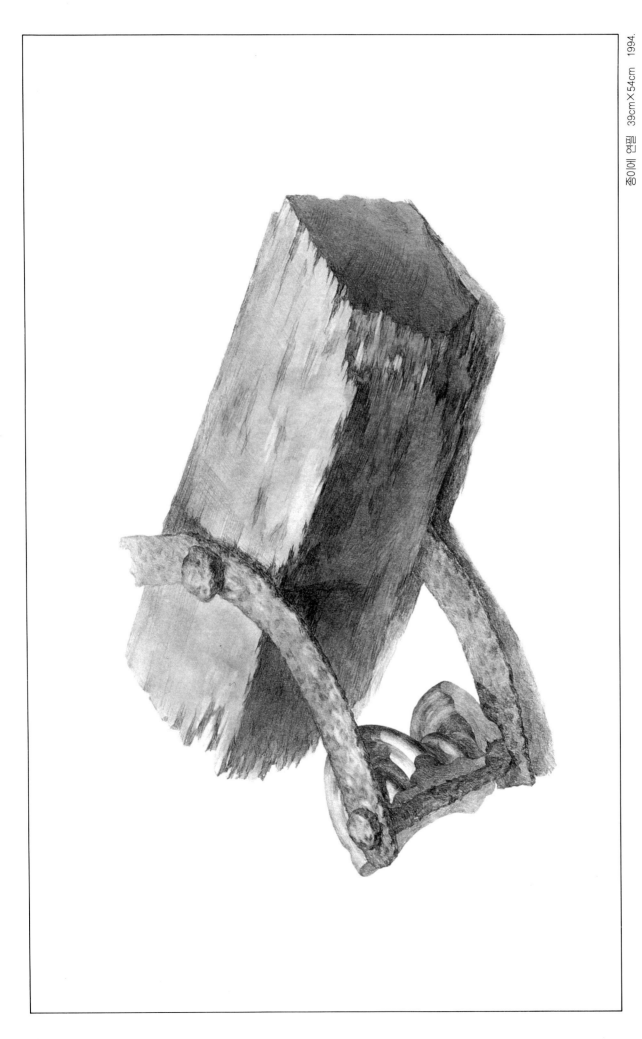

종이에 연필 39cm×54cm 1994.

□ 넓은면과 표현방법은 꺼끄러미가 잘 정리되는 연필을 사용하라.

종이에 연필 33.7cm×46.7cm 1994.

□ 접시위에 달걀이 달걀껍질로 자연스럽게 놓아져 있다. 모래시계 아래의 유매 위에 뛰어난 반면 뒷쪽의 달걀껍질은 무성의하게 처리되었다.

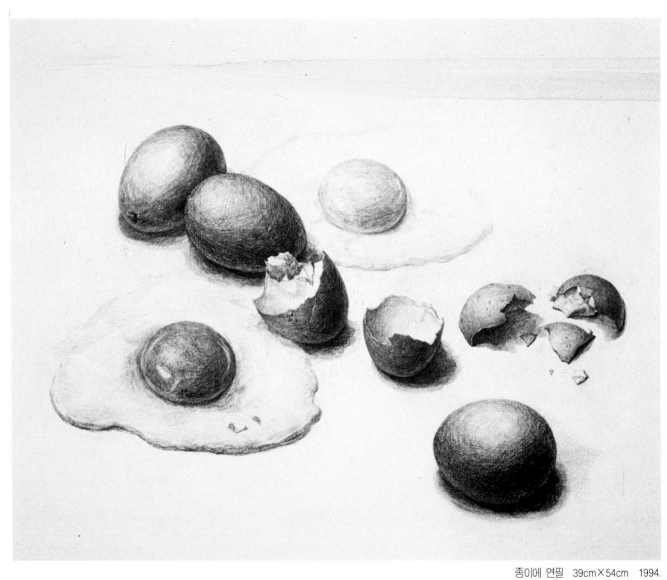

종이에 연필 39cm×54cm 1994.

▫ 구도가 재미있고 상황표현도 좋다. 그러나 흘러 내린 달걀이 약간 경직되어 보인다.

3. 색채 정밀묘사

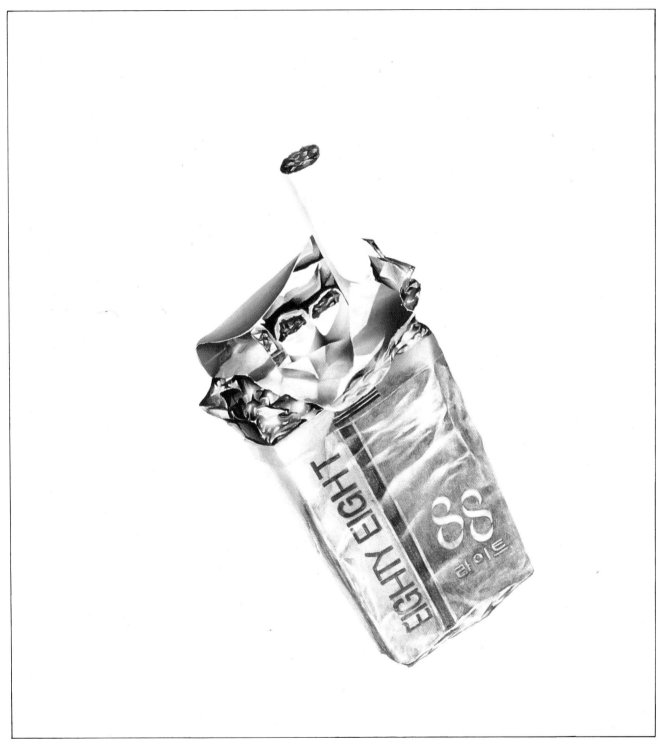

종이에 연필, 포스터칼라 39cm×30cm 1994.

□ 담배의 윗부분은 물감을 이용해서 그리고 나머지 부분은 연필로 그렸다. 색다른 느낌도 있고 재미도 있다. 연필과 물감의
　연결부분 처리에 주의를 기울여야 한다.

종이에 물감, 에어브러쉬 25.7cm×39.5cm 1994.

□ 데생이 정확하며 대상의 이미지를 훌륭하게 잡아내고 있다.

종이에 물감, 에어브러쉬　29.7cm×38.5cm　1994.

□ 사물과 공간처리가 조화를 이루고 있다.

종이에 물감, 에어브러쉬 26.5cm×40cm 1994.

□ 이 작품은 물감과 에어브러쉬를 사용한 것이다. 이런 작품들을 일러스트레이션이라고 한다. 일러스트레이션은 삽화, 도해, 특히 서적, 잡지, 신문, 광고 등에서 문장 내용을 보충하거나 강조하기 위한 목적으로 첨부하는 그림이다. 또는 문장에 관련을 가지고 인용되는 것을 말한다.

종이에 물감, 에어브러쉬 25cm×36cm 1994.

□ 날개의 마무리와 부위별 이어짐이 매끄럽지 못하다.

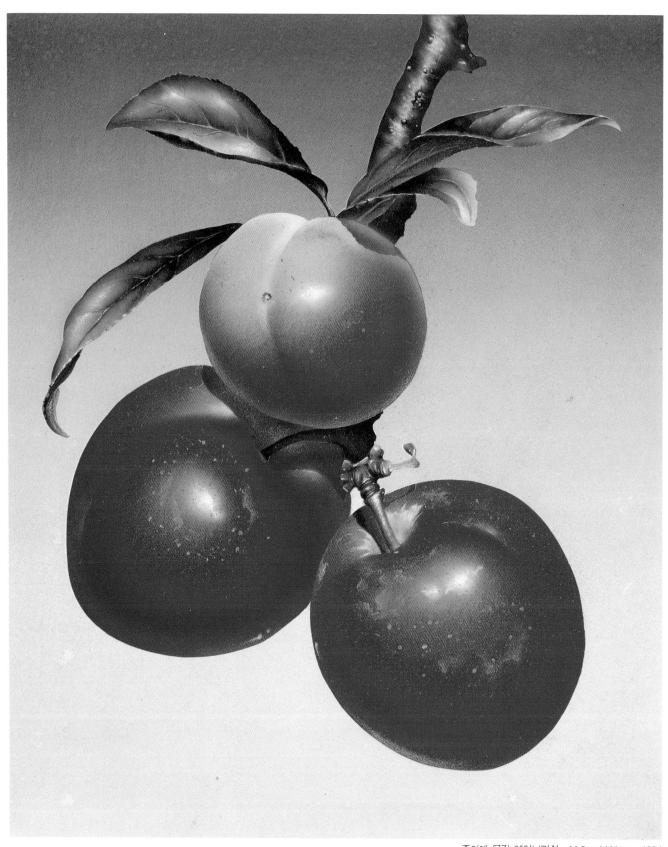

종이에 물감, 에어브러쉬　26.5cm×30cm　1994.

□ 과일의 외곽처리가 자연스럽지 못하다.

4. 드로잉

월광

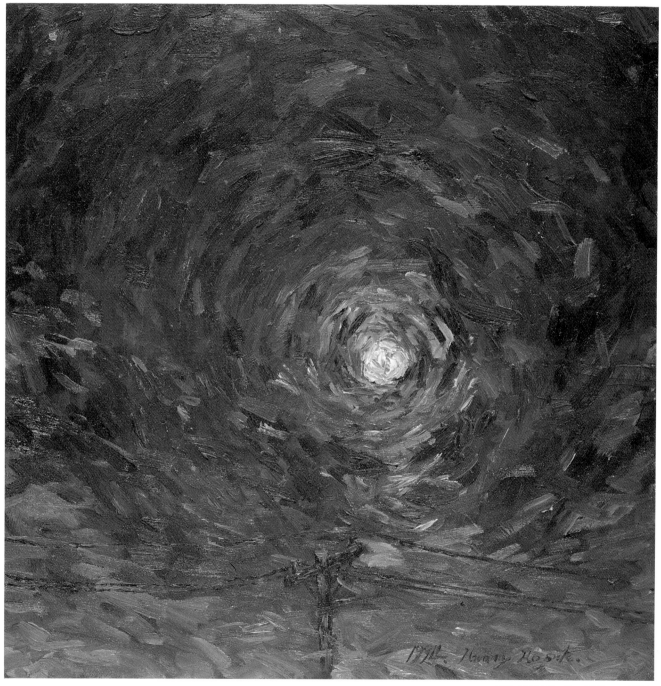

천에 유화물감 40cm×40cm 1994.

□ 어두운 미로속에서 향수와 같은 달이 은은한 멜로디의 빛을 내품고 있다.

흙의 이미지

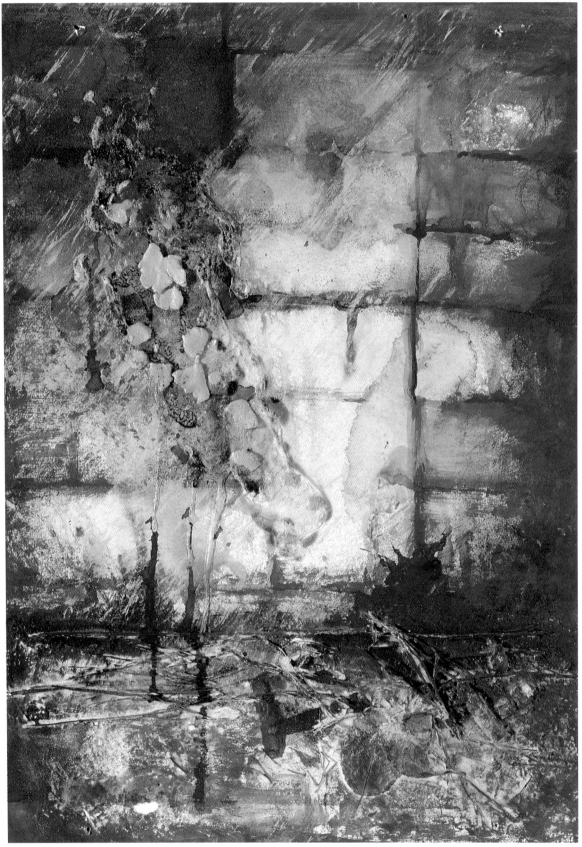

종이에 혼합재료 36cm×45.5cm 1994.

□ 흔히 볼 수 있는 풍경을 작품화시켰지만 또 다른 신선함을 준다. 담벼락과 그 바닥에 떨어져 있는 나무 잎사귀들과 마른
 풀, 그리고 흙을 이용해 자연의 이미지를 표현해 내려고 했다.

〈김해곤〉

저자 약력

1991년 홍익대학교 미술대학 회화과 졸업

〈개인전〉

1992년 제1회 개인전(나화랑, 서울)

1993년 제2회 개인전(청남 아트갤러리, 서울)

〈단체전〉

1990년 대한민국 미술대전(국립현대미술관, 과천)

1994년 신미술대전 '신한상'(디자인 포장센터)등 그룹전 '다시 그림전'외 다수.

〈해외전〉

1994년 제2회 오스트리아 국제 깃발 축제전(다뉴브강변·크렘스쉬타인)

1993년 우즈벡 공화국 독립2주년 기념전(타쉬켄트, 예술의 전당)

1994년 서울·부다페스트전(경인미술관, 서울)

1994년 '94 한국 회화모색 — 부다페스트전(요셉화도시, 헝가리)

1994년 중국 사천성 성장초대 한국작가 초대전(중국 사천성 국립미술관)

1995년 뉴질랜드 국회의장 초대, 한국작가 초대전(오클랜드, 컨벤션 미술관)

▲현재/마포구 서교동에서 입시전문 화실을 운영하고 있다.

＊주소 : 서울 마포구 서교동 352-31 희승B/D 5F 라댐미술

　　　　T. 325 – 3262, 332 – 3025(H)

판권본사소유

화실을 떠나는 석고데생

1995년 7월 15일 초판인쇄
2012년 1월 19일 5쇄발행

저자_김해곤
발행인_손진하
발행처_ 돌샘 오람
인쇄소_삼덕정판사

등록번호_8-20
등록날짜_1976.4.15.

서울특별시 성북구 종암2동 3-328
136-092 TEL 941-5551~3
FAX 912-6007

値 : 15,000원

ISBN 89-7363-016-4

미대입시 실기서적

美術實技 1
미대입시 **석연필데생**
朴敬鎬 著 개정증보판

美術實技 2
소묘중의연필소묘
박권수 지음

美術實技 3
입 시 구 성
정경석 지음

美術實技 4
How 입시구성
이 승 엽·최 봉 구 공저

美術實技 9
테크니컬 **인 체 데 생**
미술도서편찬연구회 편

美術實技 10
테크니컬 **인 체 묘 사**
JACK HAMM 원저 미술도서편찬연구회 역편

디자인시리즈 1
디자인 자료
미술도서연구회 편

디자인시리즈 2
완성 작품 과 밑그림
박권수 감수 이현미 저

디자인시리즈 3
입체·편화사전
이론 입시미술연구회 편화 이규혁

디자인시리즈 8
편화·편화·편화
편집부 편

도안시리즈 5
미술대입시용 **약 화 사 전**
박권수 감수 이현미 저

도안시리즈 15
미술대입시용 **편 화 사 전**
박권수 감수 이현미 저

도서출판 오람

서울특별시 성북구 종암 2동 3-328
TEL:941-5551~3 FAX:912-6007

圖 書 目 錄 案 內

미 술 실 기

미
술
도
서

[1] 미대입시 석고 연필 데생
[2] 소묘중의 연필소묘
[3] 입 시 구 성
[4] HOW 입시구성
[5] 조 소 기 법
[6] 테크니컬 정 밀 묘 사
[7] 정 밀 묘 사
[8] 석 고 연 필 소 묘
[9] 테크니컬 인 체 데 생
[10] 테크니컬 인 체 묘 사
[11] 테크니컬 동 물 묘 사
[12] 정물 수채화의 이해
[13] 유화기초테크닉
[14] 포인트 정밀묘사
[15] 리얼리틱 정밀묘사
[16] 화실을 떠나는 석고데생
[17] 수채화 기본 테크닉
[18] 정물수채화 II

미 술 기 법

[1] 초 상 화 기 법
[2] 기 초 디 자 인
[3] 펜 화 기 법
[4]
[5] 유 화 기 법 I
[6] 유 화 기 법 II
[7] 수 채 화 기 법
[8] 수채화 기법(정·인)
[9] 수채화 테크닉(기초)
[10] 수채화 테크닉(풍경)
[11] 수채화 테크닉(인물)
[12] 유 화 기 법 III
[13] 스 케 치 기 법
[14] 얼 굴 과 손

• 풍 경 수 채 화
• DTP칼라 챠트
• 미술인명용어사전
• 유화를 그리자

디 자 인 시 리 즈

[1] 디 자 인 자 료
[2] 입시구성 작품과 밑그림
[3] 입체·편화 사전
[4] 만 화 기 법 강 좌
[5] 컷 도 안 ①
[6] 약화 5,000 컷①
[7] 얼굴 컷 일러스트
[8] 편화·편화·편화
[9] 편화·and·편화
[10] 인 물 일 러 스 트
[11] 동 물 일 러 스 트
[12] 컷 일 러 스 트
[13] 약화 5,000컷②
[14] 도안 5,000컷①
[15] 도안 5,000컷②
[16] 컷 도 안 ②
[17] 편화 디자인①
[18] 편화 디자인②
[19] 스쿨 컷 도안
[20] 문자디자인 I

[21] 만 화 자 료 사 전
[22] 만 화 테 크 닉
[23] 약화 5,000컷③
[24] 컷 도 안 ③
[25] 문자디자인 II
[26] 숫 자 디 자 인
[27] 편화 and 이미지
[28] 스 케 치 ①
[29] 스 케 치 ②
[30] 레 터 링 ①
[31] 인 물 도 안
[32] 식 물 도 안
[33] 장 식 도 안
[34] 한 국 화 컷
[35] 레 터 링 ②
[36] 레 터 링 ③
[37] 만 화 1
[38] 만 화 2
[39] 포 스 터
[40] 산 업 도 안

[41] 인 물 컷
[42] 동 물 컷
[43] 어 린 이 컷
[44] 도 안
[45] 약 화
[46] 꽃 도 안
[47] new편화 편화 편화 I
[48] new편화 편화 편화 II
[49] 편 화 에 세 이
[50] 에이플러스 편화

도 안 시 리 즈

[1] 스 쿨 컷 사 전
[2] 도 안 사 전 ①
[3] 도 안 사 전 ②
[4] 약 화 도 안 사 전
[5] 미술대입시용 약 화 사 전
[6] 컷 도 안 사 전 ①
[7] 컷 도 안 사 전 ②
[8] 컷 도 안 사 전 ③
[9] 스 포 츠 컷 사 전
[10] 인 물 컷 사 전
[11] 동 물 컷 사 전
[12] 만 화 사 전
[13] 만 화 컷 사 전 ①
[14] 약 화 컷 사 전 ②
[15] 미술대입시용 편 화 사 전

동 양 화 실 기

[1] 사 군 자 기 법

만 화 기 법

[1] 만 화 스 토 리 작 법
[2] 만 화 기 법
[3] 만 화 영 화 기 법 I
[4] 만 화 영 화 기 법 II

석 고 소 묘

[1] 탑클래스 데생

서
예
도
서

기 초 필 법 강 좌

한 글 서 예
[1] 구 성 궁 예 천 명
[2] 안 근 례 비
[3] 난 정 서
[4] 집 자 성 교 서

확 대 법 서

[1] 구성궁예천명①
[2] 구성궁예천명②
[3] 구성궁예천명③
[4] 안 근 례 비 ①
[5] 안 근 례 비 ②
[6] 안 근 례 비 ③
[7] 난 정 서
[8] 집 자 성 교 서 ①
[9] 집 자 성 교 서 ②

한 예 10 종

[1] 한 사 신 비
[2] 한 예 기 비
[3] 한 을 영 비
[4] 한 화 산 비
[5] 한 조 전 비
[6] 한 장 천 비
[7] 한 석 문 송
[8] 한 서 협 송
[9] 한 누 수 비
[10] 한 한 인 명

[2] 고 득 점 데 생
[3] 아그립파·쥴리앙·비너스
[4] 실 전 소 묘

소 묘

[1] 입시소묘(아그립파)
[2] 입시소묘(쥴리앙)
[3] 입시소묘(비너스)
[4] 입시소묘(아리아스)
[5] 입시소묘(카라칼라)
[6] 입시소묘(아폴로)

도서출판 오람

서울특별시 성북구 종암 2동 3-328
TEL:941-5551~3 FAX:912-6007